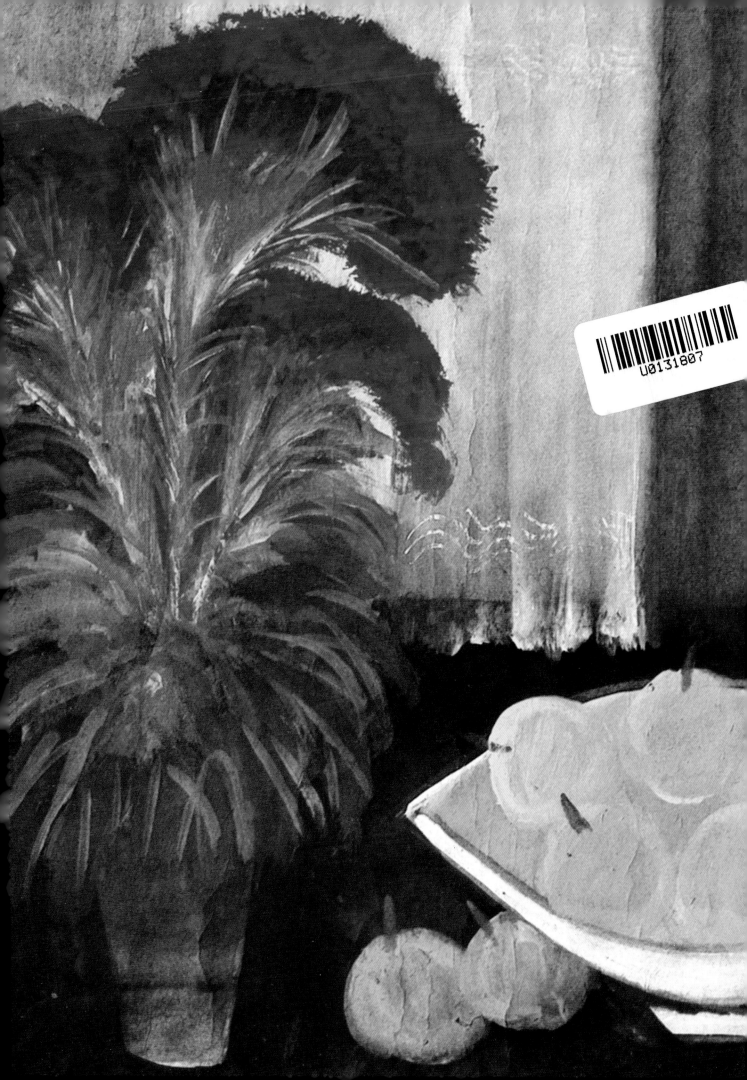

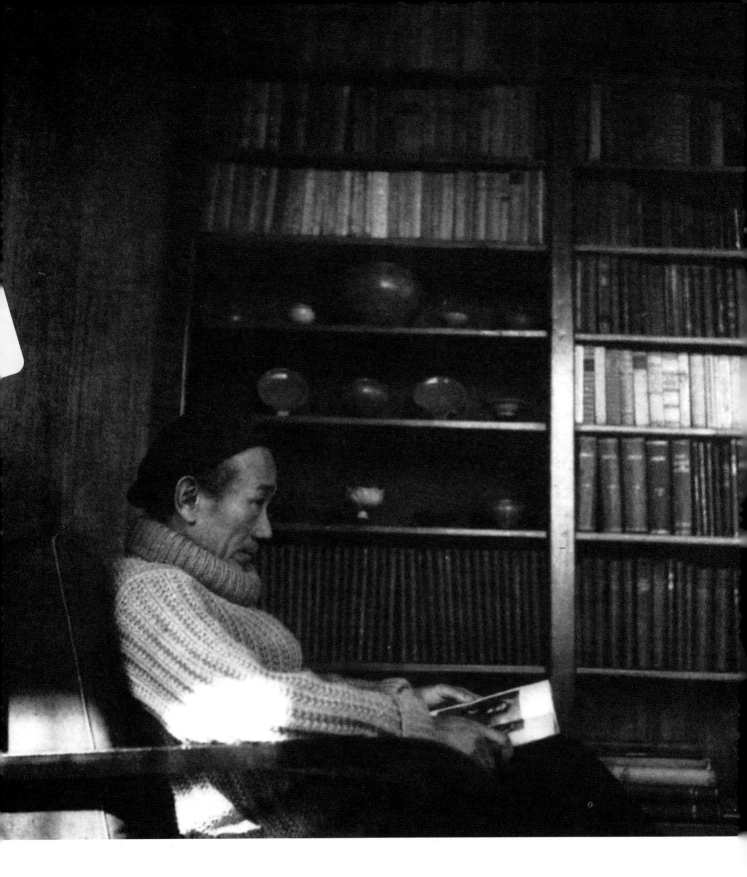

林风眠

屠宁宁

编／著

【名家讲稿】

林风眠

中西绘画艺术论稿

上海人民美术出版社

图书在版编目（CIP）数据

林风眠中西绘画艺术论稿 ／ 林风眠著． — 上海：
上海人民美术出版社，2022.11（2023.6重印）
ISBN 978-7-5586-2251-9

Ⅰ．①林… Ⅱ.①林… Ⅲ.①林风眠（1900-1991）
－绘画研究 Ⅳ.①J205.2

中国版本图书馆CIP数据核字（2021）第245259号

名家讲稿

林风眠中西绘画艺术论稿

著　　者	林风眠	
编　　者	屠宁宁	
统　　筹	风眠天贤（上海）文化传播有限公司	
	上海孵艺文化传播有限公司	
	陈海蓝	
主　　编	邱孟瑜	
策划编辑	沈丹青	
责任编辑	沈丹青	
技术编辑	齐秀宁	
审　　校	张柏如	
封面设计	陶　雷	
出版发行	上海人民美術出版社	
	（上海市闵行区号景路159弄A座7F）	
印　　刷	上海印刷（集团）有限公司	
制　　版	上海锦晟包装印务有限公司	
开　　本	889×1194　1/16　12印张	
版　　次	2022年12月第1版	
印　　次	2023年6月第2次	
书　　号	ISBN 978-7-5586-2251-9	
定　　价	138.00元	

序

抒情的诗篇

吕 蒙

　　林风眠是我国老一辈的著名画家。1900年，他出生于广东梅县，祖父和父亲都是贫农，除种田外还兼做石工。1918年，他参加勤工俭学，到法国和德国学习绘画。他回国后，1925年任北平艺术专科学校校长，1927年创办国立（杭州）艺术院，任院长及教授。全国解放后，他曾任中国美术家协会上海分会副主席、市政协代表等。他热爱祖国，是爱国主义画家；他热爱自己祖国的人民，是人民的画家；他热爱大地的一草一木，是大自然的歌赞者。

　　林风眠对中西绘画造诣很深，留学法、德期间和回国之后，曾创作过许多反封建的油画，当时受到赞扬的《人道》《痛苦》，就是这一时期的代表作。对中国传统绘画他也极尽钻研。他喜爱隋、唐的青绿山水，研究和临摹过敦煌的石窟壁画，甚至宋代瓷器、汉代石刻、战国漆器、民间木版年画、皮影等等，他都一一从中吸取营养。为了丰富自己的美术修养，他也虚心学习社会科学、文学和音乐等等，平素特别喜欢李白和王维的诗。李白的豪放的诗情，常在他某些画面上表现出来；王维的"诗中有画，画中有诗"是他另一些风景画的诠释。他尊崇中外绘画和民间艺术的优秀传统，但他也极力反对因袭前人，墨守成规。他主张东西方艺术要互相沟通，取长补短，以自己民族文化为基础，吸取他民族的所长，发展新的中国艺术。从林风眠这本画集中，我们可以清楚地看到他这种艺术观点的实践。林风眠的画，不论是花卉、人物、风景，每个画面就像一首首抒情的诗篇。他经常喜欢画乡村秋景，画浅滩芦苇，画鹭鸶、麻雀，画鸡冠花、绣球花等等，题材一再重复，但每幅画都有自己的面貌，各有不同的意境或情趣。我们伫立在他的作品前面，就会被他的艺术魅力所吸引，使你反复回味，不忍离去，真是意犹尽而味无穷。他很善于捕捉阳光的效果，你看他所画的枫林，挺拔壮实，有时阳光从树叶间筛落下来，使树叶染上各种透明的色素；有时运用逆光的手法，让树叶镶上一道道耀眼的金边，再配上一泓透明的水波，映挂着一行行迷人的倒影……这是多么宁静美丽的秋天景色啊!从他的这些作品中，难道你不觉得秋天的丰硕可爱吗!《睡莲》画的虽是荷塘的一角，满满的构图，由近及远，通过你的联想，展现在你面前的是一片明媚无边的天地，在和谐的绿色调子中，几朵亭亭玉立的白荷伸展着，真有出淤泥而不染的感觉，令人心旷神怡!《秋鹜》画晚归的水鸟，作者用水墨渲染，畅快淋漓。芦苇在晚风

中摇曳，乌云在高空中翻滚，远处留出一线空白，画面出现了紧迫的节奏感，几只水鸟展翅疾飞，急急乎要归去，这心情似乎穿透了你的心！他的戏曲人物和古装仕女，都有一种娴静的东方特有的美，又借助有韵律的衣袖，使画面显出流畅的运动感，静中有动，动中有静，给观众一种奇妙的感受。他所画的小鸟，显出稚气和天真，有如人格化的儿童。他笔下的静物花卉，各具特色，如鸡冠花的浓艳热烈，绣球花的高洁沉静，大理花的热情奔放……洋溢着青春的活力。此外，他也偶尔为瓷厂画些瓷盘，把绘画和人民生活结合起来，所画瓷盘往往寥寥几笔，形象单纯，非常质朴可爱。

林风眠生长于山村，他从童年起就熟悉山林禽鸟，对大自然的一切都很有感情。他喜欢旅行，即使是车窗外的风景也能使他恋恋不舍。所以当他表现这些题材时，画里就充满着抒情感和现实感。他在新中国成立后，到过工厂农村，到过建设工地和边疆林区、草原牧场，搜集了不少素材，试作了一些新作。在他的许多手稿中，可以见到雄伟的水坝、高耸的铁塔、奋力创业的劳动人民和各种劳动工具等等，他一丝不苟地做了大量记录。从此可以窥见他对新社会的热爱和他在创作上的一番雄心壮志——很可能这是他在创作上的一个转折的开端。可惜，世事往往不如人意，在他将进行探索艺术的新天地时，由于主观和客观的因素，一时竟未能成熟地结出新的果实。

他在创作上极其严谨，当他需要理解描写对象时，下过不少写生和默记的功夫。在一些速写稿上，他往往密密麻麻地用文字记上物象的色彩和特征。但在进入加工创作时，他仅在这些形象积累的基础上，根据自己的印象和意愿去着意表现——去繁就简，不做表面的如实的描绘，而是抓住地区、气候、对象的特质，用传神之笔突出形象，用夸张的色彩制造气氛和情调，以求艺术的再现。因此，在艺术上，他的个人风格是很突出的。他在每件作品的创作中，都追求绘画的意境，讲究神韵，讲究技巧，讲究真实性与装饰性的统一。他的构图经常密不透风，但不觉局促；他善于运用响亮的色彩，在强烈中显示出柔和，在单纯中蕴含着丰富，又对立，又统一。他在创作上不受前人成法的限制，综合了中西绘画技法和材料工具，这也是他的独创风格的一个方面。他的早期作品多用淡雅的色调和圆润的曲线，后来又用油画水粉的浓郁色彩和粗犷的笔触；近年来，他的某些作品又出现民间年画和皮影艺术的特色……在一个作者身上，既有独树一帜的风格，又有变幻多姿的探索，不断地开创着自己的艺术道路，这是难能可贵的。在艺术的征途上，我们愉快地看见印记着作者旺盛的创造力，也印记着他的勇气、毅力、勤奋和谦逊。

今天，文艺园地又百花竞艳，林风眠所创造的这朵有特色的花又与我们见面了，这是分外值得高兴的！我们要继往开来进行新的长征，要洋为中用，古为今用，推陈出新，就需要多方面的借鉴，于是我们把这本画册献给广大的读者。

（注：本文是吕蒙为 1979 年上海人民美术出版社的《林风眠画集》所作序言）

序

重温林风眠先生艺术观点，吸收其中有益因素

李树声

林风眠先生是一位有抱负、有理想、有主张，并勤于艺术实践的艺术家。他一生为了中华民族的文艺复兴，为了实现中国绘画从古典向现代转型而积极奋斗。他团结了一批艺术人才，为实现社会艺术化倡导艺术运动，为普及社会美育做了大量工作。他自己创造的艺术作品也是中国在20世纪不可多得的瑰宝。

然而，林先生一生坎坷，前半生处在半封建半殖民地的环境，国难当头，人民苦难深重，在整个战争年代，他的理想处处得不到实现，也不可能实现。后半生在新中国早期环境下，政治运动不断，他的艺术观又与新中国早期推行的艺术主张不合拍，虽然受到社会有识之士的尊重和敬仰，但是理解他的终究是少数。在林先生百岁诞辰的时候，中国美术学院已经做了大量工作，整理了《林风眠之路》和对他的研究成果以及他对艺术的精辟论述。我曾思考：现在已经到了21世纪，我们应该怎样纪念林先生呢？我认为应该从我们的美术现状出发来考虑问题。我想到王朝闻同志在延安时期，发表了一篇题为《再艺术些》的短文（《解放日报》，1941年12月2日）。我们现在是会画画的人很多，但真正懂得艺术的人太少。随着我国经济情况的好转，国力不断增强，国家日渐昌盛，人民处于安居乐业的时代已经出现，尽管灾害年年不断，但总的来说是处于建设与发展的繁荣时期，因此21世纪我们多提倡些艺术，把绘画当成绘画艺术来创造，会比画画的人数越来越多更有益。多为人民创造一些精品力作，艺术发挥的社会作用会更大。

新中国成立以来，我们的艺术一直以延安学派所开辟的为人民服务的艺术道路为主流，我们在艺术学校也讲授艺术理论课程，在较长的一段时期里，我们一讲艺术，首先重视的是"艺术是一种意识形态"，是社会上层建筑之一；艺术的源泉是生活，而且规定艺术批评要依照政治标准第一、艺术标准第二的原则，并且要求艺术作品要做到革命的政治内容与尽可能完美的艺术形式的统一。政治标准容易把握，可是艺术标准一直没有明确的规定，尽可能完美的艺术形式，又是伸缩性很大的。"尽可能"就不一定做到艺术形式"完美"，时间一长，久而久之就放松了对艺术的要求，或者简单地把艺术归结为形式。林先生一刻也不忘记努力抓艺术。我们在纪念他的时候，不妨也把抓艺术放到一个重要地位，特别重温一下林先生对艺术观点的论述，坚持把艺术运动普及开来，以促进大家对绘

画竞竞业业的努力，少走弯路。

林风眠对艺术的论述很明确，他认为：

谈到艺术便谈到感情。艺术根本是感情的产物，人类如果没有感情，自也用不到什么艺术；换言之，艺术如果对于感情不发生任何力量，此种艺术已不成为艺术。

依照艺术家的说法，一切社会问题，应该都是感情的问题。（林风眠《告全国艺术界书》）

艺术是直接表现画家本人的思想感情的，画家的思想感情虽是本人的，因为画家本人却是时代的，所以，时代的变化就应该直接影响到绘画艺术的内容和技巧，如果绘画的内容和技巧不能跟着时代的变化而变化，而仅仅能够跟着千百年以前的人物跑，那至少可以说是不能表现作家个人的思想与情感的艺术！（林风眠《我们所希望的国画前途》）

艺术对于人类的生命力的发挥，犹如科学对于人类探求欲的发挥；艺术对于人类的生命力的满足，犹如衣食住行对于人类生活欲的需求，是永远不会划途自禁地宣告休止的。（林风眠《〈前奏〉发刊词》）

艺术是为全人类教育中供给生趣的唯一要件。
艺术是诉诸感情的。（林风眠《知与感》）

下面是林风眠先生对艺术来源的看法。他认为艺术的来源是自然，他对自然有明确的解释。

自然一语谓物质存在之总和及根本，亦可谓为除本身以外，一切精神、物质及其现象，均为自然。此处之所谓自然实取后一意义。一个艺术家应当有从一切自然存在中都找得出美的能力，所以他应当对一切自然存在都有爱慕的热忱。因为，他是爱艺术的，而艺术又是从这些地方产生的。（林风眠《艺术家应有的态度》）

真正要想做个有高贵价值的艺术家的人们，除去凭自己的肉眼同心眼去观察自然，去感得自然，去表现自然之外，还有什么算得了高贵和出人头地的方法……（林风眠《知与感》）

艺术原是人类思想感情的造型化，换句话，艺术是要借外物之形，以寄存自我的，或说时代的思想与感情的，古人所谓心声心影即是。而所谓外物之形，就是大自然中一切事物的形体。艺术假使不借这些形体以为寄存思感之具，则人类的思想感情不能借造型艺术以表现，或说所谓造型艺术者将不成其为造型艺术！中国画家就弄错了这一点，所以徒慕"写意不写形"的那美名，就矫枉过正地，群趋于超自然的一隅去了！……试问，一种以

造型艺术为名的艺术，既已略去了造型，那是什么东西呢？（林风眠《我们所希望的国画前途》）

我摘录林先生有关艺术的论述，目的是想和新中国成立以后大家熟知的艺术理论做些比较研究，以便取长补短，以利我们今后的理论建设，以此作为对林风眠诞辰110周年的纪念。

我国的主流观念，认为艺术是意识形态，而且是阶级的意识形态，这显然和阶级矛盾和阶级斗争理论相呼应。林先生的观点主张艺术是感情的产物，直接表现画家本人的思想感情，尽管画家本人的思想感情会打上阶级烙印，然而林先生头脑中的艺术家是超阶级超时空的，他认为艺术应该属于全人类，艺术是超脱一切的。过去批评林先生主张的是纯艺术，是唯美的。〔在毛泽东主席与理论家何其芳的谈话发表以后，我认为过去分歧很尖锐的问题已经解决了。因为毛泽东在谈话中说："各个阶级有各阶级的美。各个阶级也有共同的美。'口之于味，有同嗜焉。'"（何其芳《毛泽东之歌》，原载《人民文学》，1977年第9期）。〕"口之于味，有同嗜焉"，出自《孟子·告子》第六，原文是："口之于味也，有同嗜焉。耳之于声也，有同听焉。目之于色也，有同美焉。"人类的口、耳、目所感觉到的东西是有共性存在的，对味、声、色可以有相同的感觉，因为不是什么事情都受阶级性制约的。这样，我们研究问题就好办了。林先生对艺术的看法，特别强调艺术是情感的结晶。围绕感情谈艺术是有现实意义的。

另外，林先生认为艺术的来源是自然。他解释：

自然一语谓物质存在之总和及根本，亦可谓除本身之外，一切精神、物质及其现象，均为自然。

新中国成立以后，我们的主流观点是艺术的源泉是生活。人类的社会生活是文学艺术的唯一源泉，虽然生活与艺术两者都是美，但是文艺作品中反映出来的生活，可以而且应比普通的实际生活更高，更强烈，更有集中性，更典型，更理想，因此就更带普遍性。

把这两种关于艺术源泉的主张比较一下。社会生活是客观存在，自然也是客观存在。不同的是，社会生活是人类的社会生活，在阶级存在的情况下，人的社会生活当然要首先看到阶级关系和阶级矛盾，社会现实是复杂的人与人的关系，文学艺术作品要有立场地去反映这些社会矛盾，使人们得到警醒和提高对社会矛盾的认识，使大家受到教育。文学戏剧艺术是必须做也容易做到的。美术、音乐、舞蹈要做到就有许多难题。艺术要反映社会生活这个大前提是无法改变的事实，对文学作品来说更是完整的真理，对视觉艺术来说就很难做到。

自然是一个宽泛的概念。人类社会生活之外宇宙之内包括的东西还很多。大自然当中不仅有天空和海洋，还有许多动植物等各种生物存在，有春夏秋冬、阴晴雨晦的变

化，有山脉、河流、湖泊以及生活在其中的人类。人类是大自然当中的一个成员，艺术当然必须与人有关，不论意识形态还是感情的结晶，都是因为人的存在。艺术的门类是很多的，视觉艺术家所创造的美，可能是人的性格，也可以是大自然当中的美。山水画、花鸟画这种特殊品种，取材主要是大自然的美，而不是社会生活。硬要以社会学的观点来解释这方面的问题，经常会感到牵强。以自然作为艺术的源泉，也有容易脱离社会走向纯艺术的可能，不讲社会政治内容的艺术确实也可能存在。在阶级斗争、社会矛盾尖锐存在的情况下，对它的存在不可能受到重视是可以理解的。在今天我们的和平建设时期，尽管人类社会仍然充满着矛盾，我们争取的是和平、和谐和和睦，因此可以容纳不同侧重点的理论，并重视其合理的部分，把共性的东西统一在一定的大环境当中。

林风眠先生是艺术家，他是以艺术实践为天职的。然而他在艺术实践过程中总结出一些理论，这些理论和一般美学家的理论是不同的，他更贴近实践，而且指导了他的艺术实践，并在我国20世纪逐渐形成很有特点的、很有创造性的林风眠画派。但是在当时社会条件下，这些理论显得有点不能相容，使得他不断遭遇坎坷的磨难。他的观点虽和我们的主流观念不尽相同，但经过分析，也并没有什么根本的矛盾冲突，并不存在唯心和唯物的差别。而且为复兴中华文化，他的心情一直是很迫切并且是身体力行的。在我们建设和谐社会的时候，能够多容纳一下不同的声音，我们的艺术事业必将取得更快的繁荣和发展。

重新认识一下林先生的艺术观点，我觉得对我们的艺术事业是有益的，我们更加渴望在21世纪，林风眠画派能够成为中国艺术的一个重要组成部分，开出万紫千红的艺术花朵。

（注：本文是中央美术学院李树声教授为纪念林风眠诞辰110周年所作，略有删减。）

目 录

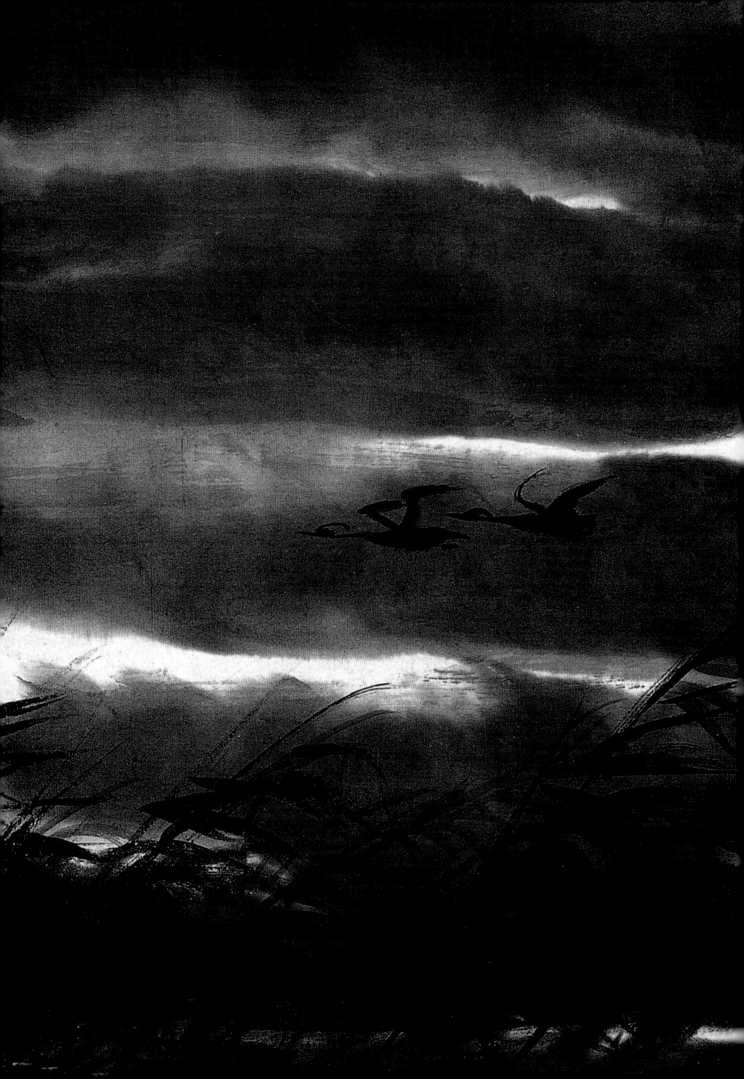

上编

回忆·兴趣

回忆与怀念

对一些往事的回忆与怀念，常常会在自己的艺术创作中起着激励和推动的作用。

我出生在广东梅县一个山区的石匠家庭里，儿时便当上了祖父的小助手。祖父对我非常疼爱，整天叫我守在他身旁，帮着他磨凿子、递榔头；看他在石碑上画图案、刻花样。祖父对我是抱有希望的，他叫我老老实实地继承他的石匠手艺，不要去想那些读书做官的事。他常说："你将来什么事情都要靠自己的一双手。有了一双手，即使不能为别人做出多大好事，至少自己可以混口饭吃。"他还叫我少穿鞋子，而他自己，无论四季阴晴，都是光着脚板的。他说："脚下磨出功夫来，将来什么路都可以走！"祖父已经去世好几十年了，在我脑子里，只能记起他盘着辫子、束着腰带、卷着裤管、光着脚板，成年累月地在一方方石块上画呀、刻呀的一些模糊的印象，然而他的那些话，却好像被他的凿子给刻进了我的心里一样，永久也磨不掉。

现在的我，已经活到我祖父当年的岁数了。我不敢说，我能像祖父一样勤劳俭朴，可是我的这双手和手中的一支笔，恰也像祖父的手和他手中的凿子一样，成天是闲不住的；不过祖父是在沉重的、粗硬的石头上消磨了一生，而我却是在轻薄的、光滑的画纸上消磨了一生。除了作画，日常生活上的一些事务，我也都会做，也都乐意做。这些习惯的养成，我不能不感谢祖父对我的训诫。

春天到了，上海到处都是暖洋洋的。可是在巴黎，那高耸的东方博物馆和陶瓷博物馆，一定还是从前那样阴森寒冷的吧！在这时候，是不是也还有人带着笔和纸，啃着冷硬的面包，在对着东方的古董鉴赏和临摹呢？四十多年

林风眠故乡的小河（黎江摄）

林风眠祖宅"敦裕居"（黎江摄）

法国国立第戎美术学院旧址（现为第戎市立博物馆）

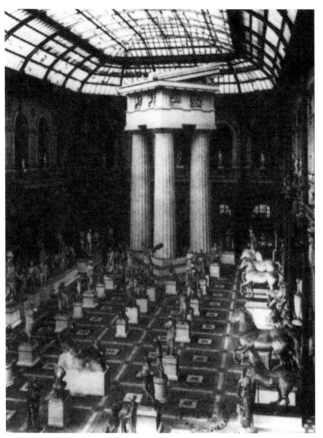
法国国立高等美术学院陈列馆内景

青年时期的林风眠

前，我曾经在那里不知度过了多少个晨昏，也是在那里开始学习我们祖国自己的艺术传统。说起东方博物馆和陶瓷博物馆，不由得又使我怀念起我的法国老师——浮雕家杨西斯（Yencesse）来了。

杨西斯是我最初学习美术的法国国立第戎美术学院院长。听说这位浮雕家在未成名时很是贫苦，因此他对一些清寒学生都很同情，也特别加意培养。有一次，他在课堂里看到了我的作品，很为赞赏，于是介绍我到巴黎美术学院，拜在著名的油画家哥罗孟门下学习。

当时我在艺术创作上完全沉迷在自然主义的框子里，在哥罗孟那里学了很长时间也没有多大进步。有一天，杨西斯特地到巴黎来看我，叫我拿作品给他看。谁知他看了很不满意，批评我学得太肤浅了。他诚恳地然而也是很严厉地对我说："你是一个中国人，你可知道你们中国的艺术有多么宝贵的、优秀的传统啊！你怎么不去好好学习呢？去吧！走出学院的大门，到东方博物馆、陶瓷博物馆去，到那富饶的宝藏中去挖掘吧！"他还说："你要做一个画家，

林风眠
中西绘画艺术论稿

一组风景速写

就不能光学绘画，美术部门中的雕塑、陶瓷、木刻、工艺……什么都应该学习，要像蜜蜂一样，从各种花朵中汲取精华，才能酿出甜蜜来。"

　　说来惭愧，作为一个中国的画家，当初，我还是在外国、在外国老师指点之下，开始学习中国的艺术传统的。今天，在党的百花齐放的政策下，国画传统得到了重视和发扬，许多青年在自己国家的博物馆、展览馆里，对祖国的艺术遗产可以尽情地欣赏、临摹，而在美术学校里又有很多对国画传统有着深厚修养的教师培养和指导。每当我看到这些情景，都不禁为自己在旧中国所走的艰难、曲折的艺术道路发生感叹，而为今天学习艺术的青年能得到如此幸福的条件而高兴。

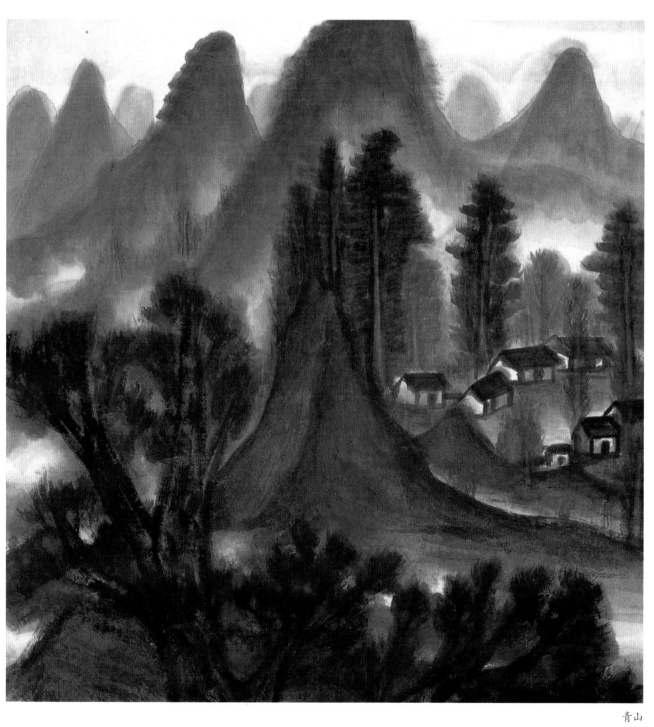

青山

林风眠　中西绘画艺术论稿

谈艺笔记

1957年5月10日，在中国美术家协会上海分会的帮助下，李树声来到林风眠在上海南昌路的寓所，采访林风眠。经整理，形成本文。原标题为"与李树声谈艺——访问林风眠的笔记"，原载《林风眠研究文集》（中国美术学院出版社1995年版）。下面是林风眠对李树声的一些话：

我原籍广东梅县，1900年生。七八岁时开始学画，是以"芥子园"开头的，掌握了中国画的规律，工笔、山水都会画，学会了中国画的科班。

我于1919年出国，是借勤工俭学到法国去的。当时在法国办理勤工俭学的是李石曾。后来得到我南洋家里的汇款接济，解决了在国外的费用。1925年回国。1926、1927两年在北京，1928年至抗战爆发在杭州。

北京的艺术学校是袁世凯时期开办的，最早的校长是郑锦，蔡元培先生教美学。那个时期学校里不断地闹风潮，在章士钊任教育总长时，曾派余绍宋做校长，但连校门都未能进去。这些情况，刘开渠、李苦禅、王雪涛最清楚。李苦禅那时是学西洋画的学生。

到北京任艺专校长是得到了当时的两党组织同意的。我办学校主张多开展览会，让艺术接近大众，面向大众；主张要整理中国传统艺术。在艺专内部，

林风眠在上海南昌路寓所画室（约20世纪50年代）

人道　1927 年　　　　　　　　　　　　　　　　　　　　　　　　痛苦　1929 年

国画系为一些保守主义国画家所把持，他们团结得很紧密，只要辞掉一个就全体不干了，单独地成立起一个系统。艺专曾举行过一次"艺术大会"，也就是一次大的画展，我在这次展览中的作品都是在巴黎时期画的。"艺术大会"是艺术大众化的具体表现。当时信封上都印上标语。秦宣夫、林文铮、傅雷、丰子恺都可能提供有关材料。

艺术大众化的主张是与鲁迅的《语丝》相接近的，并和孙伏园所办的报纸在一起。我曾为《世界日报》编过画报。一向主张艺术大众化，重视民间艺术的还有刘天华。刘半农也是接近语丝派的。我的作品《北京街头》（又名《民间》）是当时的代表作，我已经走向街头描绘劳动人民。与艺术大众化相对立的是现代评论派，他们是反对艺术大众化的。

后来张作霖进入北京，他说艺专是共产党的集中地。后叫刘哲（当时的教育部部长）找我谈话。这次谈话形成一种审讯的样子，各报记者均在，报纸曾以半页的篇幅报道了这次谈话，时间是在张作霖执政的时候，李大钊同志死后不久。记得当时刘哲曾问："你既是纯粹的学者，为什么学校里有共产党？"自从这次谈话之后，我离开了北京，到南京投奔蔡元培，然后到杭州创办国立艺术院。

1928年开始在杭州办学校，是在一个破庙里面，尼姑庵的旁边，十分艰苦。为了办学校，要到南京去讨钱，讨来的真是非常少。那时教员们挣的钱都很少，为了办学还要自己捐钱。虽然困难，但当时是想一定要办好学校，教育出一些人才来。为办好杭州美术学校，苦心经营了十年。

在这段历史时期中，我还创作了反映现实的巨幅作品。较早的一件是《人道》。这幅画的创作动机是因为从北京跑到南京老是听到和看到杀人的消息。作为二十六七岁的青年，当时的思想主要是"中国应该怎样办"。这是受了《新青年》杂志和《向导》杂志的影响。

后来又画了《痛苦》。这个题材的由来是因为法国的一位同学到中山大学后被广东当局杀害了。他是最早的共产党员，和周恩来同时在国外。周恩来回国后到黄埔，那个同学到中山大学。我当时感到很痛苦，因之画成《痛苦》巨画，表现了残杀人类的情景。

国立杭州艺专动物园内景
（约20世纪30年代）

另外一幅是《斗争》，画人们在做拉纤一样的动作，表现出人类与生活做斗争，要反抗。

《痛苦》画出来后，西湖艺专差一点关了门。这张画曾经陈列在西湖博览会上。在这之后，政治环境已经十分恶化了，我就逐渐地转向办学方面。

杭州艺专还设立了动物园便于写生。我是很重视基础教学的。当时还发表了《重新估定中国绘画底价值》一文，载于《阿波罗》第七期。

在学生方面可以说有两种情况，主要是赤化和腐化：有的进步了，有的堕落了。为画模特，浙江当地的张兴朴也曾提出有伤风化，但终于被时代推向前了。在当时的艺术教育上也只是小脚放大脚，并不是完全的形式主义。倡导形式主义的只有"决澜社"。

我认为学习绘画的都必须先学素描，三年以后再选专业。学画不外两方面，一方面是从自然学到东西，一方面是从历史学到东西。中国画的学习偏重历史。西洋画是重自然的，但如果推到最初的中国画仍然是从自然中取到东西，一定要从自然里面来，一定要从生活中来。种花、爱花，才能画花，否则表现出来的花也是没有生命的花，死的花。杭州艺专的动物园就是为了动物写生服务的，有鸟、有羊、有白鹤，还有鹿。最初学画当然可以临标本，画死的。中国画和西洋画作风不同，出发点不同，我认为主要是从历史经验拿东西和向自然拿东西之不同。

动物速写

动物速写

猫头鹰

樱花小鸟

齐白石是有个人风格的，不管怎样我们今天的画不能和宋朝人一样。听说国画院要将绘画最好的人送到齐白石门下当学徒，我是非常同意的。对待问题不要从个人出发，要学两行，要学西洋画也要学国画。从科班开始学进去，再学古代的东西、雕刻、瓷器……什么都学之后会有新的面貌，不要停留在吵嘴阶段。

董希文的画，有些东西太表面了，科班的东西还需要学。研究中国的东西有些票友的味道，只追求色彩的漂亮。

中国的绘画，汉朝的画像石应该是中国艺术的主流。山水画多了以后，尤其是到了文人画讲究水墨之后，绘画变成处世的、玩玩的东西了。我们要从大的地方着眼，不要停在小问题上。

我非常喜欢中国民间艺术，我自己的画从宋元明清画上找的东西很少，从民间东西上找的很多，我碰上花纹就很注意。我画中的线，吸收了民间的东西，也吸收了定窑和磁州窑的瓷器上的线条，古朴、流利。汉代画像石也很好，不论是战国时期楚国的漆器，还是后来的皮影，我都十分注意学习，都非常喜爱。一遇到乾隆、嘉庆御用的东西就非常之讨厌。我不喜欢封建的场面和一些富丽堂皇的东西。我喜欢单纯和干脆。

有艺术风格的作品，有内心感情的东西，不是照

相。所谓现实主义并不是仅只描写了工农兵的才是现实主义，应该广些，但也没有标尺。关于印象主义，美术史上早已经有了定论，何必又拿出来讨论呢？正如同电灯泡早就用了，还在讨论着电灯泡。

这几年学术上走了许多不必要的弯路，素描早就有现成的规定，非要在画粗还是画细上面打圈子，岂不是浪费精力和时间？

我为什么都采用方块构图呢？这是中国宋画的传统。我的画用宣纸、毛笔、墨、颜料，用不少不透明的图案色，可以一遍一遍地盖上去，我重视颜色，也很喜欢用线，我画的《双鹭》不就是采用了瓷器上的线条吗？

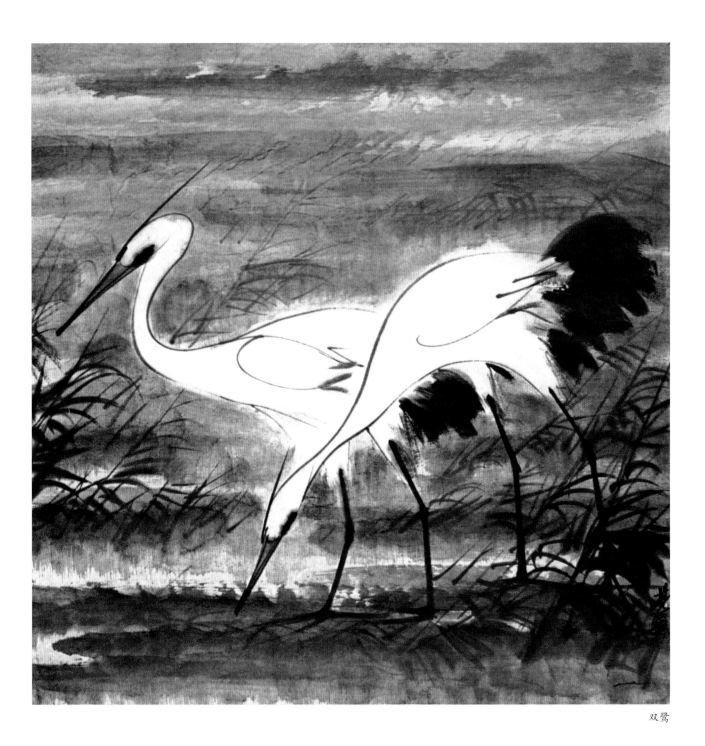

双鹭

我的兴趣

我虽是个办艺术教育的人，到底还是画画的人，所以，要谈我的兴趣，究竟是以谈我对绘画的兴趣来得容易。

我从小对绘画就很有兴趣，这，用不到如何多说，大家一定会相信的，要不然，我决不会二十多年来都在绘画方面努力。

二十多年的时间，在现在"说"起来好像并不如何了不得，在实际上"过"起来却不是那么容易的。在这很不容易过的二十多年中，因为兴趣的关系，我是时时在绘画上努力，也时时在二十多年的努力中变换我对于绘画的兴趣：这就是我要说的。

在小学同中学时代，我不过对绘画有一种茫然的兴趣，我只是爱好绘画就完了。大家都知道，二十多年前中国的绘画，只有我们现在所说的"国画"，于是，我就对国画中的山水呀花鸟呀很有兴趣，我研究它们，欣赏它们，也学习着涂抹它们。

不久，我就到了法国，进了巴黎美术学校。那儿自然只有我们现在所说的"西洋画"。我自然因为环境同所谓"好奇"的关系，对木炭画呀、水彩画呀、油画呀，都有很浓厚的兴趣。但是，我到底是中国人，我也没有绝对地忘记了中国画，所以，在高兴的时候，我也画些用外国材料同工具而采取中国毛彩同笔法的绘画作品。像《生之欲》同《换秋》那些作品，就是在这种兴趣下产生的。

悲哀 （20世纪30年代）

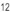

静物 （20世纪30年代）

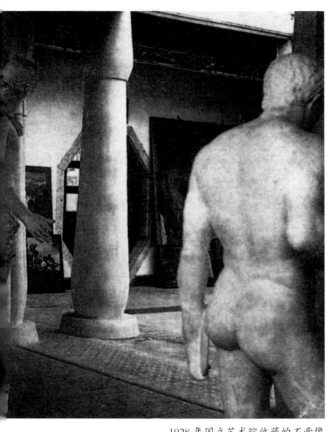

1928年国立艺术院收藏的石膏像

死 （20世纪30年代）

一方面在课内画着所谓"西洋画"，一方面在课外也画着我心目中的中国画，这就在中西之间，使我发生了这样一种兴趣。绘画在诸般艺术中的地位，不过是用色彩同线条表现而纯粹用视觉感得的艺术而已，普通所谓"中国画"同"西洋画"者，在如是想法之下还不是全没有区别的东西吗？从此，我不再人云亦云地区别"中国画"同"西洋画"，我就称绘画艺术是绘画艺术；同时，我也竭力在一般人以为是截然两种绘画之间，交互地使用彼此对手的方法。

说是大同思想使然也好，说是普遍的人道主义使然也好，说是从两种方法中得到的领悟使然也好，我是从这个兴趣中得到了一种把绘画安置到绘画的地位的主张。我以为，20世纪以来的欧洲绘画中透露出东洋画风的趣味是必然的，数千年来的"中国绘画"时时采取外来的画风以为发荣滋长之助的办法是聪明的；因此，在创办国立杭州艺专的时候，我就反对把所谓"中国画"同"西洋画"分立两系的主张，把绘画系综合成立为绘画系，爱习"中国画"的学生必须学习绘画之基础的木炭画，爱习"西洋画"的学生必须学习"中国画"。

当年达尔文用二十年的苦工去证明他的天演论，可见无论学力到了多么成熟地步的人，也没有划途自禁的权利。我明白这是一个学者应取的态度，因此，我也不敢有一分自满，我也不敢有一天懈怠，我天天在对于绘画技法的试验同学理的探索中，我有了这个"绘画便是绘画"的信心，我就天天在这方面努力。几年来，试着用所谓西洋画的方法同所谓中国画的材料同工具所作的画，至少也在几千件以上，这是可以自信的。

在中国文化史上有大地位的五四运动的时期，我是在法国读书，大同思想同普遍的人道主义的趋向，在我是必然会感到的；五四运动是中华民族自觉起来的运动，随着这"人"的自觉，不久，民族自觉的思想也在中华民族的灵魂中发展起来，当我从欧洲回到

祖国来的时候，正是这个民族意识在中华民族心头含苞欲放的时候，我当下就明白感到了。感到了这民族意识，当年在巴黎学习的油画构图的兴趣，就在我的心灵中活跃起来，因为，构图画是根据题旨去作画的，题旨则多半是从历史或是当前的社会问题上采摘下来的。为了这个兴趣，十多年来，我一面在试作着前面所说的那些练习并探索技法的小品，一面在试作着以中国的历史同中国的社会问题为题旨的构图画。

我相信，留心国内艺术界的同志们不会忘记1931年夏季我们在南京举行的国立杭州艺专第三届作品展览会，那次的教职员作品，就有不少以中国时事同中国历史为题旨的绘画，这，虽然不能说是我这做校长的人的提倡之功，因为我个人的兴趣如此，同仁间的影响是一定不少的吧？

如果问我最近的兴趣，我就要毫不踌躇地答道："我是以能唤起强烈的民族意识的构图绘画为主要的兴趣的。"我是时时感觉到，中华民族的危机是一天天更紧急地逼迫了来自称是艺术家而感不到这时代的感觉的话，不是真正的艺术家所能有的现象感到了这时代的感觉，而不能用他的艺术形式表现出来的话，也不是真正的艺术家所能有的现象。我，不特有这时代的感觉，我也试着表现这感觉；不特我个人试着去表现它，我也用这题旨试着唤起我的学生去表现它。这一次，我们在杭州举行的赈灾艺术大会中，有几十件作品是可以证明我这句话的。

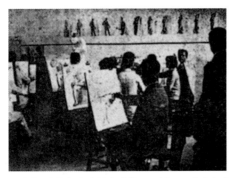

国立杭州艺专西画教室（约20世纪30年代初）　国立杭州艺专国画教室（约20世纪30年代初）

国立杭州艺专图案教室（约20世纪30年代初）　国立杭州艺专理论教室（约20世纪30年代初）

中编

结合·创造

原始人类的艺术

原始人类变迁的经过，没有历史的记载，可以做研究的基础，只能在遗留的痕迹中，寻求出他过去的断片。研究的方法，应借助于各种科学，如以地质学、气象学、人类学、生物学、古物学、人种学等为基础。

原始人类的遗迹，在现代所发现的，还是很小的一部分，如欧洲西部、非洲北部，及内亚细亚几处，与美洲北部诸地而已；所可根据而为研究之材料者，亦只限于这几处的范围。若谈到原始人的由来，以及在时代上详细的变化，这是很困难的；只能在小部分所发现的事实上，略知其断片的文化；具体诸问题，现在尚不易解答。因为一方面材料上不完备，一方面系研究的时间太短促。欧洲学者从事研究这种学术，还只有百年的历史。

人类生活不离两方面：即物质上的需要与精神上的满足。前者是生活上直接的要求，后者是精神上各部分调和的一种方法。原始人类自离不了此两方面。因此，在他的遗迹中，一种是生活上直接需要的，如工具及居住房屋；一种是精神上需要的，如宗教与艺术。

工具的创造，在时代上可分为旧石器时代，即粗石器时代；新石器时代，即光石器时代；铜器时代；铁器时代。粗石器遗迹发现，在第三纪的末期。他们都是由简单而进步到完密，注意于实用方面。原始人类多系穴居野处，如现代未开化的民族。宗教则多系拜物，对于死者，总含有种种的信仰。以上各问题，都应当有专书著述，本篇不能详细地解说。现在只能从艺术方面说起。

研究原始人类的艺术，应从两方面着手：一是根据人类学上的材料，寻求在现代未开化民族中的遗留；一是根据古物学上的材料，寻求在地层中的痕迹。蔡孑民先生所著《美术起源》，多根据人类学上的材料，包括艺术上动静两类。古物学上的材料，偏于艺术上静的方面，而且有很多不连贯之处；但事实上，古物学上的材料，系文化在时代上经过的实在情形，很可以证实理论上有时错误之处。

人类物质上的生活，常影响到精神上的表现。换句话说，工具与艺术，常发生很大的关系。艺术的构成，一方面所含的是美的意味，另一方面是技术与方法，制作上的问题。前一种随各民族个性与趣味之不同，表现亦各异；后一种是生活上得来的经验与知识，同工具有绝大的关系。

原始社会石器

新石器时代石器

各民族互相接触之后，文化便发生新的变化，那是必然的。艺术亦是如此。在技术与方法上，尤为易见。技术上的变迁，多由简单而完密，随时代与经验而演进。譬如线刻、绘画、雕刻诸类，皆起源于线画。因为人类欲保存线画，使之固定，而发明线刻；由线刻而产生浮雕及雕刻诸类。这种渐次的演进，都是很有连贯的。

原始时代的线画，无论它是摹写自然界的物象，或装饰的图案，其描写方法，各区域的民族，皆大同小异。盖艺术家在其所工作之平面上，施以次序的深浅颜色，使线画显现出来，这系技术上必经之手续。原始人类多用木炭或石灰，及赭石诸类，为涂绘的材料。习用的方法有时用干画，有时用湿画。

尼罗河流域，及地中海东部，各洞穴中所发现的线画，其涂绘的方法：先涂成外面大略的图形，然后着实的描写，刻成线形。在工具比较完备的时候，由此促成浮雕制作。原始时代的浮雕，多系小品，而表现的方法，则很生动。

原始人类依照自然的对象，用各种颜色，涂成平面的绘画。自绘画上暗影发现后，由平面的涂绘，进步到描写物象的体积。这种方法之发现，是与浮雕有绝大之关系的。希腊、埃及原始时代的浮雕及雕刻，皆涂以颜色。埃及古王朝的坟墓中，侧壁上涂以一种特别的，一定的颜色。涂色的原因，大概系使雕刻物接近自然。即原始人类所居住之地穴中的线刻，亦有涂绘以各种色彩的。希腊的浮雕、雕像及建筑物，主要部分，亦皆有涂绘。由此可见雕刻与涂绘，是互相影响而进步的。

工具的进步与金属的发现，使艺术上描写的方法，亦随之而增进不少。刻刀进步之后，宝石的装饰品、兵器及铜的腰带等物，此时皆变为线刻上主要的物品；同时，雕铸的制作，亦渐产生。石器时代，各地所发现的，仅略具雏形，即表现的方法，亦很简单。工具发达后，金属的小雕像，即渐由熔铸的方法，造成外形的大体。日常生活上之用器，亦装饰以各种线刻的花纹。

原始人类用燧石为工具，使坚硬的材料，变成器物，工作上之困难当可想见。工作的方法：先把坚硬的材料，如象牙、兽角，及骨质诸类割切成大体的形状，用各样石器琢磨，使之光滑；然后刻以装饰图形。金属工器，如锯、刀诸类发现后，工作当然比较容易，所欲表现在艺术上的意思，亦比较能达到完密的境地。最后，陶器的发现在文化上，更产生一个绝大的影响。

当人类发现火的时候，同时便发现陶器的制造方法。因为烧火的时候，由火堆中发现，泥土经一次燃烧后，变成坚硬的状态而不再溶解于水中。陶

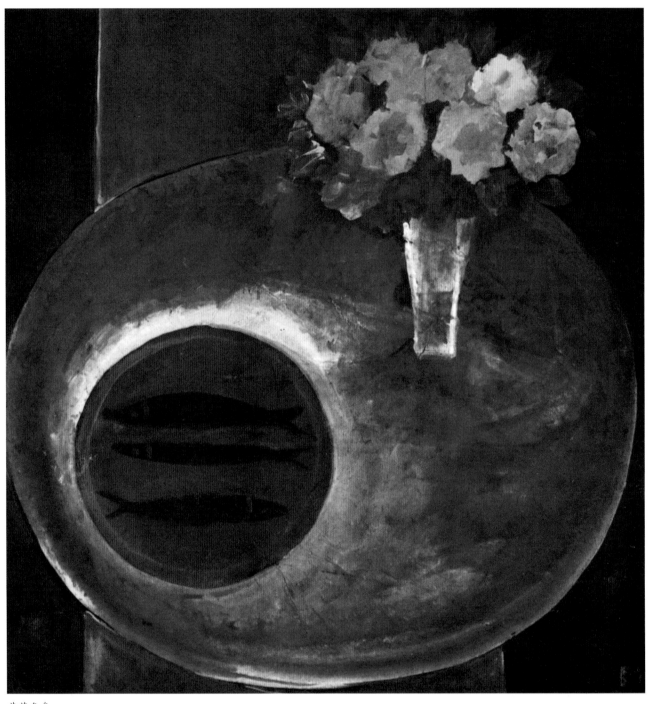

黄花鱼盘

器的发现，大概在粗石器时代与光石器时代的中间（Mesolithique）。比利时的马格德林（Magdelemen，*比利时地名*）人，发明陶器较早。在列日（Liege，*比利时省名*）原始人居住之洞穴中，所发现陶器的碎片，虽很粗简，但制作上重要的方法，当时已经发明。在康皮尼（Campignien，*比利时地名*）所发现的制造的方法，比较进步。布雷斯尔（Bresle，*法国地名*）山谷小屋中，地层下所发现的陶器底面的碎片，材料上已有特别的选择，是用很精细的泥制成的。但是普通所发现的，总是很粗劣的陶泥。陶器上面的装

饰，常画以几何式的线形。当时制造陶器的旋转器，大概尚没有发明。光石器时代中，亦只有几处地方，已经发明用旋转器制造陶器的方法。

制造陶器总不离三方面：即陶器制造时的技术与方法，材料的区别与陶泥的制成，及燃烧时高低的热度。陶器上的装饰，亦有两方面的区别：方法与美术的意味。前一种如线画的方法，及涂抹使之光滑的材料（制陶器时，在雏形上涂以一种使之光滑的质料），有时在同一的区域，因工具进化的关系不同，而制造的方法亦随之而异。后一种如陶器外形上的装饰，及陶器的形体，随各民族的嗜好的不同，而亦各有所表现。

原始时代陶器装饰上，实施的方法，普通系在瓶的外面，画刻线纹。有一种则在刻画的线纹上，涂塞白色，或有色颜料涂抹在陶器上，使陶器变成光滑质料。普通用陶泥的质料，或另外一种质料，涂在陶器的外面，而使之光滑。当陶瓶的外形制成之后，装饰以冷色的绘画，颜料的配合，常混合油质或胶水诸类。涂色有两种：一是涂绘在已烧之陶器上，涂后再加烧一次；一是在未烧时涂绘，涂后一并烧成，最后，则涂以釉质，使陶瓶光泽。以上各种制陶器所必经手续，原始时代各民族大概皆用之。唯颜色方面，蓝、青、紫三种，在当时尚没有发现。陶泥，普通是很纯粹的，不混合以其他异样的质料；即有，亦是很少。颜料多取自铁及锰的矿质中。埃及人很早发现瓷质之泥料，用这种软泥涂在陶器上，经燃烧后，变成很像玻璃的原质。这种方法，在中国亦发现很早。陶器在已烧未烧时，嵌入光亮之金属，这种发现很少。阿美尼（Amenie，*俄罗斯地名*）铁器时代中，曾发现有几个陶瓶，是在陶泥中混以玻璃质而烧成的。

陶器的发明，系用以承受液体，其目的全在功用上着想。因此，形式方面，亦有一定的便于实用的形式。原始时代的陶器，都是同样的目的。形体方面，各地所发现，多是一样的。后来因各民族对于审美的

趣味之不同，形式方面，亦渐次地发生变化，而尤以陶器的装饰上，派别更为复杂。

粗石器与光石器时代过渡期中，陶器上的装饰，系画刻的线形。这种线形的来源大概系模仿粗石器时代骨上所画刻的线形。当时工作上实施的方法，是同样的，不过在泥土上，画刻起来，比在骨质上，当然比较容易。所画刻的线形，重要的地位，画刻较深，而且填以白色，或有彩颜料。

石刻的雕像发明很早，自陶器发明后，渐渐用泥塑而替代了石刻。金属发现后，尤有重要的影响。创造模型，用以熔铸一切小雕像，加尔德、爱兰、埃及，当时的神像及装饰品，多是用熔铸的方法制造成的。

尼罗河流域及萨齐阿纳（Susiane，*伊朗地名*）、叙利亚（Syrie）以及地中海之东部，陶器上的装饰，除画刻的线画外，尚加以绘画。在希腊及古意大利，此种绘画尤为发达。后来影响到欧洲中部及西部。虽然在时代上经过很长的时间，然总没有多大的进步。美洲如墨西哥、秘鲁，所发明的陶器装饰方面，亦多习用线画的方法。

在金属原始时代，人类对于金属的工作，只有熔铸、锤打、线刻、镶嵌，或接合诸类；熔铸法发现较迟。编织法发现后，在装饰细工上，实用很广。埃及、爱兰（Elam，*亚洲西南部古国*）此项细工确很发达。希腊伊特鲁立亚（Etrusques，*意大利古地名*）人，由东方输入此种方法之后，进步很快。编织的方法，一直影响到斯堪的纳维亚（Scandinavie）半岛。即日耳曼部落中，装饰的物件，皆以此项细工为编织的基础方法。

由此种种观察，原始人类在方法上的进步，确很简单。有的民族在技术上、方法上，虽然简单，但作品上，描写自然所含美的趣味，在时代上，确是杰出之创作。有的民族，方法上比较进步，而艺术上所表

现美的趣味反而较少。艺术上的创作技术与方法，虽然很有关系，但有时亦不能由此而决定是绝对的状态。因为技术是艺术工作时的一种方法，决不能影响到艺术的派别，与所表现的美的趣味上面。原始时代所谓派别者，系各民族趣味与嗜好之不同，因而发生相异的现象。

粗石器时代，第一次发现人类在艺术上的创作，从艺术的表现上观察起来，不像是艺术原始时代的创作，很像是文化已经进步后的出产。但事实上，粗石器时代以前的创作，实无所发现。研究原始人类艺术只能由此开始。

班清文化时代陶器

第四纪初期，原始艺术的遗迹发现很少。奥瑞纳（Aurignacien）人的时代，只可当作艺术上的黎明时代。到第四纪后期，艺术上的遗迹，最近欧洲学者才渐次地有很丰富的发现。马格德林人的艺术，是否由奥瑞纳人相传而来的？从性格的表现观察，显然不是同一个来源的民族。欧洲有些古物学家，谓索罗特（Solutrean）人艺术上的遗迹，很像他们文化上一种过渡的民族；有些学者谓他们的来源同是一个民族的。这种由人类学上所得来的证实，还不很完备，绝不能有确实的结论。不过奥瑞纳人在艺术上的造就，如技术方面，确是很可以断定，在后来的文化上影响是很大的。

粗石器时代艺术上的创作，其表现的方法，像文化已经很进步地出产。多数的古物学家，都认为这种艺术的产生，系受外来文化的影响，而发源于欧洲之西部。M.索菲斯·弥勒（M.Sophus Müller，*丹麦考古学家*），谓第四纪时代的艺术，系受埃及原始时代的文化影响之后而产生的。

古埃及石器

从年代方面，寻求第四纪艺术产生之来源，是很难有结果的。说是发源于原来的欧洲西部，事实上亦很有可能，因为艺术的产生，系人类的一种普遍性，由此，则随处皆可产生。第四纪艺术之来源，总不出两方面的推测：一是发源于欧洲西部，后来因为迁移的关系而中绝，仅留其遗迹于穴洞中；一是后来的已经进化的民族，亦因迁移的关系而移植到欧洲西部所遗留下来的痕迹。在两方证据未曾极充分的时候，确难决定。尤其近来欧洲的学者，时有新的发现，而且这种新的发现，常与过去所推测的种种结论，完全相反。谈原始人类的艺术，从所经过的事实为材料，较为可靠。代舍莱特（Dechelette）谓，第四纪时代的艺术，含有两种变化：前一种作风，是原始的，萌芽时代的；后一种作风，是自由的，已经进化的。这两种作风，基础于对象的标记与模仿，因时代的种种关系，渐渐变成两方倾向：一种是特别的，一定的形式的；一种是怪异的比喻的表示。

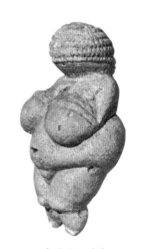

奥瑞纳人雕像

庇得（Piette）在其著述中，把第四纪的艺术，归并起来，名为硬刻时代

的创作。因为在地层中所有的发现，如巴桑帕尼（Bassempany）附近奥瑞纳人的艺术品，质料方面，皆习用象牙以雕成的。但是，这种证据限于特别的区域。常常因时间关系，坚硬的质料，才能经久保存，这亦是一个很重要的原因。由此，亦决不能断定奥瑞纳人的艺术品只习用象牙而已。奥瑞纳人的艺术，是很奇异的，如小雕刻像上所表现的特别的地方，对于母性的表现特别注意，与加尔德原始时代艺术上的作风很相像；而且不像是原始时代的产物。这种作风，在马格德林人艺术中，是没有的。在事实上研究起来，前后是很像不连贯的，但又没有确实的证据，只可当为一种不可思议的变化。

奥瑞纳人雕像中，所表现那富于脂肪的母性与肥大的形体和尼罗河流域及加尔德陶泥制的小雕像相像。体量上的表现，又好像霍屯督（Hottentotes，*南部非洲种族*）人的身材。总之，他们的雕像，一种是与宗教有关系的，一种是写实的。如在巴桑帕尼附近地层所发现，一个比较为长瘦适合、女性体量的形体，及一个少女，披着长发的雕像。这种雕像，比马格德林人所表现的人体，确是进步很多。因为在洞穴中，及石壁上，或象牙及骨上所发现马格德林的线刻，可描写的人物，皆生着长毛，头发也不像在奥瑞纳文化的委连多尔夫（Willendorf，*奥地利地名*）雕像中卷曲的样式；由此可见在人种学上，前后显然不是同种的。

马格德林人，象牙及骨上的线刻，描写人体的，很少发现，即有，亦表现出很粗劣的、原始的产物；对于兽类的描写，则表现得很完密、精致。或者因为不善描写人体的关系，而对于人体生活上的描写，倒很稀少。

在索鲁特（Solutre）发现马格德林人在石块上的线刻及图绘的鹿类的形状。这种艺术上的创作，在产生的初期，只有很小的图形，用以装饰在工具上。后来，才渐渐刻画在石块或象牙及骨质或角质的平面

上；有时雕刻在石壁上。普遍的图形都很小，雕刻在石壁上的较大，不过最大的，亦不过只有原来对象同样的大小。

原始时代的雕刻、绘画，所描写的对象，多系当时很常看见的一种普通的兽类。欧洲各地所发现的原始人的艺术，如兽类的描写，在各原始人居住之洞穴侧壁，皆涂满这种绘画，及线刻诸类。洞穴中的壁画，常常新旧互相层叠混在一块。但也有独立而不混乱或相层叠的涂绘。绘画的表现，多描写兽类群聚或单独的生活状况。兽类的身上，皆长着长的、厚的一层丰毛，及强固、雄伟的样子。

原始人类描写野牛的形状，其大小多与原形相等。野牛的颈上，描写得特别大，表现牛的雄伟与力量；头部常很小，或深入在肩内，角锋横竖；而脚倒描写得很细小，表现它很能奔腾的样子。在当时，这种兽类，系马格德林人当为一种很宝贵的猎品的。

犀牛在当时比较稀少。因此，在绘画上，亦比较少画。这类兽类，有时发现许多有完密的、切实的表现。牛的身体很长，脚很短，两条长出来的角，很可以看出它系原野山林中强猛的兽类。犀牛皮的坚厚，即用现代的枪弹，尚难致其死命，原始人用简单的石器，与此种兽类恶斗，而解决生活上的需要，可想见其当时生活的确也不易。

熊，是当时很多的兽类。可是在原始人所居住的洞穴中，很少描写这种兽类。唯间有表现描写这种兽类的遗迹，确是表现得很确切。熊的性格，完全能由单纯的线条中表现出来。

鹿类系当时很丰富的产物，亦系游猎时代生活上主要的物品。原始人类常把鹿的形状，涂画在工器上面，有时或涂绘在洞穴侧壁上。这种兽类的描写，表现很活动，实可为原始人艺术中代表时代的创作，即

欧洲现代的艺术家，对于它单纯的方法和动象的表现，也是很注意与尊崇的。

小鹿类常描写在线刻中。

野猪亦很少描写。H.布吕叶（H.Brem，*法国考古学家*）在阿尔塔米拉（Altamira，*西班牙地名*）发现有描写这种兽类的艺术品。图中表现奔跑的状况，很有生动活泼的趣味。

马，在当时艺术中，是很可注意的。有时在居住穴洞之全部，皆用马的图形，做他们的装饰。在这些图形中，表现有各种形状：如休息或奔跑，孤独或群聚的样式。即雕刻品中，亦有马的描写。形体上虽没有线画这么活泼，但躯体的形状，还表现得很确实。在马·得·阿在（Masd'Azil，法国阿里埃日省首府），曾发现一个马的头部。其活动的、长鸣的状况，实可说由内面描写到外面来的创作，在第四纪雕刻物中，算是最可注意而最有趣的。

狼，在当时艺术中，亦偶有描写。

这种艺术上的遗迹，所描写的古象、犀牛、熊、鹿、野猪诸类，排列在洞六中或岩石上面。一期一期，在旧的涂绘上，盖以新的涂绘，所描写的兽类，因时代而有分别。这或者系当时一时代某种兽类出产最丰富时，人类在艺术上，便多描写或表现这种兽类。

鱼类，在原始艺术中，亦有时描写。方法多系线刻，种类多系鳗鱼、鲇鱼诸类。

阿尔塔米拉洞穴绘画之牛

阿尔塔米拉洞穴绘画之狼

其余如植物，在原始艺术中很少发现，即有，亦系不成形的叶类。此类植物，常刻画在骨片上。原始人生活多接近于兽类，而不注意于植物，因植物的攫取，没有什么反抗，很容易得到，故印象较浅；要得到一个野兽，就不是这样容易，非经过很强烈危险的争斗不可，自然在生活的过程中，留着深刻的印象。原始人艺术中，多描写兽类，大概就是因为这种关系。

马格德林人，在艺术的创作中，不特描写自然的对象，而且创造一种几何线形式的装饰。这种装饰，多系旋形的花样。在第四纪期中，这种图形多刻画在骨片，或羱羊角上。大概原始人类用此种图案，刻绘或涂绘在躯体上，随时代而消失，因此遗迹很少。欧洲学者，推想原始人类御寒的兽皮上面，亦一定饰以几何线形的图样，因为衣饰与纹身，是很有关系的。

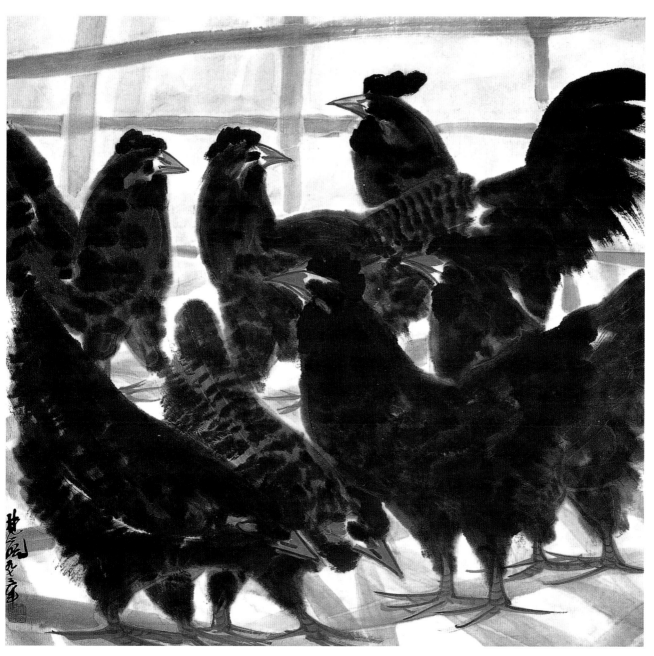

芦花鸡

原始艺术，其实施的方法与材料的选择是这样的，如雕刻，多用象牙、骨片或鹿角、羱羊角，及软岩石诸类。总之，雕刻材料的选择，范围是限于石器的工器能工作的材料中。关于石器的工器方面，多使用锯的方法。最初，把象牙或鹿角的大块材料，锯成长条，由长条制成尖针，或枪尖及小剑诸类。装饰在这种器物上的工作，亦多使用锯法。如几何图形的图样，长线多用锯锯成，短线则多用尖刀画刻。

绘画及雕刻，创作时的情形，大概是这样的：最先在所择定的材料或地点，用木炭或石灰，画成简单的外形；然后用石刀，刻成很浅的线划；再用红色的石灰（赭石质），黑色的矿质，混以油脂或水诸质料，调成颜料，涂绘在画刻的平面上，图绘的色彩，只有红黑两种，或红黑相混的深赭色。这种颜料，皆系矿质；唯在铜质中可以采取的青色或蓝色，当时尚没有发现。不过它们的颜色，当时或不止这几种，因为由矿质中采取来的颜色，在时代上，则能保留较久，兽类及植物质中采取来的是很容易消失的；还有一层，他们涂绘时，新旧层叠的关系，色彩方面，亦一定有所变化的。

最可注意的，马格德林人的艺术，多装饰在工器上，这是与实用很有关系。加尔德、埃及、希腊原始时代，及墨西哥、澳洲密考辟（Mincopies）、哈佛勃勒斯（Hyperboreens）的各种未开化的民族，他们也用装饰艺术，装饰他们的工器，艺术的产生和生活有绝大的关系，这是可以断定的。原始人洞穴中的涂绘，与工具上的图案，一方在精神上、宗教上的需要，一方在使用上、工作上的便利，直接或间接的，因以产生；在形式方面，有时竟因功用而变其样式。

马格德林人末叶时代，艺术在时代上忽然消失。消失的原因，现在尚未得到确切的解答。但在时代上，确是一个很不幸的事件，这种民族的艺术，苟在人体的解剖学上及植物学上，略有进步，则当时欧洲的西部，实可变为艺术上的黄金时代。马格德林人，在文化上对人类有很多贡献，即在艺术上，不特在精神方面，给予新的创造与准确的观念，在艺术方面，又能用单纯的方法，表现所欲表现的意思，是很难得的。希腊黄金时代的艺术，对细碎部分之描写被认为是不重要的工作。马格德林人的艺术，表现的方法，亦只描写所欲表现的重要部分，这种相同之点，是很可注意的。

第四纪的艺术，只限于欧洲西部。当时马格德林的文化与艺术的遗迹中，绝对没有发现发展或影响到各处或异族的痕迹。这大概因为地中海沿岸的各民族，尚没有承受他们的文化与艺术的程度。既不能承受，因此就不能继续下去。马格德林人的文化，忽然消失的主要原因，或者如此。这种事实，在历史上，是很常见的。如日耳曼部落，侵入罗马帝国的时候，日耳曼人绝对没有程度来接受高深的文化，不过因为有多数希腊、拉丁精神的民族，使这时代的文化，赖以继续，而不曾消失，不然，和第四纪文化一样，也要消失了。

第四纪的艺术，离开了欧洲西部，就不能不转移其方向，而寻求在东方诸地。自欧洲西部艺术消失之后，经过很长久的时间，艺术的创作，在时代上，完全沉寂下去；经过长时间的沉寂之后，东方诸地，如加尔德、爱兰、埃及诸处的艺术，才渐渐产生出来。

爱兰的萨斯（Suse）城，最初居住的人，只在一个小山顶上。在所遗留的痕迹中，证明他们不特完全使用石器，而且已认识铜的使用，创造出很多兵器。他们是后来移植在这里的民族，于此可见，在未到此地之前，他们早已有很进步的文明，来到此地时，已有编织的衣服；坟墓中发现很多铜器的斧枪诸类。当时或已发明耕种之法。石器上的遗物，很多精细之品。最可注意的，是他们的陶器。这种艺术，是他们的创作，在原始艺术中，确有很重要的地位。

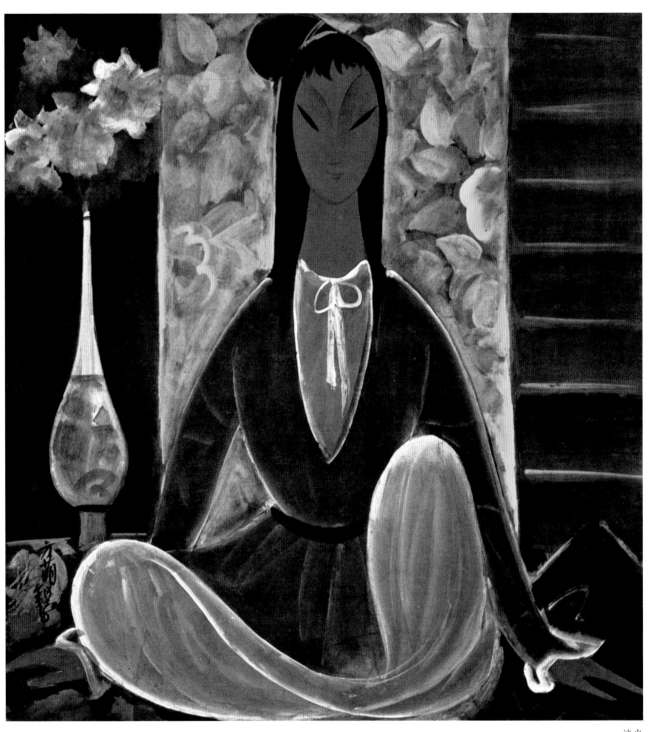

端坐

古萨斯（Susien）人的陶器，有很精细的材料，整齐高雅的样式，并有很精美的绘图；因燃烧时热度不同的关系，陶器上的色彩，有黑色及棕色两种；涂绘的画材，采取在兽类及植物中，在艺术上创造出一种特别的作风。像这样的作品，在时代上可说是文化已经很进步时代的产物。在萨斯的小山，坟墓中所发现的原始时代的产物，均很精美；唯在地层较浅几码的一层，常常发现一

种异样的陶器多用几何图形为图案上的装饰。陶泥方面，亦比较粗劣，燃烧时的度数不准确，常太过或不及。这种陶器，和欧洲光石器时代所发现的有同样的形式。这种现象，系两方面的关系：前一种，在坟墓中所发现的，系特别制造，而供献给死者，与宗教有关系的，故比较精致；后一种，系当时日常生活使用的，故粗一点。

古萨斯人的陶器，它们的来源，当然不是原始于萨斯城，亦绝不是沿着加尔德（Kerkna）诸地而来的。陶器上，装饰的绘画，不描写两河流域间所出产的兽类，如河马、犀牛及古象诸类，其主要的描写，多系生着长角雄的野山羊。这种兽类，出产在山谷中，而且在内亚细亚一带，加尔德、爱兰平原中，是绝对没有这种兽类。由这样的证明起来，他们的陶器原始于山谷中，是可无疑义的。但是，究竟在什么地方呢？现在还没有得到很确切的证据，可以决定它来源的地点。

在萨斯城继续着古萨斯人的陶器之创造者，系另有一种材料：如陶泥方面，粗劣一点；即绘画方面，亦没有古萨斯人的确实；颜色方面，有红棕两种；绘画上，多描写自然现象如兽类、植物等，及混合以几何线形的图案；形式上有时做得很大。这种前后的进化，使研究萨斯人的陶器的，更感复杂。而且这种陶器，不特发现在萨斯城，有时竟发现在坦普·阿列贝得（Tepeh Aliabad）及庞奇特·考（Ponchte Kouh）诸地。

陶器上经过一种变化后，而古萨斯人的这种样式，就永远地消失了，在当时，历史的记载，还没开始。如萨斯的遗迹中所发现的最初历史的记载，表现在很高的一层，而相距的年代，当一定很远。爱兰古萨斯人的陶器，样式及绘画上的表现，确很特别，唯其变化与消失的原因，绝无可考；即前后两期变化时，过渡时代的情形如何，在遗迹中，亦无证据；变化后，第二期陶器之消灭，在时代上，

是很延缓的，一直到有史之初期才完全消失。这种陶器的样式，在卢里斯坦（Louristan，*伊朗西部山区*）、巴赫蒂亚里（Bakthyaris，*伊朗西部山区*）及伊朗平原之西南部，皆有所发现，而且一直影响到西部之巴勒斯坦（Palestine）及弗尼斯（Phenicee，*地中海沿岸地区*）诸地。萨斯人在陶器上，这种变化，鲍狄埃（Pottiet）谓前后期是相连贯的，后期是由前期而产生的。在文字方面观察起来，似乎爱兰曾经有过几个世纪，习用一种很特别的文字，所谓为古爱兰的记号的；后来才渐渐替代以闪米特人（Semite）的文字。第二期的陶器，消失在闪米特人侵入加尔德南部迦勒底（Basse Chaldée）及爱兰的时候。但他们侵入的时候，时代上，还很早。因为当时爱兰还用着光的石器，及很少的铜器，与黄铜各种之工具而已。

第二期的陶器，虽然在萨斯人中，已经消失，但事实上，还保存在内亚细亚，及亚述（Assyrie）、巴勒斯坦、叙利亚、卡帕多细亚（Cappadoce），以及爱琴（Egei）诸海岛中。此等处所，皆有同样的样式发现。这里有一个很可注意的疑问，就是这种涂绘的陶器，根本的原始，在什么地方？来自加尔德还是叙利亚呢？或最近欧洲古物学家所推测的结果，谓系原始于克里特（Crête，*希腊岛屿*）岛中？这种疑问，只有年代学者才能解决。

希腊克里特岛陶器

但是，在年代学上，如埃及、加尔德、亚细亚尖角，及地中海诸岛，时代上，历史上，年代的迟早很多可争论之处，而且不易决定。唯事实上观察起来，与其谓以地中海为中心，由此地影响到东方的伊斯法罕（Ispahan）及霍兰丹姆（Hauradam），不如谓以萨斯为其原始的中心或比较可靠。因为以巴勒斯坦及叙利亚的陶器，拿来和爱兰原始时代克里特诸岛中所发现的，两相比较，还是比较地接近爱兰原始时代的陶器。由此可见巴勒斯坦及叙利亚的陶器是原始于萨斯，比较可靠。

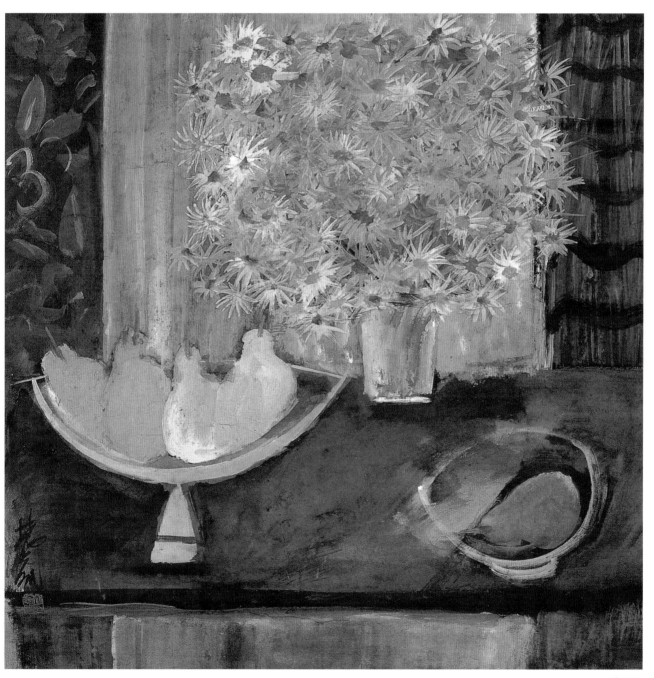

花与梨

爱兰初期的陶器，在艺术上，确有特别的作风，而且总含有地方区域性质的表现。陶器上面的绘画，开始的时候，取材于自然界，后来混合修饰以几何线形。这种前后的变迁由自然的描写，变到几何线形，或者因为自然界中，亦有几何线形图案的关系。蔡先生在《美术起源》一书中，解析得很详细。"譬如十字是一种蜥蜴的花纹，梳形是种蜂巢的凸纹，屈曲线相连中狭旁广，是一种蝙蝠的花纹，双层屈曲线中有直线的，是蝮蛇的花纹，双钩卍字是卡西恩（Cassinaube）蛇的花纹，浪纹掺黑点的是阿纳科达（Anaconda）蛇的花纹，菱形掺填黑的四角形的，是拉古纳（Lagunen）鱼的花纹，其余可以类推。他们所模拟的，是动物的一部分……"并谓最简单的陶器，勒出平行线，都是像编纹，原始是模仿编织物而来的。可惜在原始时代，几何现形的图案，没有原来的证据，可以做研究的材料。

尼罗河流域，光石器时代中，亦发现爱兰的陶器的变化，同样可注意的一种事实，埃及古王朝时代，以雕刻坚硬的矿石之工作，为主要的产物。涂绘的陶器消失的时候，即在此种工作很进步的时候。如内加达（Negadah）及阿比多斯（Abydos）坟墓中所埋藏的，只留着碎片；在此碎片中，已可证实当时刻石的完密的方法，如水晶、岩石、玛瑙石、火石诸类，皆能制成小瓶。可见当时，涂绘的陶器是替代以石刻埃及的石瓶诸类。在王朝时代以前，象牙及硬石上的雕刻，已很精巧，其所刻，多取材于兽类，及生活上之现状。如亨利·德·摩根（Henri de Morgan）在埃德富（Edfou，*埃及地名*）附近哈萨亚（Hassaya）高处发现一个象牙刀柄，在柄的平面上，刻满兽类的形状。由此雕刻中，可以知道埃及古代，有出产的兽类。埃及人在光石器时代，不特对于象牙及硬石，有精致的雕刻，即金属的制作如用金叶包在刀的柄上，都雕刻有细的兽类的形状及花纹。

埃及原始时代的艺术，其作风很自然，描写的事物，时代的变迁，宗教及环境的关系，渐渐脱离了自然形象的描写，而产生出一种王朝时代很特别的、限于一定格式的、宗教所范围的形式中的一种作风。光石器时代，埃及的

一组古埃及时代的陶器

艺术，还没有范围在规定的形式中，到第三王朝时代，雕刻及线画诸类，它的作风，就已很明显的范围在一定的形式中了。由此，埃及人的艺术，一直到罗马人侵入尼罗河流域时，艺术上的作风，还是不变。他们艺术上，比较接近自然的作品，大概多在古王朝时代中。

尼罗河流域中，所发现的关于陶器制造的方法和爱兰有很多相同之处，可注意的地方，不在它的材料上，而在它的形式与装饰之进步。他们在陶器上所涂绘的绘画，完全和萨斯城所发现的相异。它们是在陶器的表面上，涂以一层经火烧后，变化坚硬的材料，然后再装饰以冷色的绘画。制这种颜料的方法，是先把颜料磨成细碎的粉质，然后混合以油脂或胶水诸类。但时代不能经久，很易消失。现代所发现的，在陶器的表面上，只留着一层粉质而已。他们所制的，这类的陶器，多系宗教上供献死者或上帝的遗物，而不习用在日常的生活中。日常生活所用的陶器，表面上的装饰，模仿各种石瓶的花纹，如岩石小斑点的花纹，圆灰石螺旋形的花纹，有时亦模仿玛瑙石的花纹。这几种矿石，在沙漠中是常见的。若在坟墓中，所发现的陶器，多系装饰以死人之舟，葬时之舞蹈，及供神的形状，其余亦有描写生活上之现状的。

埃及之粗石器时代与光石器时代之坟墓，及弃物堆中，克乔肯·马丁（Kjockken Moedding）所发现的陶器，常是红色而饰以黑色之边纹的。另有一种，系陶器上面涂以红色的质料，装饰以白色花纹，经火烧后，即变为固定之装饰的，这种陶器制造的方法，地中海诸岛中，亦有发现。在埃及，勒文的陶器，斯内弗鲁（Snefron）王朝（第三朝）中，已经少见。埃及第一王朝时代，石瓶的制造，已很发达，因此涂绘的陶器，忽然消失。这与爱兰的陶器，在第二期忽产生变化，是同样的一种状态。地中海诸岛中陶器的发现，多系在光石器时代中。制造的方法和爱兰、埃及诸地相同，所发现的粗劣的勒文的陶器，大概系当时在克里特岛、塞浦路斯（Chypre）诸岛中最

初居住的民族，所遗留下来的痕迹。涂绘的陶器，与亚细亚、埃及诸地所发现的，大概相同。唯艺术上作风的倾向，则很多相异之处。爱琴-迈锡尼（E'geó-Mycenien）人（希腊人）的文化，受埃及、亚细亚诸地绝大的影响，他们艺术上创作的基础，倾向于写实派方面。这种倾向，在原始艺术中，是很特别的。这种作风，即为后来地中海诸地，如意大利、西班牙、高鲁及欧洲中部艺术上的基础。

东方如波斯、外高加索（Transcauceasie）北部诸地所发现的陶器，制造的方法，及装饰的花纹，和加尔德、爱兰、弗尼斯（Phenicie）、希腊的，很不相同，而接近于北方民族的产物。这种艺术，在欧洲有很大的影响。因为高加索多数的民族，一大部分系与亚细亚的民族侵入欧洲，有绝大的关系。

深入亚细亚中部、波斯北部及外高加索、西伯利亚诸地，在艺术的创作上，可分两种：前一种，如伊朗北部，黄铜时代的装饰，多表现简单的几何线形；后一种的描写，多系兽类的形状，这种艺术，多发现在奥塞梯（Ossethie）铜器时代中。在卡莱肖·路斯（Calyche Ruse）及亚美利亚（Armenie Ruse）的铁器时代中，装饰方面，以螺旋形及卍字形为主要。

西伯利亚之玛诺西茵斯克（Minoussinsk）、克拉晓尔斯克（Krashoiarsk）诸地，及近蒙古里，如阿尔泰山（Altaique）一直到乌拉尔（Oural）、伏尔加（Volga）一带，系产铜很丰富的地方，在坟墓中常发现描写兽类的装饰品。这种图形多雕铸在工器或兵器上面的一部分中，也有在陶器上或金属的腰带上。描写的方法，多系用尖刀刻画成的。金属的雕刻法，传入波斯后，为波斯人装饰上主要的图案。

这种艺术，它的原始，不是在加尔德、叙利亚、埃及及西方诸处，与地中海所产生的自然写实派亦完全不同，没有直接或间接的关系，这是很可以证实的。可是，把这种艺术与西方铁器时代初期的艺术相比较，

大丽花

我们很惊讶地感觉到东西两方，这种艺术相同的特点很多。如兵器工具的样式，装饰上主要的图案，及制造的方法，皆系相同的。自多瑙河（Danube）及乌克兰（Ukraine）下流，发现艺术上各种遗物之后，才知道，东西两方的艺术，在高加索北部，俄罗斯区域中，曾经过一次接触，或有一个时代，是互相混合融化的。

高加索铁器时代之前，黄铜时代的文化，

经过有很长久的时间。当时艺术上主要的图案，多系几何线形。西方诸地，大概因为哈尔希塔特（Hallstattien）人很急迫地接续着黄铜时代的缘故，文化上的特变，反而很快。而哈尔希塔特人由东方经过多瑙河下流，及俄罗斯到欧洲之前，铁之为用，在亚洲已经过很长久的时间了。由此，则亚细亚的艺术，特别的作风，在当时，亦一定不免影响到地中海诸地。

亚细亚这种艺术，与克里特（Celtes）民族的艺术，相同的地方很多。克里特民族未到欧洲之前，居住在里海（Caspienne）之南部，由德本（Derbend）、达瑞奥（Darialle）、北部奥塞梯诸地，经过里海海峡、阿尔卑斯（Elbaurz）山脉，到阿尔克斯（Arxe）南部诸地；另外一部分民族，则同化或转向北方，遗留于伊朗诸地。在波斯人的艺术上，如线刻方面，观察起来，所表现性质上的痕迹，很容易看得出来。地中海诸民族的文化，渐次进步后，他的艺术，即渐次消失。

纪元前约千余年前，哈尔希塔特人发现在欧洲初期的时候，在高加索已产生铁的艺术。由此可见，他们留在这里，有相当的年代，他们在高加索的时候已经知道铁的功用。在奥塞梯坟墓中的发现，可以证实他们发现铁的用法是在高加索。当时哈尔希塔特人经过大高加索，在奥塞梯因为铜比铁出产多，所以在库班（Koban）所发现的，铜器比铁器为多，这是另外一个原因。

内亚细亚北部，很少发现涂绘的陶器。坟墓中所埋藏的多是铁质的兵器，陶器则多系光滑，或勒以线纹之装饰的。铁器发明时代，陶器上的装饰，模仿兽类，如牛、马、鸟类，各种形式；即雕刻的金属，如根据前几年在西伯利亚的发现，亦有很特别的作风，这大概系阿尔泰山的原始艺术。

欧洲中部及西部，初期的陶器，多平底，而器口与器底的斜度很微，而且很不整齐。陶泥的质料很粗，燃烧的热度无定，这或为当时系在杂乱的火堆中烧出来的。现在所发现的陶器碎脚片，质多焦黑，而且混以沙砾，在外面烧成一种很不美观的色彩。

光石器时代的陶器，制造的方法，渐进步，形式方面，有时亦有很雅的样式。康皮尼（Campignien）文化时代中，发现有一种系勒文的，有一种凹圆点的装饰。这种装饰的制法，有时在泥未干时，做成绳线的样式。有一种用凸圆点的样式连成圈形。但这种种作风，都是很特别的，普通多刻画线形的装饰。在塞姆狄亚维（Seomdiavie），光石器时代所产的，尤可注意。铜器时代的陶器，更有进步。在当时，制造陶器的旋转器已习用很久，形式方面，亦渐有吸收希腊人影响的痕迹。意大利南部、西西利、西班牙、高鲁南部，及地中海诸地艺术上受克里特影响很大。迈锡尼（Mycenienne）人陶器上的形式，充满于欧洲中部。铁器时代，陶器上主要的形式及绘画，以及制造的方法，当时与原来的艺术相混合，即瓶的涂绘，亦没有古希腊人的精细。

欧洲原始艺术，受地中海诸地文化的影响，确有很明显的实证，因为他们的艺术，来源很混杂。到后来，派别上的变化很多，如高鲁诸地，在同一处出

俄罗斯陶器、陶碗

高加索铁器

波斯陶器

产的艺术，而性质、形式，已很不相同。欧洲西部，铁器时代的文化，受希腊古罗马人的影响尤为明显，如陶器方面，勒文与制作的方法，及涂绘的装饰，以及形式上，都很相同。希腊人之影响于欧洲南部，则在欧洲的中世纪，尚保存着这种文化的痕迹。

爱兰及希腊，在艺术上，确有特别的性质与表现。除此而外，其他各处的艺术上的原始与作风，都是很混杂的。大概皆多相同之处，他们的原始，或即在东方诸地的缘故。

新大陆方面，如墨西哥、秘鲁，在原始时代，亦有很可注意的作品新大陆与外面较少关系，结果，变化较简单。陶器有勒文的、涂绘的装饰，制作陶器的方法，与旧大陆相同。

原始艺术，时代的变化与民族迁移的关系，种种问题都很复杂。就陶器方面说来，所发现的还很少，即高加索、波斯、俄罗斯诸地，只有小部分的发现；其他各处，更无从说起。

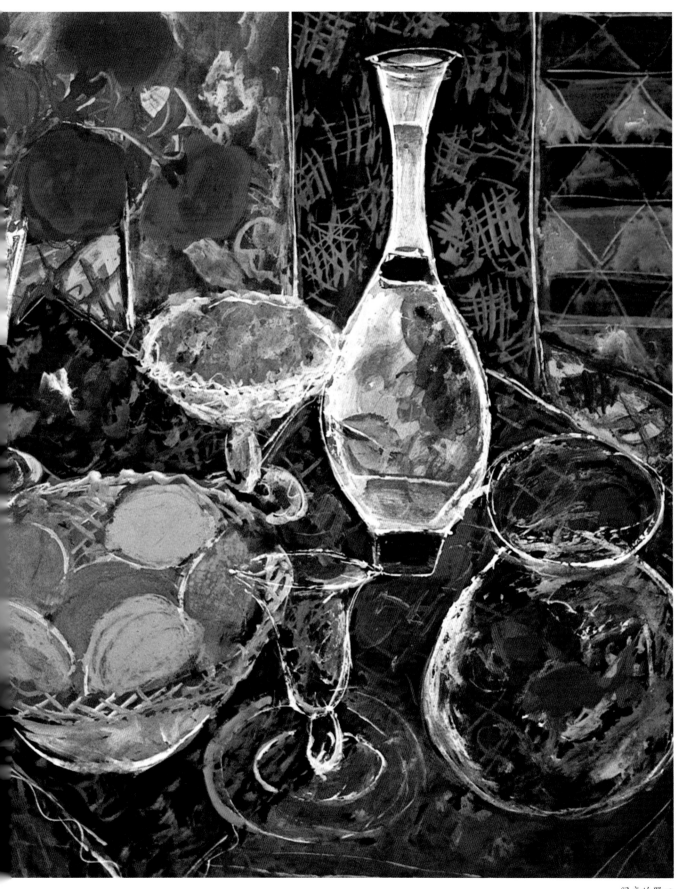

闪亮的器皿

中国绘画新论

艺术运动有两点很重要：一是社会艺术事业，如建筑美术馆及大规模的展览会，使社会方面能得到接近艺术的机会，艺术亦能影响到人类的生活，促成一种新的倾向；一是艺术教育，如建立学校，以养成艺术上创作的人才，产生丰富的作品，使社会艺术事业有基础，有充分发达的可能。现在的国立艺术院，就是应这种事业之需求而设立的。

在现在中国艺术教育不发达，以及社会艺术事业衰败的状况之下，尤使艺术界感到国立艺术院所担负的艺术运动前途的使命更为严重，而国立艺术院在教育上实施的方法和采取的态度，在实际上含有重大的意义。

经验告诉我们，无论在哪个艺术学校，中国画与西洋画，总是居于对立的和冲突的地位。这种现象实是艺术教育实施上一个很重要的问题，而且能陷绘画艺术到一个很危险的地位。作者写这篇文字的意思，是希望能够把大家的注意引到这问题上来。

从历史方面观察，一民族文化之发达，一定是以固有文化为基础，吸收他民族的文化，造成新的时代，如此生生不已的。中国绘画过去的历史亦是如此，最明显是佛教输入之后在绘画上所产生的变化。这种实证，我们推论现在西洋文化直接输入中国，而且在思潮中已经发生了极大的澎湃的这个时代，中国绘画的环境，已变迁在这时期中，我们会发生怎样的感想！

中国绘画固有的基础是什么？和西洋画不同的地方又是什么？我们努力的方向怎样？这都是现在中国的画家们，应急求了解的问题。

什么是中国绘画的基础？寻求确定的解答应根据历史上过去的事实来做说明：第一步，把中国绘画史的全部，分为几个时期；第二步，每一个时期所发现和创造的是什么，应重新估定；第三步才能解决中国绘画在时代上相互的关系，及其变化的原因。有了这种根据，才能了解中国绘画的基础和在世界艺术史上的地位，然后才知道怎样继续去创造！

普通研究中国绘画史的，分中国绘画为八个时代。如R.彼得留切（R.Petrucei）著的《中国画家》所载：一、原始时代；二、佛教未输入以前的中国画；三、佛教之输入；四、唐代；五、宋代；六、元代；七、明代；八、清代。有分为七个时期的：一、自绘画原始至佛教输入；二、自佛教输入至晚唐；三、自晚唐至宋初；四、宋代；五、元代；六、明代；七、清代。潘天寿先生所编的《中国画史》，是根据普通历史的分类法，分成三篇：一、上世史，由古代到隋代；二、中世史，由唐代到元代；三、近世史，由明代到清代。S.W.布歇尔（S.W.Bushell，*英国汉学家*）所著《中国美术史》，分中国绘画为三个大时代：一、胚胎时代，自上古至纪元后264年（三国末叶）；二、古典时代，纪元后264年至960年（晋初至唐末）；三、发展及衰末时代，纪元后960至1643年（宋初至明末）。

历史的性质是一贯的，把它分成段落，原是便于说明的缘故。一是由时间的观念，像潘天寿先生所分的上世、中世、近世三个时期；一是从空间的观念，从文化变化上着手，如彼得留切、布歇尔在中国绘画史上所分的时代。前一种方法，是演绎的说明，便于叙述；后一种方法，是综合的说明，便于批评。我们现在采取第二种方法来批评中国的绘画。

彼得留切把中国绘画分为八个时期，布歇尔分为三大时代，我觉得都不大适当。一、如果以佛教输入所发生的影响为中心，则不应再根据时间的关系，分成唐、宋、元、明、清五个时代；二、晋初至唐末，

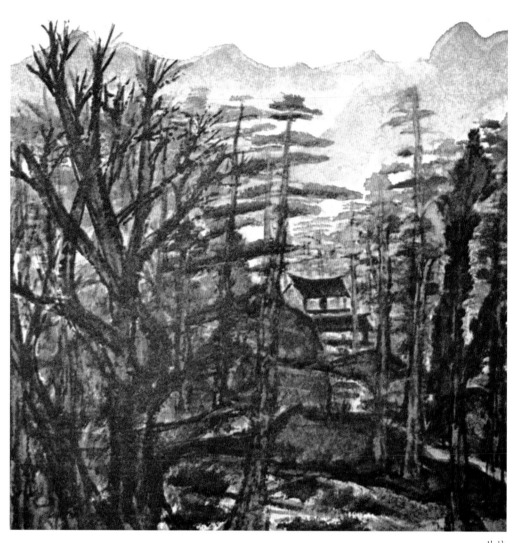

丛林

不能认为古典时代；三、唐宋相连的关系很多，元代之后，在历史上发生很大的变化，宋元是不能相贯而论的。我觉得比较简便合理的方法，最好还是以佛教输入为中心。佛教未输入之前为第一个时期，佛教输入后到宋代末叶为第二个时期，元代到现在为第三个时代之过渡与开始期。

希尔德（Hirth）所著《中国美术之外化》，谓中国古代之绘画，可分为三个时代：原始至纪元前25年（汉武帝初期），为不受外来势力之影响，而独自发展时代；纪元前25年至纪元后67年（明帝初期），为西域画风侵入时代；纪元后67年以后，为佛教输入时代。其实中国绘画，原始至纪元前25年，亦不能确定其为独自发展时代。很多学者谓中国原始的文化，与巴比伦、加尔德很有关系。而事实上虽无多大之确证，但中国原始时代的文化蔓延于塔里木河流域，继由昆仑分途发展：一自黄河上游，随流而东；二则发展于扬子江流域。所谓原始与塔里木河之文化，是由何处而来？谓与苏美尔人（Sumerien）的文化有关系亦非无因。

在第一个时代，佛教未输入以前的绘画，遗迹很少。我们所可根据研究的，一是古代书籍中所谈到的关于绘画方面的说话；一是在石刻的浮雕和线刻中。因为雕刻的成形与绘画很有关系，在它的线纹中，或能使吾人推想到当时绘画之大略如何耳。

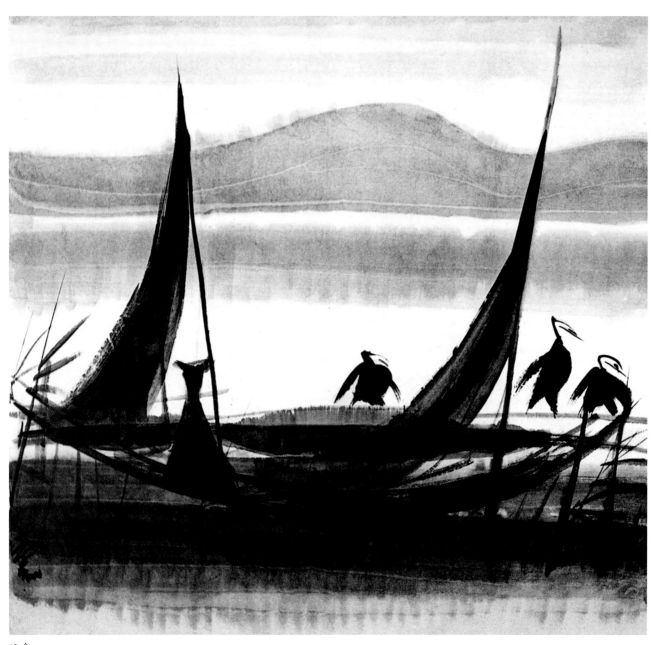

渔舟

　　中国绘画之原始，很多主张与文字同源的。主要的理由，就是中国的文字是象形文字，字的形状就是画，画就含有标记的意义。这个问题比较复杂，这里不能详细地讨论。不过唐虞时代，如《汉书》《刑法志》所说："盖闻有虞氏之时，画衣冠异章服以为戮，而民弗犯。"可见当时用衣服装上装饰画，还含有标记的意义。大概中国绘画之原始，一定和文字有绝大的关系。周代绘画，在古籍中证据很多，如在明堂之四周，墙壁画有尧、舜、桀、纣的容像，并周公相成王等图，以为国家兴废之鉴戒。孔子见了，徘徊不忍去，和从者说："此周之所以盛也！"在事实上是否可以证实，无从考据，但古籍中所

说，绘画方面，对于画像一事，占着很重要的地位。汉代有一个很有趣的故事："当汉元帝时，后宫颇多，不耐烦一一亲选，因命毛延寿画诸后宫的状貌，按图而召幸其美者，于是后宫竟以钱帛相贿，独昭君天质美丽，无意求于工人，延寿因特为画丑态。当时匈奴求美人于汉，帝按图送昭君去，临行召见昭君，知有绝世之貌，大为懊悔，以事定无可变更，乃穷其事，弃毛延寿于市，籍其家财，富及巨万。"这种虽富于传说性质的故事，然立可见画像在当时的重要了。

从古书中得来的，究竟还是很空幻。寻求古代绘画的形状如何，应观察到所遗留的石刻上面。在汉代以前，所得到与绘画有关系的遗迹很少，只有周、秦时代的铜器，及在铜器上所遗留装饰的图案而已。图案之主要部分，为夔龙纹、环纹及其他兽类鸟类，形状的器物，例如乳虎尊、鸱鹗尊诸类。在殷墟所发现的象牙骨片及陶器断片，其饰纹亦有几何线形之形状；汉代在遗迹中所留的代表物，是孝堂山石刻及武梁祠石刻。前一种所描写的，为大王车、成王、胡王、贯胸国人、升鼎、歌舞等风俗历史画；后一种为帝王、圣贤、名士、烈女、战争、升鼎、车马、庖厨、龙鱼、鬼神、奇禽、异兽、祥瑞等神话历史画。他的刻法，一是用凹线，一是用凸线，表现出同样的作风。这种线刻所表现，还是侧重于意义的标记。从形式上观察起来，表现的方法，很为简单粗拙。虽不能说是近于装饰图案的性质，然亦不能谓为当时的绘画是很精进的时代的产物。

第一个时代的中国绘画之大概如何，我们在此可告一个结束。当时的绘画，从各方面说起来，它的倾向是：图案装饰，状貌图形，及标记意义而已。这只能当作绘画上的初期。这时代之最可注意的，是很少的石刻、雕像，而对于人体亦绝不注意，比较起希腊埃及的艺术来，真是惭愧得很！

第二个时代，为中国绘画最盛时代。而所谓绘画者，亦确能独立，不再认为装饰图案之附属品或为标明意义之记号。佛像之输入中国，在汉明帝时，约在耶稣纪年之初。白马寺之壁画，如《千乘万骑绕塔三匝图》，为当时佛化绘画之起点。这种遗迹，虽已无可考证，但所谓千乘万骑绕塔三匝之意义，推测起来，一定还没有脱离装饰图案的意义。这不过是一个过渡时期，其实在绘画方面，一直到汉末之后，才产生真正可靠的作家。

魏晋六朝，为绘画发展之初期。曹不兴当可为代表这时代出发点的人物。曹不兴，吴兴人，纪元后238年时，行于清溪，见赤龙于水上，摹写它的形状，献之吴王孙皓。又吴王孙权曾命画屏风，误落笔而污缣索：因就改作蝇，权以为真，有用手弹它的传说。曹不兴尤善大规模的人物，尝学画像于连长

五十尺之素缣时，忽成头面，忽成手足，忽成胸背，运笔灵敏，罔失尺度。有谓印度僧人康僧会者，入吴，设像行道。不兴见西国佛像画，而受其深刻的影响。惜曹不兴的作品，没有一点遗留下来，为我们研究的材料。

这个时代在绘画上，继续着的大作家，如顾恺之、陆探微、张僧繇诸人，皆是能代表一时代的作家。顾恺之大概与谢安同时代，而师卫协。卫协是曹不兴的学生。当时论者，谓像人之美，张（僧繇）得其肉，陆（探微）得其骨，顾得其神。恺之所遗留的作品，如伦敦博物院所藏的《女史箴图》。女史指班姬，幅中绘八图，皆系班姬进谏之故事。陆探微事刘宋明帝，常传从丹青之事。他的作品，论者谓能穷理尽性；《宣和画谱》称他得六法之备。张僧繇，梁武帝时人，《历代名画记》云："武帝崇饰佛寺，多命僧繇画之；时诸王在外，武帝思之，遣僧繇来传写容貌，对之如面也。"李嗣真《后画品》里说："顾陆人物衣冠，信称绝作，未睹其余。至于张公骨气奇伟，规模宏远，岂唯六法备精，实亦万类皆妙。"所谓六朝三大画圣，他们所遗留的痕迹很少。依据画上的批评：顾恺之所表现，重线条方面幽雅美丽的性格；张僧繇则侧重于沉长阔大方面的表现；陆探微则表现很深刻明透的性格。这三个画家，很像意大利文艺复兴时代之三画杰。当时在中国，画壁之风，确实盛行，多描写在寺塔之内。

隋唐时代，为绘画上之最盛时期，当时的作家很多。在当时，有两种倾向：一是受佛像画影响的人物画，一是山水画的开始。人物画方面之代表作家，为阎立德、吴道玄；山水画方面为李思训、王维。阎立德系唐代前期的人物，武德时曾做过尚衣奉御的官，太宗初年，作《玉华宫图》，迁官到工部尚书。当时东蛮入朝，颜思古上奏："昔周武之世，远国款归，因集其事，作王会之图；今服鸟章俱入蛮邸，实为可图焉。"因命立德作图。这图大概是阎立德的主要作品。吴道玄，师法张僧繇。

北宋高平开化寺壁画（局部）

女史箴图（局部） 顾恺之

玄宗时，召他到宫里，授以内教博士；开元中，随玄宗行幸东洛；裴曼将军，曾召致道玄于天宫寺，将执笔作画时，乃请其舞剑，舞毕，道玄奋笔作画，顷刻成功，笔力之激昂顿挫，有风行电掣之情势，纵横壮拔之格法；又曾作《地狱变相图》于景云寺。宋黄伯思说："吴道玄之《地狱变相图》，与见于现今之诸寺院者，大异其旨趣。盖图中无一所谓剑林、狱府、牛头、马面、青鬼、赤鬼者，尚有一种阴气，袭人而来，使观者不寒而栗，足以舍恶业而就善道，谁谓绘画为小技哉？"这种画虽无一点遗迹，也很可想象比拟米开朗琪罗之地狱图。当时还有一个画家很可注意的，是韩幹。多描写鞍

莲花

马之类。明皇尝令其师陈闳画马，怪其不同，因诘之，斡奏曰："臣自有师，陛下内厩之马，皆臣之师也！"可见当时的画家，还愿意取材在自然界。唐代时，山水画亦渐渐地发达，后来分成南北派：一宗李思训，一宗王维。李思训以金碧青绿的浓重颜色作山水，开细劲的画法。明皇天宝的时候，写嘉陵江山水于大同殿，费数月的工夫才完成，这大概系其精细之作。王维是玄宗开元时候的进士，尝做过尚书右丞。755年时，安禄山反，维被迫做绘事官，乱平入狱；后维弟缙，为他赎罪，仍授以右丞，维上表求放之于田舍间；后隐居于辋川的别合，乐水石而友琴书，襟怀高旷，魄力雄大，变从来所钩斫，创渲淡的墨法。他又是一个伟大的诗人。诗与画很有关系，宋苏东坡，谓维诗中有画，画中有诗，诚可谓知言。

唐代之后，绘画上渐有两种倾向：一是院体派，一是写意派。前一种现象，是绘画上渐见衰败的表现，为第二个时代之结束；后一种现象，是绘画上渐见变化的表现，为第三个时代之过渡或开始。前一种作家很多，变为画家中最普遍的现象；后一种的代表作家，当首推梁楷的减笔画，以及米芾的水墨画。他们都是冲破了前人的成法，独创一种新方法的。梁楷，师贾师古，其主要的作品，在东京博物院中，有李白的肖像、动竹等。米芾，徽宗时人，多谓其得力于董源的作风。米芾的性格浪漫，当时谓其所画，存变幻无穷的妙趣，从墨的浓淡中，发挥技工的极致。

林风眠 中西绘画艺术论稿

戏曲人物

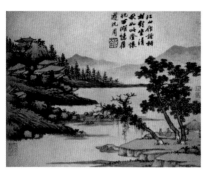
卧游图 沈周

翠豪金，丝丹缕素，精丽艳逸无惭古人；董其昌题其图，谓仇实父是赵伯驹后身。"由此可见当时摹仿传统的习气。明代山水画家很多：周臣、唐寅、仇英为青绿整巧派正传的作家；戴进、吴伟、蓝瑛，为水墨苍劲派正传的作家；其余南派有沈周、文徵明、董其昌、陈继儒、顾正谊、赵左诸人。清代最著名的画家：山水方面，如四王，即王时敏、王鉴、王翚、王原祁，还有罗牧、萧云从、释弘仁诸人，他们都是南派；人物画如陈洪绶、焦秉贞诸人，皆为清代画家的代表人物。

中国绘画方面，还有一种花鸟画。花鸟画在五代时亦有两派：一是徐熙，以色彩晕染而成，后来变成没骨法，是为南宗；一是黄筌，其法则先行勾勒，后填五彩，是为北宗。到明代分成三派：一宗黄氏体，妍丽工致，以边文进、吕纪为代表作家；一为写意派，笔致隽逸，林良、陈淳创之；一为勾花点叶体，乃合二者而成，周之冕为代表作家。到了清代，有本着勾花点叶体而进于写生者，其代表作家为沈铨；有渊源徐氏之纯没骨体，而成所谓常州派，其代表作家为王武、恽格、蒋廷锡诸人。

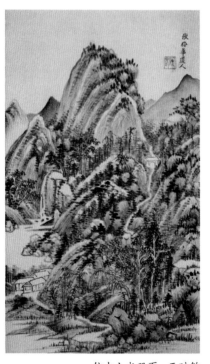
仿古山水册页 王时敏

元明清三代，六百年来绘画创造了什么？比起前代来实是一无所有，但因袭前人之传统与摹仿之观念而已。清代画家比较可注意的为：扬州八怪、八大山人及石涛诸人。在其性格上，绘画上，虽能冲破当时一切画家认为神圣的成法，但细细地观察起来，他们只能承继了宋代一部分的自由作风的倾向，以及他们取同一之态度而已，实在还没有做到继续加以新创造的程度。这时代的绘画，经过了长久的时间和社会方面有力的援助，但在绘画史上决算起来，不特毫无所得，实在大大地亏了本！其主要的原因，当是传统，摹仿，因袭前代的成法，为其致命之伤。

第二个时代中，代表曲线美之表现的绘画，在宋代堕落于限制的方法中；后来因袭这种方法，为绘画上的基础，即演成六百年来中国绘画上的黑暗时期。布歇尔所著《中国美术史》中，有一段谈到当时的倾向说："12世纪前之中国绘画，阅《宣和画谱》，可以略知其梗概。唐代画师蔚起，焕然称盛；宋代继之，画体渐趋于纤巧，绵密；及至明代，画工尤众，《佩文斋画谱》中所列者，多至千二百人，大抵皆远绍古法，刻意摹仿，殊乏创造之才，故明末遂呈衰败之象……"由此可见明代画家虽多，都是传摹移写，远绍古法，刻意摹仿的画家，他们在时代上，没有创造的精神，其余更可想见了。

中国的绘画，在时代上、历史上所经过的情形，已如上述。总括起来：第一个时期，以表现图案装饰性的绘画为代表；第二个时期，以表现曲线美的绘

画为代表；第三个时期，以表现物体的单纯化及时间变化之迅速化的倾向的绘画为代表。我们现在要讨论的问题，是前一个时期和后一个时期间连续的关系，以及发生变化的原因。

无论哪一种美术，其原始情形，都含有图案装饰的意味，这因为人类在生活上有爱美和实用的关系才产生这种现象的。在中国的绘画史的发展上，亦是如此。古代侧重于图案装饰方面，后来渐次的变化，为曲线美的表现。变化的原因，批评家都归结到印度艺术跟印度佛教同时输入中国的影响；因为印度艺术之输入，间接地就输入了西方的文化和艺术。

据《中国绘画史》上的记载，印度所输入在绘画上的新方法，很有确实的证据。张僧繇在一乘寺所绘的凹凸花，即是印度的晕染法。据《建康实录》谓：

一乘寺，系梁邵陵王纶所造，寺门偏画凹凸花，代称僧繇手迹。其花乃天竺遗法，朱及青绿所成，远望眼晕如凹凸，就视即平。世咸异之，乃名凹凸寺云。

又据《支那绘画史》谓："这种描写的方法，与印度阿旃陀（Aianta）窟中的壁画，同一手法。"又谓："一乘寺之凹凸画，与日本之法隔寺金堂的壁画同一手法。"

中国的绘画，在佛教未输入以前，是没有阴影法的；印度的晕染输入之后，在绘画上，对于物象才发现表现体量的方法，才能表现一种简易的凹凸的形状。我们在此极应注意的是：晕染的输入，确能使绘画在形式上、技术上，有所造就，只不过限于表现之方法而已。促成中国绘画根本上之新的变化，使当时的绘画，对于当时曲线美的表现，有充分之观念与印象的，绝不独是绘画上一种新的方法，乃是印度雕刻输入的结果，由雕像上的曲线，影响到绘画而促成其重大的变化。

中国的雕像，在佛教未输入以前，只有线刻及浮雕；立体的雕像，只限于鸟兽及各种建筑上之装饰或用器。这与古代的宗教、风俗及各种环境有相连的关系；而在这种环境中，绝不能使人体的雕像发达。因此，在绘画方面，亦有同样的倾向，只有描写平面的方法。印度的佛教输入后，中国的画家和雕刻家，才突然感到物象实体存在的观念，以及表现这种实体的方法。

印度的雕像，也受西洋希腊艺术的影响。纪元前3世纪时，亚历山大的远征队到了印度的西北部；纪元前327年，竟建立希腊诸神像于印度之恒河（Ganga）诸地。这种建设，对于印度的艺术，当然有很大的影响；当时佛教徒多留于印度之西北部，希腊人之侵入，亦即在此处，结果，佛教徒与希腊的艺术直接发生了深切的影响。而印度之干达拉（Gandhara，位于印度恒河上），遂为印度希腊化艺术表现的中心。法国的印度学者M.富歇（M.Foucher）对于希腊印度化的现象，描写得很确实：

这是很明显的，在我们想象中，一个欧亚混血人（Eurasien），他的父亲是希腊的艺术家，母亲是信佛教的印度人；这两方同化的良好的遗传，即在雕匠的斧凿之下，亦含有两重性格谐和的表现。

干达拉人的佛像的形状，有希腊式的卷发，披以教徒式的外衣，希腊印度化的痕迹，显而易见；这种作风，一直影响到中国……

希腊的艺术输入印度，形成印度希腊化的艺术（雕刻方面尤为重要）；再由印度输入中国。初期发达在雕像上，再由雕像得到体量的观念，促成中国绘画绝大的变化，使这种变化倾向于曲线美的表现。这当然是与希腊的雕像有绝大的影响。

希腊艺术之形成和它的环境，如气候、宗教、风俗，及其所产生在艺术上伟大之天才，是很有关系

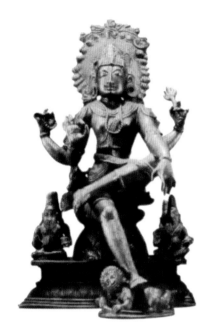

印度雕像

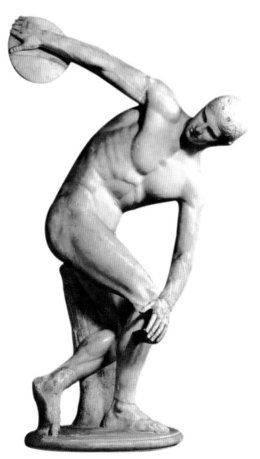

掷铁饼者 米隆

的，希腊的艺术，是想象与形体调和的结晶；希腊的雕像，尤是希腊艺术中最完美特出的创作。

希腊人维持其情感的宗教，把理想中的神人格化了，并给予很确定的人性的形式。在希腊的神话中，这种事实是很明显的。希腊人生活在这种宗教中，和埃及人神秘的观念、希伯来人空幻的理想，是不相同的。这种生活，使希腊的艺术，走进人的表现中。还有一种很重要的机会，是希腊人对于身体的优美极其注意。风俗中很普及的游戏，及种种运动，在这种公共场所中，艺术家得从容观察，而得到人体构成，及各种人的动象的姿势。这种影响，使技术上有很大的增进，希腊伟大的作品，如雷吉马姆的毕达哥拉斯的《瘸子》（Boiteux de Pythagore de Rhégium），米隆（Myron）的《掷铁饼者》，斯科帕斯（Scopas）的《尼奥贝群像》，很可以看出他所倾向于人体动象的描写。希腊在这种艺术上为重要的原素，影响到印度，再由印度传入中国，使中国的雕刻、绘画，产生了同样的倾向。

雕刻影响到绘画上的事实，在古代的美术中，尤为明显，雕刻和绘画，同是属于视觉上的美术，它的

希腊纪念碑雕塑

分别：一种是属于立体的，单色的；一种是平面的，多色的。雕刻品上所有的体积，是真实的；绘画所表现的体积，完全是光线和色彩的关系，是属于感觉的。人类在雕刻的工作中，发明平面的线刻，在线刻中，涂以各种色彩，而完成绘画之基础。这种平面之描写的发现，是人类在直觉中得到的，同时又在感觉中，发现物象体量的观念。即由此种观念的摹仿，而完成立体的雕刻之倾向。初期只有与绘画很相近的浮雕，终离平面，而变为立体的雕像。

雕刻与绘画，有互相的关系。雕刻是直接摹仿物象的体量，表现体量的技术与方法，比在平面上摹仿物象体积的现象较为容易；雕刻能在古代就发达到很完密的地步，这是一个重要的原因。由雕刻的影响，促成绘画上体量描写的表现，可分为两个时期：初期多含抽象的意味，只有一种表现体量的观念而已；后来，由抽象的描写，而变为实在的描写。初期，多用线的形式，来表现体积的观念；后期则用光暗、色彩的方法，来表现体量实在的现象。中国的绘画，自佛教输入之后，只发达到初期的描写，只能用曲线的形式来表现一种体量的观念；若西洋文艺复兴之绘画，则确能达到表现体量实在的观念中。若谈到中国的绘画，为什么只有一种初期的现象，不能精进到第二个时期，如西洋文艺复兴时代那样充实？这个问题，当然与中国绘画的第二个时代开始的绘画上的变化很有关系。

中国的绘画，在第二个时代，即表现曲线美的绘画，为代表时代。事实上此期的绘画，也只能算一个绘画的初期：不像西洋绘画进到完密的地步，就直接由一种变化而为第三个时代之开始，而为表现物体单纯化之迅速化的倾向为中心。此处亦即是东西两方绘画上最不同之一点，这种变化，其主要的原因，大概有如下的几点：

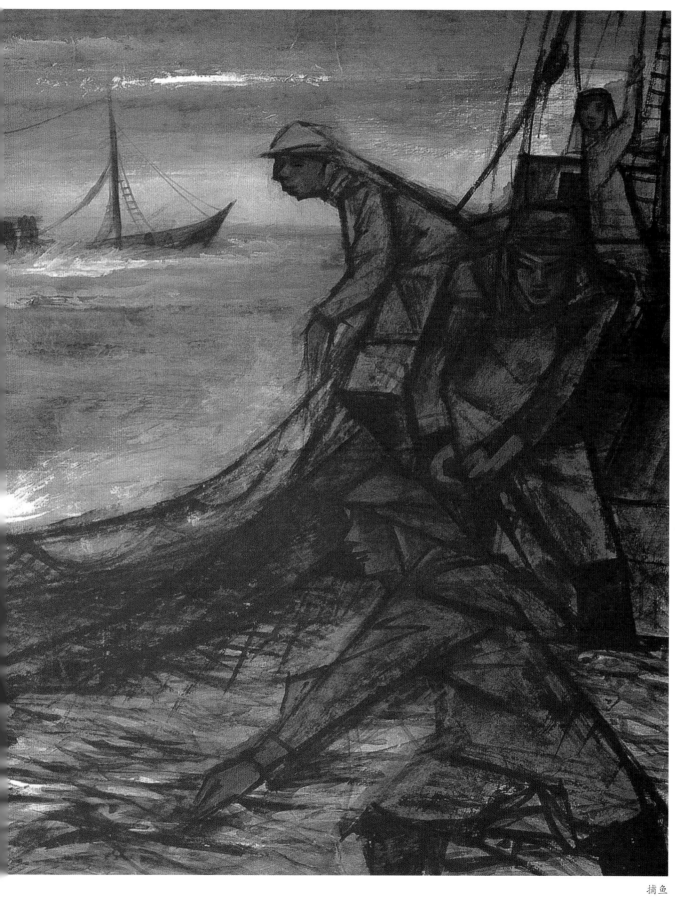

◆ 绘画上原料的关系

中国的绘画，虽在表现曲线美极盛的时代，亦只能表现体量之观念，已如上述。反过来说，为什么不能表现物象体量的真实观念呢？原因大概有两点：一方面是环境同思想的关系，一方面是绘画上原料的关系。西洋的绘画，在15世纪时，凡·艾克（Van Eyck）已经将油画的原料及使用的方法，有很完密的发明；到文艺复兴的时候，用油作画已很精美。这种原料制成的色彩，有极多的便利：一、易于改变；二、因质料凝固的缘故，色调的程度易定，由深的色调，到浅的色调，很多变化，因此易于表现物象的凹凸；三、不易变色；四、经久。有这种种完密的材料，在绘画时对工作与技巧方面，给予很大的帮助；加以古代希腊思想之复兴，做了它的骨干，促成西洋绘画上伟大的结果。

中国的绘画，皆用水彩或水墨为原料。水彩为原料的色彩，其不适用的地方，恰与油画色彩相反：一、用水彩色料不易改变；二、水墨是流动性质，色调深浅的程度难定，因此不易表现物象的凹凸；三、易变色；四、不经久，在时间上很易消失。水墨色彩原料有以上种种的不便和艰难，绘画的技术上、形式上、方法上反而束缚了自由思想和感情的表现。即曲线方面，亦只能描写体量之观念为止，绝对不能达到体量真实观念之表现。

西洋的绘画，倾向于社会、历史及生活上种种的描写。中国的绘画，倾向于个人、断片及抒情的描写。这种两方面不同的表现，与民族的个性、思想、风俗、区域、气候、各种环境，有绝大的关系。但在实际绘画上所借以表现的材料和技术的各异，使两方实不能倾向于同一的步趋。中国的绘画，由没有结束的曲线美的表现，变化到第三个时期的单纯化、时间化的表现。我们可以很清晰地综合在两个原则中：一方因环境思想的关系，他方因绘画上原料与技术的关系。

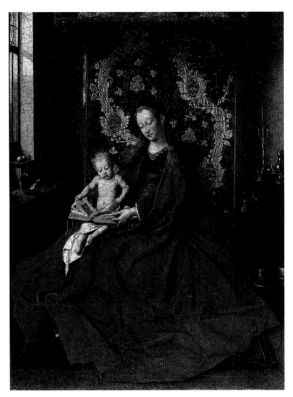

在阅读的圣母子　凡·艾克

◆ 书法的影响

环境、思想和绘画上原料的关系，可以影响到绘画上的变迁。但是为什么会倾向到物象单纯化的表现？这是与书法有很大关系的。书法的变化，有一个重要的原则，是因日用的关系，皆由繁复而趋于简易，自古文、大篆、小篆、隶书而至于草书，都是渐趋于简易的一个实证。我们在书法中，最可注意的，是汉黄门令史的急救草，到了后汉，变为张芝的极草书。所谓体势连绵，一笔而成的书法，这是与绘画很有关系的。

中国原始的文字如古文，是象形文字，是自然界形象摹仿的记号。文字主要的意义是实用，一直变到草书，都是倾向于实用方面。隶书以前的书法，它们所需要的是均齐、平衡，以及和谐的表现；草书的倾向，恰与此相反，而注意于线条的形势及表现的观念。它的成熟时期，恰在绘画上曲线美为代表的那

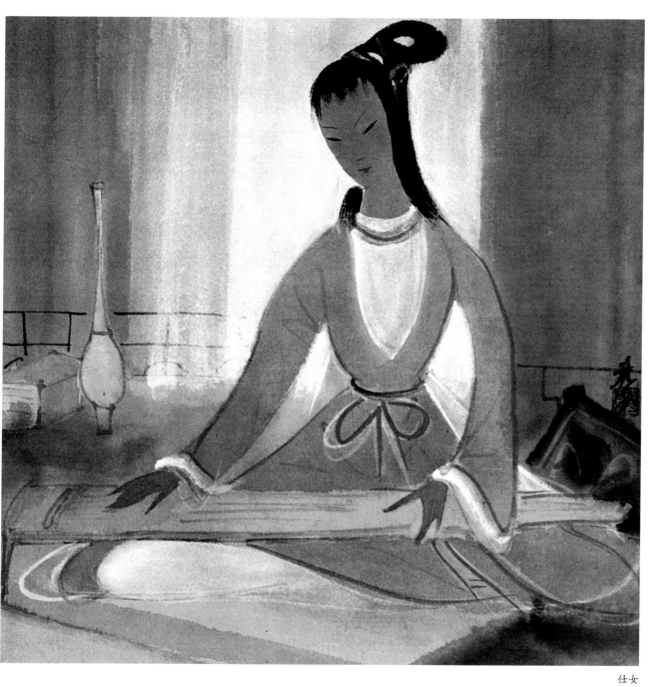

仕女

第二个时代。卫夫人的《笔阵图》，所谓："一，如千里阵云，隐隐然其实有形；、如高峰坠石，磕磕然其实如崩也；ノ，陆断犀象；乙，百钧弩发；｜，万岁枯藤；乀，崩浪雷奔；フ，劲努筋发。"所含表现的意义与绘画很有同样的意思。草书到了唐代张旭的时候，线条变化的表现，直把书当作画了。

书法由均齐、和谐变化到线条的形势，而又与绘画的曲线美代表同一个时代，其相互影响的事实，确很明显。印度的艺术，影响到中国的雕像及绘画，再由绘画中曲线美的表现，而影响到画法上，促成倾向于线条形势表现的书法。但是书法和绘画，究竟是不同的东西：书法唯一重要的条件，是实用，是节省时间，以简易急就为唯一的方向；中国的绘画，在环境思想与原料及技术上，已不能倾向于自然真实方面的描写，唯一的出路，是抽象的描写。草书上线条所表现抽象的意义和急就的观念，移到绘画上来，如有一笔书，便有一笔画的创造，无形中便促成绘画上第三期初期的变化了。

◆ 文学与自然风景之影响

由书法的影响，促成物象单纯化的实现；更由文学与自然风景的影响，促成中国山水画上时间变化迅速的观念。山水之所以发达很早，原因有两点：一、诗文方面，描写自然风景的很多，晋末陶渊明的《归去来辞》，称为南北朝绝唱的文章，主要的描写，是爱慕自然风景生活的表示。唐代的诗文中，这类的描写更多，当时的绘画受这种暗示的影响，一定很大的。二、画家多接近于自然风景，所谓放情于林泉之间，隐迹山林的生活，视为一种很高雅有价值的生活，中国的美术史家，把宋室渡江，为山水画勃兴的原因；其实宋室之南渡，不特使之勃兴，而且使之达到时间急速化的关键：（一）地理上的关系，南方山川曲折，峰峦层叠，使画家有丰富的印象；（二）气候的关系，温度多变，风雨云雾，使自然界的现象，继续变幻，影响给画家一种变易的印象。

中国绘画中的风景画，虽比西洋发达较早，时间变化的观念，亦很早就感到了。但是最可惜的，只倾向于时间变化的某一部分，而并没有表现时间变化整体的描写的方法。中国的山水画，只限于风雨雪雾和春夏秋冬，自然界显而易见的描写。描写的背景，最主要的是雨和云雾，而对于色彩复杂，变化万千的阳光描写，是没有的。原因还是绘画色彩原料的影响。因为水墨的色彩，最适宜表现雨和云雾的现象的缘故。

西洋的风景画，自19世纪以来，经自然派的洗刷，印象派的创造，明了色彩光线的关系之后，在风景画中，时间变化的微妙之处，皆能一一表现，而且注意到空气的颤动和自然界中之音乐性的描写了。我们觉得最可惊异的是，绘画上单纯化、时间化的完成，不在中国之元明清六百年之中，而结晶在欧洲现代的艺术

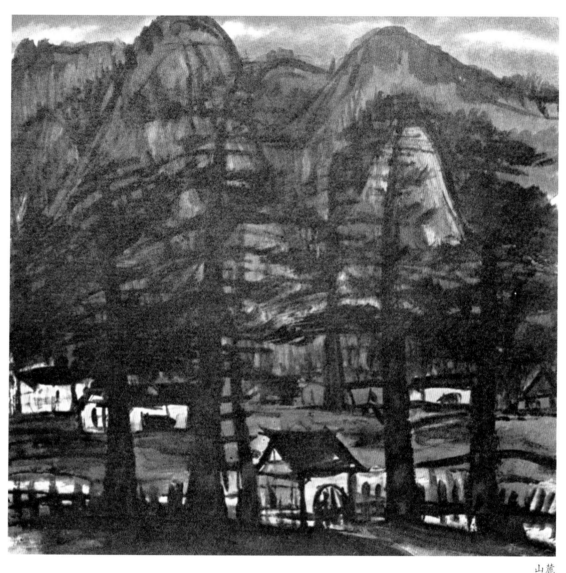

山麓

中。这种不可否认的事实，陈列在我们目前，我们应有怎样的感慨。

末了，在现在西洋艺术直冲进来的环境中，希求中国的新画家，应该尽量地吸收它们所贡献给我们的新方法；传统、摹仿和抄袭的观念不特在绘画上给予致命的伤痕，即中国艺术衰败至此，亦是为这个观念束缚的缘故。我们应当冲破一切的束缚，使中国绘画有复活的可能。最重要的是：

一、绘画上单纯化的描写，应以自然现象为基础。单纯的意义，并不是绘画中所流行的抽象的写意画——文人随意几笔技巧的戏墨——可以代表，是向复杂的自然物象中，寻求它显现的性格、质量和综合的色彩的表现。由细碎的现象中，归纳到整体的观念中的意思。

二、对于绘画的原料、技巧、方法应有绝对的改进，俾不再因束缚或限制自由描写的倾向。

三、绘画上基本的训练，应采取自然界为对象，绳以科学的方法，使物象正确地重现，以为创造之基础。

印象派的绘画

◆ 印象派

 法兰西在19世纪里,艺术上发生了三次影响遍及于整个世界的大运动,第一次是浪漫派,第二次是写实派,第三次就是印象派。

 在1874年巴黎的美术展览会上,克劳德·莫奈(Claude Monet)参加了一幅题为《日出印象》的作品。巴黎报纸的记者们就以"印象"来讥讽他的画,说这仅仅是个印象而已;后来这一派的画家就干脆用它来作为他们这一派的名称。实际上印象派的绘画早在19世纪60年代就开始了;在1863年时,有个颇引起巴黎艺坛注意的"落选作品展览会"——即在沙龙展览会上落选的作品——爱德华·马奈(Edouarld Manet)的一幅《草地上的午餐》以鲜明夺目的颜色表现出大自然的光亮,在绘画上建立起一种前所未有的全新的风格,它以背叛的姿态向当时绘画上的传统,提出强烈的反抗,形成了一种新运动的开端。《草地上的午餐》的展出,不仅引起了学院派画家们强烈的抨击;而且受到社会舆论的非难,认为一个裸体的女子同穿着衣服的男人一起野餐是一种猥亵行为。其实这样的题材,远在意大利文艺复兴时代的大师乔尔乔涅(Giorgione)的《田园合奏》中已经表现过,多年来陈列在卢弗尔美术馆,而从来就没有人认为这幅画有伤风化。更有趣的是后来有一个美术史家发现马奈这幅画的构图差不多与马克·安东尼(Marc Antoine)临拉斐尔的素描所作的版画一模一样(马奈当时曾保守这个秘密),这说明他的构图是从最古典的绘画中来的。

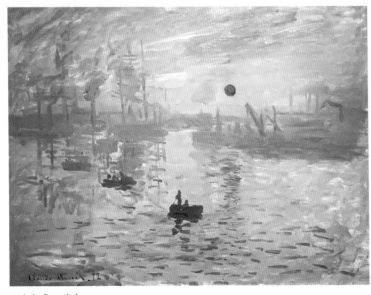

日出印象　莫奈

站在阳光中的天使 透纳

持扇的女人 马奈

红磨坊的小丑（局部） 劳特累克

印象派虽然反对古典的绘画，在技法上有很多革新，但并非与传统绘画丝毫无关。如德加（Degas）就很崇拜安格尔（lngres），雷诺阿（Renoir）的裸体画来源于布歇（Boucher）与弗拉戈纳尔（Fragonard），同时印象派也受了许多外来的影响，如马奈受西班牙戈雅（Goya）的影响，莫奈受英国透纳（Turner）的影响，这些都是很明显的。我们追溯印象派形成的原因，则必须提到中国和日本；最早有许多传教士把东方的装饰性的古玩小品带到西方，也有许多其他的艺术品输入荷、英、法等国。当时有许多画家和收藏家发现日本的"水印版画"色彩的配合用墨色、珊瑚红、淡红、橙黄、柠檬黄。对这种新鲜的东方色彩情调、异样的服装颜色、人像面部的奇怪表情，发生了很大的兴趣，因此也促成了西方绘画上的变迁。在印象派的作家中，马奈、莫奈、德加、图卢兹-劳特累克（Toulouse-Lautrec）的作品在色彩和构图上都有东方的情调。如马奈的《持扇的女人》以及《左拉像》，图卢兹-劳特累克的招贴画都是很明显的。他们自己就这样说："最主要的我们从日本版画中学到了处理对象的方法，用大胆的手法去掉不重要的东西，我们明白了怎样来完成我们新的构图。"印象派就是在写实的传统、国外的影响中逐渐形成自己的面目，在艺术史上树立了特有的风格。以明亮的阳光替代了过去灰暗的色彩，他们毅然地将画架从室内搬到室外，在大自然的阳光下作画。如尤金·布丹（Eugene Boudin）所说："对着大自然画两三笔比在画室中画两天还有价值得多。"以库尔贝（Courbet）的阴暗色彩的风景画与莫奈那充满着强烈的阳光和鲜明色彩的画面相比，立刻会给我们视觉上截然不同的感觉。可以说过去写实主义完成了实质的描写，而印象派则进一步完成了当时所能观察到的更为广泛错综复杂的变化，印象派可以无须再在自然中寻求过去所谓美妙的古典题材的对象。在大自然里一个很平常的角落，一池水、一间屋，甚至一株树，在阳光普照下所呈现的五光十色，就是美丽的画面。莫奈就常对着同一个对象，随着时间的不同，光线不断变化，画了十次二十次，忠实迅速地记下了事物每一刹那的状态。

春

56

印象派的绘画追求明亮和新鲜，跟过去的古典绘画截然不同，必然要求油画技法的革新。印象派反对浪漫派、写实派的"油画技法"而替代以科学的光学根据。这种倾向很像在意大利文艺复兴时代，许多大艺术家发现了几何学透视的原理，并去寻求比例用于艺术上一样。印象派的画家根据物理学中光学的分析发现了色彩的谐和与对比的关系，他们的画已经没有所谓暗影了；因为即使在所谓暗影中也有光的反射，它是透明的，有空气的，三棱镜下的色彩全都溶解于大气中了。关于这点远在夏尔丹（Chardin）、康斯太勃尔（Constable）、德拉克洛瓦（Delacroix）许多画家时，也曾觉察到了的。一般画家是把颜色在调色板上调好了之后再画上去，因此就会产生灰暗的效果，印象派发现用"平排"的颜色来完成调色，就能改变过去的状况。例如，在画面上某一部分要表现一种绿色的调子，他们就用黄色和蓝色"平排"地涂在画面上，而让观众在相当的距离外，使视觉上自然地发生配合与调和的作用，而达到鲜明光亮的效果。故印象派的绘画主要特点是近看只有一片交错的颜色，远看才能有和谐的感觉。印象派这种油画技法，使阳光下的一切像舞蹈般地跳跃着，使人感到万物变化无穷，永不休止，一个如此光辉灿烂的万千世界豁然呈现在人们面前，这种理想的发展，形成了印象派在绘画上的特点。

◆ 法兰西印象派中的四大画家

印象派最早的画家是马奈（1832—1883），他本来在古迪（Couture）画室中学习，后来受到库尔贝的影响，他开始创作的时候就想画出比库尔贝的《奥尔南的葬礼》更为明朗的色彩。1863年，他的

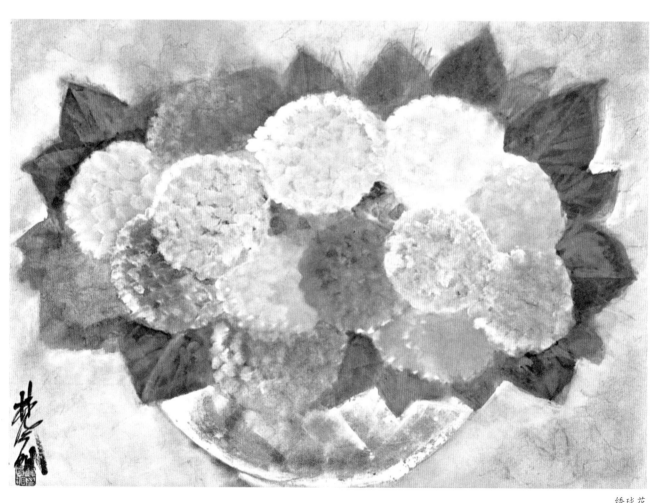

绣球花

名作《草地上的午餐》，无论在题材上或技法上，果如所愿地实现了自己的理想，虽然这张画遭到了当时普遍的非议。两年后（1865年），他在沙龙中出品的《奥林匹亚》（Olympia），这画内容描写巴黎巴底尼奥尔区的女人，画的中央是一个完全裸体的女子横在床上，一个黑人女仆把女人的情人送的花递给她。当时舆论认为这张画是向礼教和习惯做了不可忍受的挑战，"出卖爱情，不顾廉耻到了透顶"。其实这画和文艺复兴时期大师提香（Titien）的美神、戈雅的裸体女人、安格尔的土耳其宫女没有多大不同之处，到后来这画终于成了卢弗尔美术馆中的一张杰作。

他早年的作品受到西班牙绘画的影响，特别是戈雅的影响，如《斗牛士》《弹吉他的人》《瓦伦西的劳拉》《在阳台上》和《处决马克西米利安》等，晚年才开始有较明显的改变，用分析光的方法，来画他的风景画，如《塞纳河上》《鲁伊的房子》，还有描写巴黎市民生活的《女神游乐场的酒吧间》及许多露天餐室的习作。当他晚年风湿病症缠着他不得不老是坐在沙发上面的时候，他仍旧鼓着勇气挣扎着继续作画，他只能画一些静物，或者用粉笔画肖像，他至死保持着视觉的敏感和作画时手的运用。

第二个大画家德加（1834—1917），他有很长时期关心着印象派，但不同他们在一起。从1860年开始，如他的历史画《斯巴达青年运动》《塞米拉米斯建城》在作风上似乎受安格尔和佛罗伦萨初期画家的影响，后来他突然转变，和当时的潮流结合在一起，把古典形式的《出浴图》替代《娜娜在浴盆里》了。他能十分敏锐地抓住瞬间动态，这是他最成功的地方，如"跑马场"描写出骑士们在马背上的灵活和轻捷，《歌剧院的后台》描写出束着紧身细腰的舞女在铁栏杆周围做着她们轻快的练习，《浴室》描写女人在洗浴时细致的动态。当他晚年时患了眼病，双目模糊，但他还坚持从事艺术创作，用白蜡塑制作品，因此只能用手的感觉来替代他的眼睛了。

女神游乐场的酒吧间（局部） 马奈

浴盆 德加

第三个印象派画家是雷诺阿（1841—1919），他接受法国古典绘画大家布歇、弗拉戈纳尔二人传统的影响，他反对德加的画法。他对女性肉体的描写，感觉特别敏锐细致而深入，他作品里所描写的女人都是丰满圆润，他并不选择所谓美丽的模特儿，通常老是画着他的肥胖丰满的女仆。他的构图像人们照相似的没有什么特别的姿态，但他却表现出裸体女人的美妙壮健与细腻，竟达到了无以复加的深度，他的雕刻品也有同样的格调，和德加一样是美术家又是雕刻家。

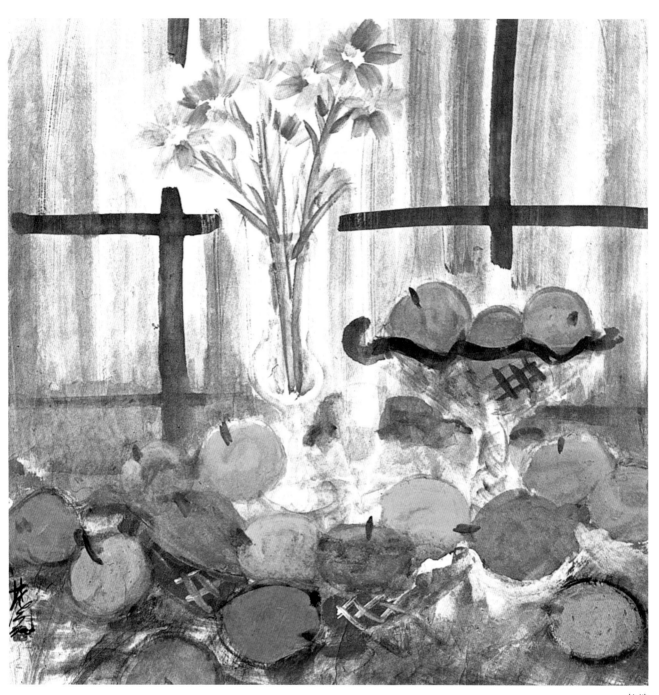

柠檬

　　雷诺阿一生的作品中，人体占主要的部分，他在绘画上留给我们不少宝贵的东西。他的《游乐场》描写当时大学生和许多女工人一同度着他们愉快时光的景象，阳光在他们的面上和衣服上闪烁跳跃，充满着人类生活上美满的欢乐。他有许多作品流传在世界各地，如《包厢》在伦敦、《夏庞蒂埃夫人和她的孩子们》在纽约、《游艇上的午餐》在华盛顿。

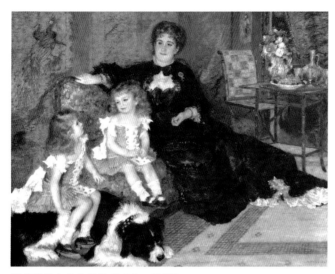

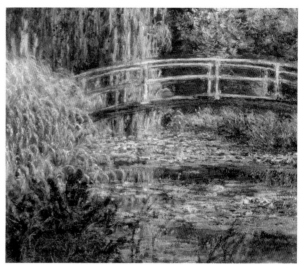

夏庞蒂埃夫人和她的孩子们　雷诺阿　　　　　　　　　　　　睡莲池与日本桥　莫奈

他悲惨的晚年像以上两个画家一样，风湿症使他变成残疾，因而只得把画笔缚在手上作画，因为他的手指已经不起作用了。

第四个画家是莫奈（1840—1926），他和马奈同受库尔贝的影响，开始时多作人物，如《花园中的女人》《绿衣女子》。在1871年旅行伦敦之后，他对透纳的水彩画产生了浓厚的兴趣，因此在印象派风景画中创造了杰出的画法。他用颜色直接并排地涂在画面上，表现光的颤动，以他敏锐的感觉，运用特殊的色调，甚至改变了对象原有的颜色。他在同样的对象中，似乎永远表现不尽，因为一切事物，从黎明到黄昏，由于光的变化，每时每刻都呈现出不同的情趣，他要像透纳一样，在画中充满光辉的色彩。他一生中完成过不少杰作，如《威斯敏斯特下的泰晤士河》《威尼斯大运河》《池塘·睡莲》，所有他的作品都包含着印象派的主要特点。

◆ 印象派的其他画家及其在外国的影响

印象派中还有两个主要的画家：卡米耶·毕沙罗（Camille Pissaro），他的父亲是葡萄牙人，生于丹麦殖民地安帝鲁。阿尔弗莱德·西斯莱（Alfred Sisley）是生于巴黎的英国人，他们的风景画在印象派中也有很大的贡献。印象派除了以上这些画家之外，还有许多杰出的画家，他们都分别围绕在大师们的周围。在马奈周围的有巴西鲁（Bazille）、雷诺鲁（Regnault）、莫里索（Morisot）、布朗司（Blauche）诸人。莫里索是女画家，在她的粉画及油画中，表现出女性风格的细腻。布朗司应用马奈的方法去描写巴黎与伦敦市民的生活。在德加周围的有卡萨特（Cassatte），她描写母爱，表现出健康与喜悦，她和卡里埃（Carriere）所描写的忧伤的母爱完全不同。劳特累克，他对当时下层的社会生活描写很多，创作

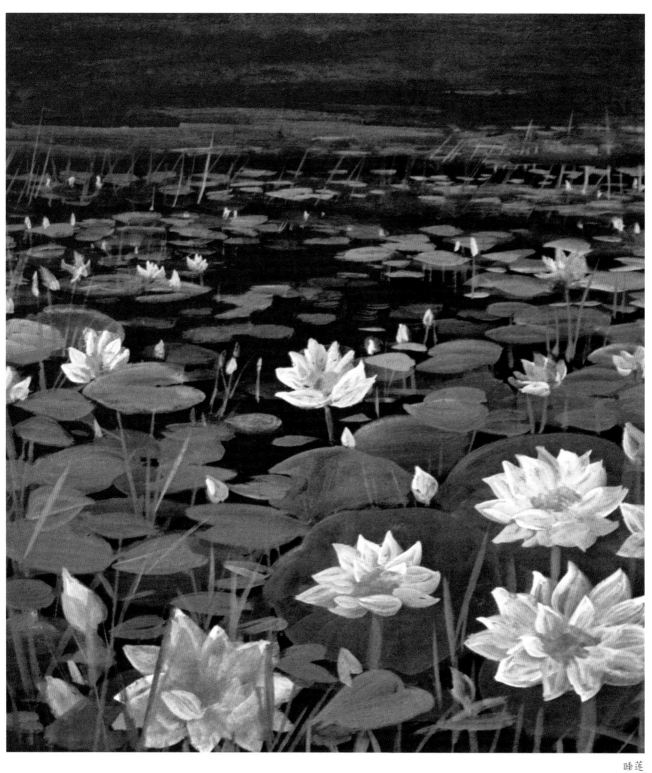

睡莲

了不少杰出的作品；并作了许多具有独创风格的招贴画、广告画和插图。

法国的印象派绘画震动了世界各国的艺坛，因此在各国也出现了许多受印象派影响的画家。在意大利有塞冈蒂尼（Segantini）、博尔迪尼（Boldinni），在西班牙有塞罗亚加（Zoloaga），在比利时有爱文尔波爱鲁（Evenepoel）、恩索尔（Ensor），在德国有利伯曼（Liebermann）、科林斯（Corinth）、乌德（Uhde）、克林格（Klinger），奥地利有克里姆特（Klimt），匈牙利有史辛叶–茂斯（Paul Szinyei-Merse），德国有客朗塞（Krüger），瑞典有佐恩（Zorn），捷克有史拉维切克（Slavicek）、普雷斯勒（Preisler），波兰有马鲁塞斯基（Malczewski）、威斯宾亚斯基（Wyspianski）诸人。

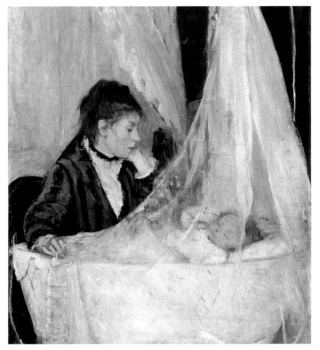

摇篮 莫里索

◆ 新印象派

新印象派产生于1880年，它的理论稍别于印象派，主要把经验的印象主义替代以科学的印象主义，分析光度的强弱，把色彩作科学地调配，这样在作画时就缺少自由而变为机械的东西，笔触是代表了艺术家的个性的表现，而新印象派画面上的颜色就像无数复杂的细点，给人以一种机械模型的感觉，这一派的著名画家是修拉（Seurat）（1859—1892），他的两幅代表作《洗浴图》及《大碗岛星期天的下午》，现在分别保留在伦敦和芝加哥，可惜他死得太早，继续这一派的画家有亨利–埃德蒙·克罗斯（Henry-Edmond Gross）、西涅克（Paul Signac），他们的水彩画都很明朗。在新印象派中，产生一种采用学院派形式的大幅装饰性壁画，如亨利·马丁（Henri Martin）的《刈草的人》、西达纳（Sidaner）的《室内》、欧内斯特·洛朗（Ernest Laurent）的肖像等。

为困倦的孩子洗漱的母亲 卡萨特

丛阴下

◆ 反印象派（即后期印象派）

　　20世纪初绘画上又发生很大的转变，他们主要是反对印象派，在绘画上提出"建筑者"的口号，他们要从沉没在印象派无穷变化的光的幻觉里挣扎出来，在绘画中寻求安稳和固定，而希求捕捉住逃遁的时间，创造出永久性的绘画形象。1912年在《论坛》杂志上莫里斯·丹尼斯（Maurice Denis）发表了对印象派很尖厉的批评："东方艺术的影响和对色彩过分的强调损害了绘画中的'素描'，印象派把一切事物都归纳到感觉方面，否定了思想，这是眼睛吃了

秋艳

人的脑子，莫奈他只有眼睛，但人们除了眼睛之外，还有许多东西。"当然这样说不一定很全面，然而我们可以从而看出一种新的力量又在开始成长了。

◆ 反印象派的三个主要画家

保罗·塞尚（Paul Cézanne）是反印象派的领导者，他是一个有大天才而没有小聪明的画家，他整天在几方寸的画布上摸索，甚至于羡慕某一个很平常的画家，画起来那么容易。他的童年的朋友、小说家左拉说他是绘画上一个天生的失败者，他的笨拙和他的易激动的感情时相矛盾，他自己也承认他没有实际的能力，他画布上歪斜的房屋好像驼背的人，凹凸的水果就活像酒鬼的酒壶。

印象派善于捉住一切瞬间的现象，塞尚可完全相反，他只知道照着放在眼前的对象老老实实地画着，他的工作，他唯一的事务就是画静物，他耐心地追求他所理想的本质。他画花还没有画完而花和叶子都枯萎了，看来只有永不憔悴的纸花才行。因此他选择了水果，他说："我拒绝了花因为它们凋谢得太快，水果比较老实，它喜欢人家画它的肖像。"这笨拙而又伟大的画家，不单有许多苹果的杰作，在风景上也同样成功，如《圣维多亚的山》和《爱斯笛格海湾》与其说他在画，毋宁说他是用和谐的色彩建筑着。他说："当色彩表现得丰富时，物体的形象自然就会得到完整。"这是很确实的，他的画会使人想到巴哈的大风琴声，朴实而深沉地萦绕在人们的耳畔。

年轻农民的头像　高更

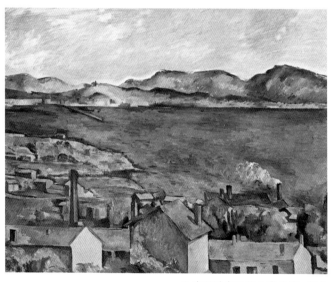

从埃斯塔克眺望马赛海湾　塞尚

保罗·高更（Paul Gauguin）在20世纪绘画史中所发生的广泛影响相当于塞尚，他是印象主义的坚决反对者，他完全拒绝不稳定的光，他在肯定的线条中平涂大块的颜色。他的母亲是秘鲁人，因此给了他原始人类和异国情调的感情。他有特别与众不同的个性，最初就喜欢在布列但尔地区寻求特别题材，极端憎恶希腊的古典作品，他埋怨因希腊的作品而产生了"学院派"。他说："野蛮年轻了我的艺术，最大的错误是希腊；虽然她是如此美丽。"后来他坐船到塔希堤（Tahiti）去，同当地的土人，那最接近自然的人，穿很少的衣服，像亚当、夏娃生活在地上的天堂里的人一起度过他的生活；他的最主要作品《我们从何处来？我们是什么？我们到何处去？》全幅分三部分，随笔一次画上去，没有什么预备的稿子。除了绘画之外他还用多色木头刻了很多浮雕，描写当地土人的生活，无论是他的绘画及雕刻都具有强烈的装饰性，形成自己独特的风格。

凡·高（Van Gogh）是荷兰人。初受以色列（Israel）的影响，后又受米勒影响，法兰西的印象派绘画和日本水印彩色版画对他也有很大的启发。他的绘画技法成熟于乡村间。他作画很特别，用很厚的颜色涂在画布上，再用画刀刮开，他把黄色、棕色、朱色、粉绿整瓶地挤在画布上，以这种燃烧着的彩色与南方强烈的阳光相抗衡，因此就拿印象派最明亮的画相比，也不得不黯然失色了。他所描写的被暴风在鞭打着的橄榄树弯曲得像要坠下来，成熟的麦穗互相吻着，一切使人感到自然一旦挣脱了枷锁在发狂的样子。这个短命的大画家，终于让炽烈的酒精毒了他有病的脑子，不得不关在疯人院中，最后用手枪对着肚子结束了他不平凡的一生。

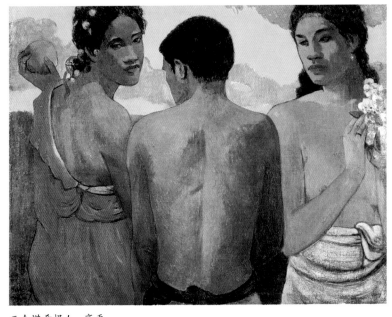

三个塔希提人　高更

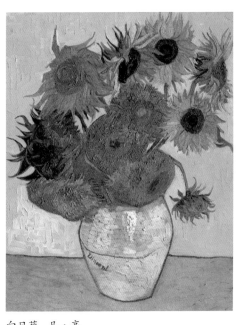

向日葵　凡·高

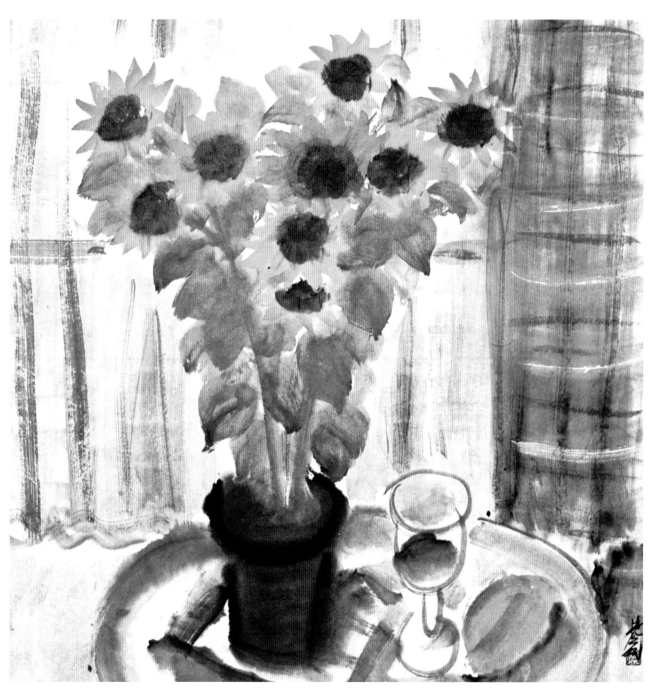

窗前

林风眠
中西绘画艺术论稿

一九三五年的世界艺术（节选）

◆ 回到主题上来

解放了的理智主义，隐晦的狂呓，病态的玄想，那个时代是过去了。青年的画家渴望着到自然的纪律里去，造就是回到可读的、有生气的、有人性的绘画里来。

立体主义是绘画艺术之否认。它很久地给予人们以不幸的蹂躏。它使最真实的天赋不生产，使它消灭，它将各种自由的冲动壅塞，它将绘画给予艺术家的自己表现的解放之正当方法，缩减以至于无。

抽象的、无性别的、冰冷的、有棱角的、破碎的，这个以无为主的线条的美学，给人以规律与仪式。立体主义的粗糙的骨骼，将神思之种子闷杀，作品在未生以前就已经死了。

终有一日，人们会明白这个专制是不合的，它的要求是徒然的……于是，像钟摆在两对点中间摆动一样，人们就又到古代绘画之教训的（主题）上去了。人们就把永久争论着的老题目，重行掘出来，

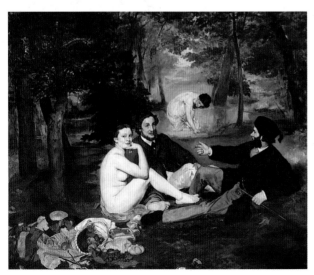

草地上的午餐　马奈

结果，在1880年左右，马奈画了幅《草地上的午餐》（*Déjeuner sur l'herbe*）。

于是，今日这重生的一派中之极端的画家，就以画中之主题为口头禅了。他们以主题为不可少，好像清新空气之于肺部，或是独裁者之于需要秩序的国家……

这个大批制造的艺术，流线型的艺术之立体主义，古代学派，要怎样做就可以怎样做了！

玄想，以它的狡诡，以及似是而非的东西，把所谓革新家的坏事遮盖了很久。这些人的坏事中间，将艺术与生活分离之一点还只是其最轻的。但，这个出名的新艺术理论的归结，不过是留些几何形的装饰之极土俗的、粉线的、抽象的痕迹而已，玻璃窗、用具、布匹、廉石、毡子之艺术而已，巴黎物品如抽烟发火器、粉盒、手提袋等之装潢而已。

弗朗索瓦·弗拉芒（François Flameng）从前以愚蠢得可喜的意象和乡村风景，来装潢糖果铺子的小盒的，现在让位于已成时髦的装饰了。

而画呢，自以为是描述的图案构成的，以几何的形体合成的，不和谐和锥体、椭圆形或切线的、割线的或同心的圆之合奏，不过是消防队的有色的帽，画着"小猫同毛线圈游戏"的小弟弟而已。

永久的合一主义，不过将它的应用变换一下罢了。

到处我们可以指出同样的画图方法之衰败，同一的无力。

立体派的画家用了一种诡计，将作品放在艺术之规律之外，以省一切的节制。"消防队"之诚实，从前的榜样，不过证明了它天真烂漫而已。它，一句话可以总结：一种可怜的解释，自以为是客观的，而其

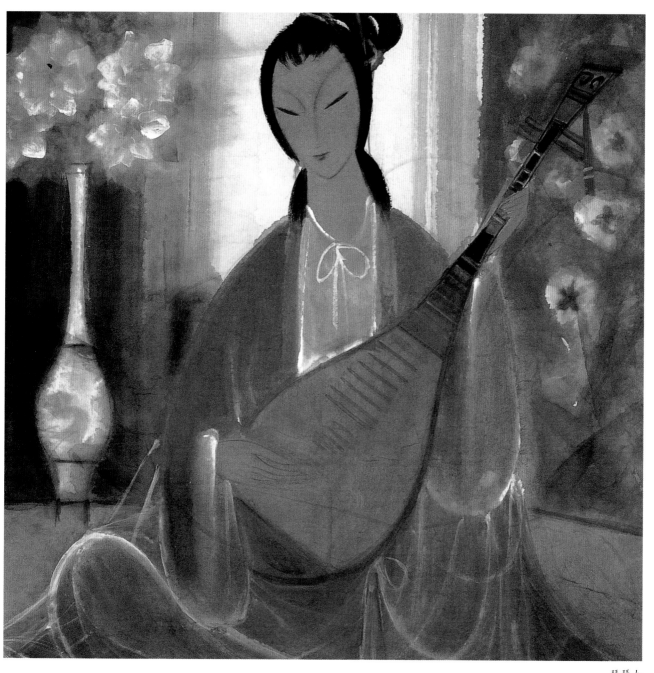

琵琶女

实不过是幼稚的而已。这是立体派把它没有自己表白的能力掩盖起来的一种狡计，蒙了这个周围的神秘之福的，它不过是势利圈中一个不兑现的支票而已。它预先就以为各种批判为不对的，所以，它以为它有把颜色涂在画布上的权利了。简言之，我们可以说，现在这种三角学的勉强的作品，能比"法国艺术家"一派的作品，如《女人死在花丛》（*Femmes Mourant dans les fleurs*），或者夫拉蒙大师的过时的、愚蠢的景物，为更有意义？它们的艺术性质是更纯洁，趣味更不俗吗？

浓艳的大丽花

"图画没有主题是不能存在的……"，但所谓主题是什么意义呢？这简直不过是为人们所欲画或写的，大或小的历史而已。所以，在绘画内，像在文学内一样，总是利用已成的东西，老的主题，宗教的或神话的、浪漫的或写实的。因为，在这个世界里，除了著作者已有的表现以外，没有新的东西。

在画家的作品里，像在文人的作品里一样，有一种"文学"会从这个历史，这个主题，发放出来的。这个文学，是存在在两种艺术中的：可以理解的、有感觉的、很细致的或是粗糙的、愚笨的，常态的或是病态的、龌龊的。在写的作品里，一个下等的风趣可以有空话陪伴着。同样地，图画可把它的主题变为虚妄的历史；而其实呢，不过显露一种可怜的工作，微弱的，并且全没有技术的价值。

一种报纸上的小说，可以像粗俗的绘画一样，在画幅上展示开过分装饰的，没有一些力气的，充满着一书的篇幅……

要写画，我们须用画刷和颜色；要作文呢，须有墨水和笔管。所用的物质资料虽不同，画家和文人的义务却是同样的。他们都是该曲从，并适应他那表现方式的条件的。这个表现是他们所应该做到的。

在这个上面各人都是同意的吗？

在原则上是同意的！不过，结果，并不能常常证实这些表现方式的运用。他们的特有职务，终是变换过了，倒转来了。文人呢，忘记他文人所应做的，写些有联络的东西，一个故事，那样的事。

不此之图，他只把有声有色，却没有意义的字句，排列起来。实在呢，他把"写"那件主要的事件抹杀了。

画家呢，他在描绘他的主题的时候，倒确是讲了一篇文学的故事。不过很可惜的，他把"绘"的

一事忘去了。

对于一个生成的画家，回到主题去的问题，是不会发生的，也从没有发生过。

这个问题之于他，同一个有好的声音的，生成的歌者，对于歌剧之大调、爱情歌、下等咖啡馆之小曲的选择，一样的重要。

在荷兰的一个博物馆，我曾欣赏过维米尔（Vermeer）一幅画：一张桌子上，一只罐头，在一盆中有三片海会鱼。这小画之主题包含着一个情绪的世界。单是它，已是一幕悲剧了。

次之，鲁本斯（Rubens）一个女人像，使我沉浸于欢乐之中，将我带到它的主题之外；而在这个大师的大结构和庄严的主题前，我还是冷冷的。

这是主题使米勒（Millet）的《晚祷》得到世界的光荣的名誉和杰作之称吗？这幅画的好处是平平的……而主题呢？这是因为画了可争论的主题，使得欧仁·德拉克洛瓦（Eugène Delacroix）成为一个大师吗？倘若得拉克拉不是一个生成的画家，他的取材于杂货店中东方物品之嗜好，可以使他成为这样的画家吗？

一个有超众声带的歌者，即使合乐的词句是没有意味的，或者愚笨到可怜的程度的，也可以随意唱一曲山歌，或歌剧里的大调。得拉克拉的天赋是这样的，他的颜色是这样的美丽，他的图稿是这样的会表现，所以，他总是常常超越于主题范围之外的。

在雷姆布朗特（Rembrandt）的《剥了皮的牛》（*Boeuf Ecorehe*）里，其主题给予我们的兴味，比解剖学课为少吗？

雷诺阿（Renoir）的《包厢》（*La Ioge*）和Cormon或Albert Bernard的大幅比起来，伟大要差些，生气要

差些吗?

在儒勒·列纳尔（Jules Renard）的《胡萝卜须》（*Poil de Carotte*）里，历史的结构是极微薄的，然而，是有出悲剧的呢!

在塞尚或夏尔丹的静物内，以及在凡·高的人物像及风景画里，又是怎样的悲剧，在使主题有生气呢?

我曾在别处写过这句话："绘画同烹饪一样，可以常味而不可以解释。"

关于柯罗（Corot）的风景画，马奈的人物画，可以写了二十多行、三十多行，虽不会徒污篇幅，不是纯粹的白费吗?

巴斯德之学理、微菌之生命、血清曾给了几代的生物学者以许多的著作。天河、天体间之空间，红的、蓝的、紫的光绫，冷的或热的、中温层的这个或那个，曾使数学和物理学的英雄写了无数的卷数，厚而且重要的论文了。

立体主义呢? 也会给艺术上的"技术家"，专讲此道的各种各样的批评家和出版家，一个无穷尽、无限丰富的源头了。

Arthur Kravan，在1912年及1913年、1914年，发刊了一种杂志名为《现在》。1914年3月份特号，是完全贡献给独立沙龙的。（我随带应说一句，这一号的发刊，累得它的编辑者坐了六个月的牢监，亦就是最后的一号。）

这里是几段从那号里引来的文字：

"睁开大了眼睛，惊异地看着这样美丽的世界，想不起他是现代的还是古代的，他以电话柱为植物，

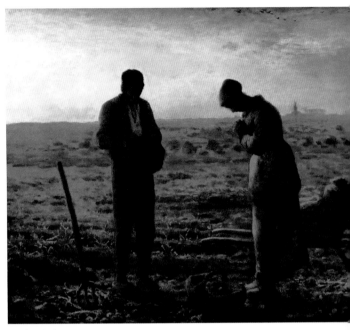

晚祷　米勒

阵风　柯罗

并且相信花是一种人为的物品。

"后来，他知道埃菲尔铁塔（Tour Eiffel）、电话、汽车、无线电、传话楼，都是近代的东西。他学一课几何学、一课物理学、再一课天文学。他用窥管视察一番月球。

"拿几颗丸散把你的心灵扫除一番，你去学些能得每点钟之记录的跑步，以及能得到二十圈的拳术比赛吧。你的手臂若有五十米长了，你或者倒可以成为一个野兽了，若你是有天才的话。"

不要混乱了厨房与药房、乡村与疗养院、工作与机械主义，因为，生活总是有理的。

一个画家带他的主题到这世上来的。

保罗·高更说道："他不要到塔希堤去的，在空布的树林（*Bois de Combes*）里，我们可以写很好的图画的。"

假如艺术家没有长处，这不是放在画上的人物的数目，它们的姿势、它们的土俗、它们的粗糙或者它们的特性，可以给予画幅以长处的。

主题的好处，画家是带在他的身上的。

这只是在他的身上，只被他视觉的景象，外界的物件，受到极高的变动的——这是艺术创作之永久的标准。

画家的感觉，他的爱、他的生命的尊敬，是奇迹之仅有的因素。永恒的美的主题是人。说得更好些，"主题"就是"人"。

◆ **主题之选择**

有人常问我对于绘画中主题的选择，以及对于这个的重要的意见。且让我说，绘画是一个时代之表现，主题是不存在的。它把那个时代的事情和思想，兴奋起来。在基督教之初期，它称颂宗教；在第一帝政时代，它称颂拿破仑。

但，一回到画架上就没有主题了。那班荷兰人知道有主题吗？他们不过把他们的日常生活，例如乡间节日之景象、城里之市长，画出来就是了。

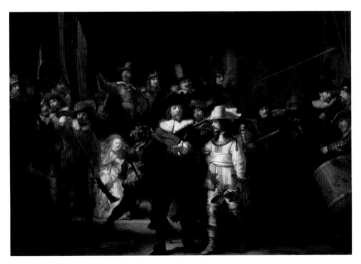

夜巡　伦勃朗

《夜巡》（*La Ronde de Nuit*）不是一串人像吗？弗兰斯·哈尔斯（Franz Hals）此外还做什么呢？我实在不相信现代的画家是在回复到主题上来。他们要成功一个人像，画了"一段"已经够辛苦了。不过在现在，确有一国是有主题之存在的，这就是俄国。这国家需要艺术去称颂她的政治，她为了工专定了许多画幅去颂扬地上的工作，以及工人的高贵的使命。但请看法国之过去，沙尔丁最伟大的大作家之一，塞臧，他曾画过人们所说的主题吗？

每个画家自然有他的个人的主题，一个酷嗜的题目，很本能地他会到它那里去的。譬如在累那，女人是他不变的题目，一个不停地引起他的神思的主题。全盛时期的立体主义者，所爱的烟罐、板烟筒、六丝提琴，不是也是毕加索（Picasso）的学生们所嗜好的一种主题吗？

我们这个时代，完全是演进的，因之，是很有趣的——起码，就我个人的嗜好讲，显示着一个极端的混乱，思想的混乱、社会精神的混乱、艺术价值的混乱。我们是正在过渡时代。一个灵敏的人，每分钟可以觉得事情的改变，而且这个改变，是很快地实现的。不过，在艺术中，演进是比较缓一些就绘画说来，大战没有引出伟大的作品。目前，在意国有一种"未来派的爱国主义"在称扬力学、航空、新的流线型。但在现在，力学是与画相反的。在将来，或者可以引出伟大的作品来。我们艺术家，现在在新的能力之前，好像我们的先人在汽车之产生时一样，无法了，笨拙了。我们没有本能的反射。我们明白，我们觉得，我们却还不能翻译出了。

大天才家的命运是在开路。毕加索、勃拉克（Braque）就是这样的人。讲到他们，我要回答弗拉芒克（Vlaminck）几星期前所说的，绝对可惊的话了：他说"立体主义是绘画之否认"。我以为，夫拉明克是不配做这样决定的判断的。

宝莲灯

在我看来，他除永久地重复着黑的天，三间近郊的房子，以及三株树以外，就更没有东西了。

毕加索同勃拉克，给我以绘画的感觉，他们对不对，我不知道，不能决断。我自己是一个偏党的人，极热心于色彩的，又是觉情、内心生活、画面思想的偏党者，是爱如华丽的天鹅绒那样热而有生气的物质的。毕加索或勃拉克，画幅中之色调、线条、平面之

混合物，却能给我以图画的印象。

毕加索有过许多摹拟者。照他做，学他做的，平庸的人也真多。20世纪一百年印象主义者里，只有两三个是有价值的。在一般不懂的人，没有艺术训练的人看来，同一个学派里的两幅作品之大体，是相同的。西斯莱也不过同别的印象主义者有同等的价值罢了。

现在请不要问我，将来是属于谁的，还是巴黎派的立体主义者可取得将来的赞同呢，还是别的学派？我只相信，将来各种艺术会大发展，尤其是绘画，虽是法国在近百年内好作品已大大地发现出来了，我简直可说，是浸在好的作品之内了，"塞饱"了好的作品了。它对于各种艺术之表现，很像一个知味的人尝饱了山珍海味了。到后来，任是菜蔬做得怎样好，怎样细致，他也不再以为好了。过去不久，画家人数是可以一批一批地计算的。设在伦敦、柏林、纽约、马德里，有一个展览会，并从一百个法国画家中随便送去三四个人的作品去陈列，这个展览会中，一定还要以这三四人的作品为最好的。

而且，在艺术界要说将来，尤其困难，因为，我们不知道将来要有什么来源，什么接触，什么机会，来引起它的演进。在艺术里，是没有即刻的，各种新潮流，各种力，各种新思想，只可以经过慢慢的进行，而后才出现的。

新近开幕之意大利艺术家的展览，可以给现在的画家一些影响吗？或者的。但我不相信。我到底有一个卢浮宫（Louvre），我们熟悉它，而一定可以给些影响；而使将来在各方面发展的，是新近的"实在之画家"的展览。他们本不被人们知道，这在一般人却是一个大显示无疑的，这时候的经济不景气，把青年画家的发展妨碍着，像它妨碍着各种活动，艺术的、工业的、商业的一样。

画家们，以前是很被人们溺爱的。现在呢，画家只有饿死的命运了。所以，不管他们愿意不愿意，他们回复到他们的命运上来了。

实际上，绘画总是一种投机。在文艺复兴时期，一些开明的爱美术的人，买拉斐尔（Raphaël）。过去这几年呢，投机的范围太大了，包括各种各样的投机。个个人都投机。我再说一句，将来的艺术要产生些什么，我们是不能预料的。

年轻的人不追求什么，他们工作着，就完了。他们没有这个意志，这个目的，去寻找着新的东西。这是他们下意识的、无主见的、本能的工作。像彼卡索一样，突然的出来，带来了一些新的东西。人们就同他起一名字，叫作"毕加索主义"。终有一天，会有一个新青年出来，创作一些新的东西，于是，人们就要给这个绘画一个新的名字。这自然不能阻止一般要出名的画家，使他们不能找到"实物"的新艺术之美丽的形态，而在找一名目……

至于我呢，倘有人问我现在可以使人欢喜，可以引人兴趣的，是哪一种绘画？我将说，是肖像画。我的同时人，尤其我们的同时人，对于他们的面容，保有一个极强烈的兴趣。肖像画，但这是女人们对于自己秘密所有的爱的理想的表示。女人的自爱主义，这是绘画的将来的路径，也是回到过去，回到古典的大时期的传统里去的路径。

◆ 野兽主义之结算

要想从野兽主义里找到些教训，或者还是太早。美术陈列馆新近把参与过这个运动的画家的作品，汇集拢来。不过新奇虽新奇，我们不得不说，要明白它所达到的目的，则还是不可能的；或者，印象的混乱，使我们就是要下一断语，也是要迟疑。同情迫使我们，我们自然要把它说得好好的。但是从客观方面说起来，这些作品是这样使人失望。

其实呢，要选集好的作品是困难的，而由画家们自己来动手尤其困难，结果，一定是平庸的。画家们对于自己的作品，几乎没有不是判断不当的。而且，野兽主义在历史上的地位，还是没有形成。我们虽晓得它从哪里来，试做了什么，做出了什么，而它将来孕育些什么，或者它以后要产生些什么，我们现在还不知道。参观了这次展览，我们还不能下一个精确的批断。总之，这个未定是很苦痛的。而这个未定之可能，已说出野兽主义，是还没

布吉瓦尔 德兰　　　　　　　　　　　　　　　　　　　　　　　　昂蒂布的景色 马蒂斯

有得到它所希望得到的超越的地位了。

　　总括起来，野兽主义是由两种影响合成：一种是美术学校莫罗（G.Moreau）的学生，他们不很听先生的话，而先生允许他们自己发挥的；另外一种，是几个自修成功的人的个人的出产物。但是，此二者都是从后期印象派的艺术运动里产生的，不是从修拉的点彩主义，就是从高更和凡·高的象征主义和动力主义而来的。自然，这种关系只可就大概而说，因为各种各样的影响，在那两种潮流里是交织着的，联合着的。但无论如何，这次展览，不管他们要重新创造，尤其是要发明一种我们可以叫作"新的惊栗"的意志，却将那般野兽主义者之有赖于其前人之处，明白地表现出来了。他们这时所用的方法，不过是将从前所知道的，多给一些光彩——并不是多些生气，说重一些——并不是更强烈些。要明白这些，单看马蒂斯（Matisse）、德兰（Derain）、弗拉芒克，那些人的画就好了。在那里就是克罗斯（Cross）、高更，同凡·高的癖性，也可以看出来的。

　　野兽主义者虽有赖于那些画家，但他们有要达到抒情主义之顶点的那高贵的意思。后来，他们却到了他的绝路了，那或不是绝对的他们的错处，而倒是艺术品本身所有的错处，因为艺术品表现的可能总是较艺术家的意欲为少的。野兽主义者要说得越多越好，越强烈越好。他们将色彩的笔触的振动，推得很远，有几个，例如马蒂斯，就把线条的振动，推得很远。不过在表现的过度的

花

狂热里，他们有时却冒了逾越艺术品之可能性，与毁坏它的本质之危险。到他们看到了他们的用力受了恐吓了，他们只有一种法子，就是停顿起来。这是他们做得有好有不好的。

现在的问题是：为什么野兽主义者要这么做呢？他们到底有什么紧急的东西要表达出来，而需要这样强烈的方法呢？要回答这个疑问，我们须追溯上去，到印象主义者身上去。这是他们，将客观的艺术颓唐化，而输入今日犹继续着的主观时代的。艺术家之将他们最深最专的东西，在作品内表示出来，是明明白白的。但在过去，他们终是用普通方法，来表示他们的内心生活的。主题和技术，这自是范围艺术家的表现欲的方法，也是逼迫他注意于其周围之世界的，使

他停留于艺术的尺度和人性中的表现是与众不同的，但他在纵其梦想的时候并蔑视外面世界，而倒还使它们屈服于他。柯罗将他的灵魂的风韵诚实地表现得同别人一样强烈，但是，这是在他很谦虚地画出的、精选的风景画里寻出来的。他们的伟大就在联续感情之概括性。到了印象主义者世界的景象不是合一的了，是摇动着，到了被怀疑之地步了。到后来，画家就愈蔑视主题和世界。塞尚就只欲写几个静物，因为，这些已经够表现他的美学和玄学了。

总之，野兽主义和立体主义一样，是绝对个人主义的结果。马蒂斯、德兰等以为重要的并不在于外面世界一个更真更深之表现，而是要使人们强烈地听到他们的声音，将绘画范围内常见的事物，照他们的感觉来自由地解释一番。这是把视觉世界里所觉到的感觉，极强烈地表现出来，而要使他与世界相混合的。但这并不是绘画之职务，全体或几乎全体的画家，只表现了精神的或玄学的焦急，而将所画的东西蔑视了。

从这种精神显出的严肃之不存在，在美术馆之展览里是极触目的。野兽主义之初期，呈现一种极不好看的景象。这不过是色彩之溅散，线条之损折，爆裂之景象而已。要达到不可能的，以及要强烈地表出所已觉得的，人们就什么都用，以色或线之颤动与过分以表达情绪之最高潮，或显示一个什么大秘密。不过这里有一个应得称赞的企图：他虽不能给我们以所期待的东西，但这实在是现代绘画之全体。现在的一个极小的艺术家，虽注重自然的景象，其视表现也重于一切。物质的、人事的、社会的计虑，在现代的绘画里是不看重的。只有个人的心理的问题，甚至于心理病的，是被容许的。正是这一点，给现代艺术以这个无政府的、过分的印象的。这个印象，是从前为心灵的纪律所统制，表人多于表个人之艺术，所没有的。

这些观察自是极概括的，全数艺术家，并不是有同样程度的"我的"欲望的。即在野兽主义者里，也有几个是比别的为谨慎的。不过，就全体说来大都希望我们听到他们的独奏，他们强制着的音调，以达其目的。美术展览馆里，马蒂斯所作的画，并没有将画家的进步表示出来。它是用几幅进攻式的作品组成的，在今日看来，已是很幼稚了。我们对于他的改形，以及解释之偏见似乎觉得不舒服，但我们应承认，他的色彩之价值，实在是无比的。马蒂斯是一个伟大的和谐者，且是今日画家中之最"音乐的"一个，那是无疑的。

弗拉芒克的作品里，有野兽主义以外的画，此外，我们可以发现些立体主义的嫌疑，而最近的几张呢，虽然表现还是一样，却成为合理的了。起码，像在马蒂斯的画前一样，我们觉得这个艺术家只要表现些他的热情，他的感动，他的情热，他的恐慌，并不关心于表现外面的形象，他不过是他个人中

心的主义的支持者而已。除此之外，人们就没有比他更是"画家"的了，这样的天赋帮助着一种技巧，使得每张画幅成为一个小小的戏剧，强烈地吸住观者。

德兰的画幅或者是最统一的了。他和别人同样是个野兽主义者，不过，即在得势的时期，他曾将他的艺术之最猛烈的趋势限制着。在这个展览里，我们可以明白，他的从前的和近来的画幅，并没有像人们所说的那种鸿沟，德兰从前的革命，在根本上比在形式上要实行得多些。在他想来艺术之精神终是客观的。今日呢，他还给与外面的景象以一等的地位，他用艺术把这景象实现起来，到达了诗意和精神的地位。依赖这个方法，他的最后作品，有一个统一性，是他的同道中人不曾有的所可惜的，德兰的得此，乃赖他的在过去的作品中求统一性之因素的，那种好的嗜好和他那可惊的、能把一切融化的智慧，而不是赖他的极强的本能的。

邓肯（Dongen）名列野兽派之中。以他的表现，他的观念之大胆，他实在是此中之一个。写人像的邓肯对于模特儿之兴趣，比对于他的想法为少。但他是，而且还留在礼节的人像的传统中，这使得他用一种表面的方式来表现一种阶级的精神，可是表现则终算是表现出来了。劳尔·杜飞（Raoul Dufy）也同在路易斯·沃克赛尔（Louis Vauxcelles）先生在展览目录里，所用以说卡莫因（Camoin）的"小野兽派"，那名称，用到他的身上，倒很相称。与他相近的有奥顿·弗里兹（Othon-Friesz）、吉恩·皮（Jean Puy）、鲁奥（Rouault）、阿尔贝·马尔凯（Albert Marquet），他们都多少是野兽派。马尔凯在这儿尤其不舒服，他是这样的谦虚的人。至于鲁奥呢，我是个印象主义者，他的大事是在将神秘主义的价值表现出来，但这个神秘主义之一般的价值，已是这样的缩小简直是一个好奇心的对象而已。

人们说野兽主义者已变聪明了。不错的，他们已

小男孩　邓肯

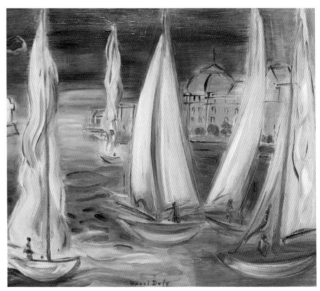

多维尔帆船赛（局部）　杜飞

将他们的根角改圆了，但，他们还能再不这样做吗？马蒂斯只画些俑女总是同样地和谐，他比勇而感觉极锐之博纳尔（Bonnard）还年老呢。弗拉芒克在他的强烈的红与黄中，放了许多普鲁士的红与蓝，无疑地，他将来

南方

会更近于乔治·米歇尔（Georges Michel）之极端的幻觉，而不近于德兰之越弄越"古典化"。其余的人，则显示出，他们从前只不过是好艺术家而已。几个人将说："这到底值得费许多口舌，发表许多原则，以达到今日这地步吗？"他们是错的。野兽派将他们所能做的都做了，或者他们所应做的也做了，他们表示着艺术中之极端自由主义，假使这要使他们破产，那也不是他们的过失。而且，让我们重说一句，要结野兽主义的账，时间还是太早呢。只有三十年之后一个极完备的大展览，可以告诉我们应给它怎样的一个确实的地位。

◆ 立体主义之创造者

美术展览馆以立体主义近世的几起者之一组作品，举行展览。前一个是专给予野兽主义的。我们已说过，它或者还没有到时候。而这次的立体主义的展览，则似乎是适当其时的。这个理由是，我们虽能考察野兽主义的精神，而其作品之艺术的好处，在我们看来，却还没有完全表现出来；而立体主义呢，因为它不过是一种理智的概念，可以不必等到将来才去决定的。

立体主义现在是属于历史的了。这可以在此次展览之开幕那天，明白看出的。几间陈列室内，满布着庄严，满布着官家的空气。批评家、教授和所谓熟悉艺术的爱好，组成一群严肃、尊敬，而且是沉思的观众，就是艺术学校之校长也出现了。他的到场，是赦免了去对于立体派的放逐的。无论如何，他是在表示这个事实，就是，立体主义即使还没有使一切的反对堡垒向他投降，在上的人们是已经在很注意它了，是表示着兴趣以上的尊敬了。

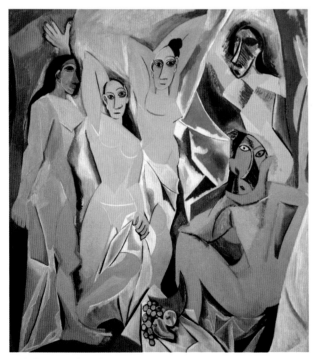

亚威农少女　毕加索

对此情形，是不必惊奇的。立体主义和纯粹的绘画绝无关系，它却只是极紧要的一个理智的现象。这是隔了长时期发生一次的，艺术在其中死去又活转来的、影响艺术的、循环危机之一，无疑是颓废的艺术。但莫里斯·雷纳尔（Maurice Raynal）先生在目录序文里所说"立体主义创出了一种精神状态；艺术若要回避它，则不到最坏之颓废里不止"的话，我们不得不以为有理。从它发现以后，要将它全盘推翻的，各种尝试除了部分的不说没有不是失败的。它是昨日艺术之终结，明日的艺术之开始。

谁发明立体主义的呢？莫里斯·雷纳尔先生是看着它产生的，却以为一点不知道。可知立体主义，不是以一个专事抽象的人的发明之形式出现，而是以一个集体的运动的形式出现的，集体运动之实现，是有自然发生之征象的。我们当能记得，野兽主义之尝试，把个人所见的表现最强烈的可能的程度。这是一定要归宿到最疯狂的无政府状态里去的；颜色之过分，形式之随便，结构之愚拙，只要艺术家的真意是如此，就算合法了。稍后起的画家，看到这样创造出来的路之不通，就决意要脱离它把在野兽派的美学中占主要地位的感觉性赶出，而使理性参加进来。有许多影响，标示着立体主义。把他们列举出来，是徒然的，而且又冒了错误的危险；因为，他们常是互相矛盾的，我们又看不出最占地位的几个。不过，我们应当记住这点：这个运动里的几个画家，是以纯粹之玄想为其动作之基础，甚至要引利曼（Riernann）和亨利·庞加莱（Henri Poincaré）以自重呢。

所以，我们不必多费时间向立体主义者要些什么，只去研究他们可惊的努力之结果好了。他们实现些什么呢？恰巧是造型艺术之纯粹的表现，我们可以叫它作它的精神的实在野兽主义者，把世界照自己的样子安排一番后，立体主义者照他们的样子创造出来。这个样子不论是新鲜的与朴素的，而定是理智的。如此，他们做到了一种新的客观性，精神的客观性，这是他们，虽把前人的经验推到极端，却能生出更为坚实的东

宇宙锋

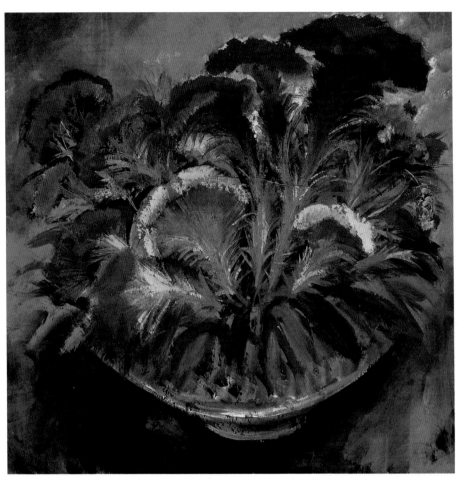

鸡冠花

西，一种数学的和集体的概念来的理由。这个概念之唯一错处，就在只限用于极少数的知识中人。

因为，立体主义在造型艺术里表现出来，人们就继续地拿它当作绘画上的事实了，严格说起来，只是在形式之世界里，实现出一个精神的革命而已。在这个革命里，因为世界之实在是在不定中了，精神就成了它自己研究的对象，用全体的公律把它普遍化了。这个形式的唯一的言语之创造，或是立体主义中最重要的东西。风格总是从它来的。我们的时代，若已经完全为这个奇异的美学所标出，我们就希望再能浸润些，在那里再加些别的有感觉的和人性的因素，使我们等得很久了的大风格的时代，得以产生。

总结起来，若是从历史上抽出来的比方不是徒然的话——那么，现在的立体主义是做了拜占庭（Byzantin）艺术所做的了。它是一种艺术的完全颓废的表现，不过，经它所做的纯洁化，它给予将来以富于可能性的因素。从它以后，我们确不能想象世界、人物、自然、物件为表现，或销魂之托词了。把它再客观地创造一番是必要的。倘若这个艺术所恢复的是太滤清了的，尤其是玄想才能使它太疯狂了的，起码，我们可以希望，人性将来可以逐渐地注入进去，它是强有力的和年青的东西的曙光呢。

观众以为"理解"立体主义是困难的，这是一个错误，要是人们稍能接受玄学与造型学之联合的话，那就没有再容易了。但要"感觉"立体主义，这是不可能的。我们说"感觉是好的感觉"，因为，这个运动对于用简单的头脑去接近它的人，那影响是退后

坐着的女人 格里斯

的，而且是厌憎的。美术展览馆之展览证明了这个。虽很明白这是怎样的一个问题，可是我们不能不给，从这种作品里出来的，那种凶猛的印象所压倒。我们这里是在文化之极端了，这里超过文明之界限和不管文明之界限，我们像是同野蛮相连接了。但，这或者更是称赞立体主义的理由，它是凶暴的，非人的时代的写照。这个时代里，极简单的感情，也给对于人们是太重了的理智，所击碎的，不过，立体主义也有凶暴性多少之不同，从事于它的画家，并不专走同一的路。有几个，显有把新秩序输入绘画中的方法，有几个呢，有一种完全自由的创作方式。前一种的纯粹性差一些，却是最可接受的。第二种，就像怪物之好看，又可怕似的。

毕加索很明显地，用他的想法之完备，统治着这全体。他的理性触着了过分的一点，使人想到他的思想的运用，中间是掺进些感觉性的。从前的画图之外，他又展列了新近的两幅，一半立体派的，一半超现实的，这简直是可怕。在玄学的绝对中，再没有比他做得更锐利、更粗硬、更野蛮了。勃拉克也是立体主义中之一大人物，在他的面前，却显得很和善很仁慈了。无论如何，他是这一群中难得的"画家"之一。他的绿色、灰色、红色之调和，是有个性的和诱人的；他的结构，有一个简单的逻辑，没有侵略性的。但此两人是属于立体主义里，求纯粹表现之方式的一派的；在这里我们可以放进去（Marconssis）、梅占琪（Metzinger）、乔治·瓦尔米尔（Georges Valmier）、赫宾（Herbien），尤其是胡安·格里斯（Juan Gris）或是这一队中最纯粹的艺术家，因为，他创造了最无人格的言语，费尔南德·莱热（Fernand Leger）在这里好像站在边沿上。或者他从没有做过完全的立体主义者，他的研究是以机械的物件之实在和美丽为基础的。至于在立体主义中找方法的艺术家呢，其中几个极有好处，他们的影响是极可企望的。罗伯特·德劳内（Robert Dulaunay）是立体主义的后起者，俄尔普斯主义之创造者，在他的可喜的画幅里，保存着印象派之快乐的色彩。勒福·康尼尔（Le Fauconnier）长久没有做立体主义者了，他从前似乎要想把野兽派的表现和立体派的文字联合起来。至于安德烈·洛特（André Lhote）呢，他要在这些原理里，得到同文艺复兴期的画家所用的纪律相近的，一个新的纪律。这就是他的艺术有学院派嫌疑的缘故了。罗杰·德·拉·弗雷斯纳耶（Roger de la Fresnaye）因大战而死，无疑地，是这一队里感觉性最细致的一个了。他以立体主义为方法，而不以为目的，所以是能把感情的人性和一种深奥而谦和的科学联合了的。

埃菲尔铁塔 德劳内

从这一群里出来的东西是不可以明说的。立体主义里有这许多东西，有好的、有坏的，相反的意志和异样的可能之果，是不可褒或贬的。立体主义是印象主义以后，艺术史中最重要的一个事实。而且印象主义不过是一个湾头，立体主义则实是危机之下的一个厉害状态，是从一个情境转到另一个情境去的过路。它虽给我们以不安，而要拒绝它是不可能的。所以，还是只讲它的建设方面的好处，新的客观性，以及注重风格之趋势，而希望从不好里，生发出好的东西来吧。

林风眠
中西绘画艺术论稿

◆ 巴黎意大利艺术展览会

一、从契马部埃到提挨波罗

各方面都说起在小皇宫举行的意大利艺术展览会，说是艺术运动中难得的机会。展览会真是伟大光辉，组织既好，陈列也美丽，处处给我们以深刻的教训。我们可以说，这展览会虽不能使我们了解意大利艺术的全部，也应当满足。因为，意大利艺术的全部，是在壁上的装饰绘画，如乔托（Giotto）、奥尔卡尼（Orcagna）、安杰利科（Angelico）、马萨乔（Masaccio）、菲利普·利皮（Philippo Lippi）、基兰达约（Ghirlandaio）、贝诺佐·戈佐利（Benozzo Gozzoli）、波提切利（Botticelli）、皮耶罗·德拉·弗朗切斯卡（Piero della Francesca）、平图里乔（Pinturicchio）、佩鲁吉诺（Perugino）、曼特尼亚（Mantagna）、拉斐尔、丁托列托（Tintoret）、委罗内塞（Veronése），一直到提挨波罗（Tiepolo）的作品，它的伟大与美丽，都完全表现在壁画上了。这些壁画都保留在意大利的教堂，王宫的壁上，我们当然不能把它们搬运到巴黎来。这些作品都是伟大艺术家纯粹的艺术品；同时，在画面上所表现的感情、风态，处处使我们感到这种伟大，是从壁画中修养出来的。

意大利艺术的作风同生命，很和谐地连贯成一体，这是它最高点的表现，只有希腊的艺术有这成就。这种表现不是一部分作品，或几个艺术家，是全部的、整体的一种结果。当然，这是在它的民族天才中，在它的自然生活的空气中，都含着这创造的质素的缘故。

展览会中，很容易看出意大利艺术继续不断地倾向于人类实际表现的态度。从契马布埃（Cimabue）起，他作品还保留着拜占庭的意趣，很像巨大的镶瓷画，画幅上面对人的表现，是生硬，缺乏感觉，及完全是一种宗教形式的意味，对人的描写，表现它精神的部分。他的学生携同锡耶纳（Sienne）画派的艺术家，他

们在艺术作品上，所描写所表现的人类，就比较活动，有生气，有人的意味，有官感的表现，实际的描写。这时代的艺术家，才真的把人类表现在他们的画面上。

意大利文艺复兴的天才，晓得常常保持着一种和谐。14世纪时拜占庭的艺术，大部分属于宗教形式，因为，基督教同东方思想压希腊艺术，使它衰落。这时代的艺术，只保持着一个外表的形式。但是，它表面的、形式的性质，它的长处，倒很适宜于装饰的壁画。不过，由神灵的、宗教的表现，转到肉体的、物质的表现上面来了。意大利艺术家经过两世纪的努力，同继续不断的经验，后来才发现那伟大的、惊异的、神秘的，如提香（Titien）、拉斐尔、米开朗基罗、列奥纳多·达·芬奇诸人的创作。

后来不久，意大利艺术的形式和生命，渐渐分化，米开朗基罗一派艺术的作风，渐渐又倾向到形式方面，后来成了学院派的先驱；卡拉瓦乔（Caravage）一派艺术的作风，同前一派相反，倾向于极端人事的写实主义。这两种倾向，各有其伟大光荣的时代，但是，无论如何，总没有把两种倾向调和成一体的，在艺术上表现得如此伟大。

当然，展览会中如提香的《乌尔比诺的维纳斯》（Venus de Urbin）、米开朗基罗的《圣家族》（Sainte famille）、拉斐尔的《巴达萨尔·卡斯蒂利昂伯爵》（Le Balthasar），是特出的杰作，是时代上艺术创造的成功。其实，他们的先行者那骚动的情感，进步过程中激发的现象，也充满着动荡的状态。

意大利艺术的原始，虽不能很确定，大约依据年代和进步的阶段，还可以了解它当时的情况。我们曾经说过，契马布埃以后的佐托，把人类在艺术上，引到有感情的、有表现的这方面来了。锡耶纳画派的艺术家杜乔（Ducecio）、萨塞特（Sassetta），又加上了人类的温柔和热情。这样，意大利的艺术，依据一条唯一的道路，发掘人类在艺术上的表现，由精神的进

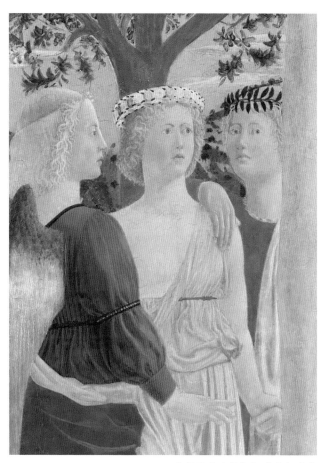

基督施洗（局部）弗朗切斯卡　　　　　　　　乌尔比诺的维纳斯（局部）提香

而为肉体的，而且渐渐接近于生活的、官能的、实际的表现，这样，渐渐完成艺术上伟大的变化，伟大的革命。

佛罗伦萨的文艺复兴，对于人类全体，有很重要，很丰富的贡献。他们的艺术倾向于高雅、美丽的风度。代表画家如安杰利科的作品，充满着新鲜的空气。展览会中如鲁夫尔的《圣母加冠图》，同圣马罗博物院（Saint-Maroe Musée）的《葬于墓中》，含着安静的、纯洁的、感情的表现，没有什么悲哀。这高贵的描写，给人世间以无上的安慰。俾臧兴的艺术，在它的精神或形式，只表现着教训的意义，而安哲利科的作品，给人类以和平、美善同希望的感情。

风景，很早就给意大利的艺术采用了，不过不是主要的地位。透视学的发明，使西方艺术全部生命上，发生很明显的改变。如保罗·乌切洛的《战争图》，使我们现在了解，他在空间同动作的构图上，主要的问题上，得到很完美的解决。

绿荫

　　马索利诺（Masolino）同马萨乔的作品，描写人类的悲剧，有深切的表现。
代表的作品，如在波拉伊奥罗（Pollaiolo）的《塔彼与天使》，扩大了人类的幻
想；基兰达约的作品，充满了强烈的音调化，所表现的不是普通的人，而是有
个性的伟大的人类。他不特是壁画家，而且是肖像画大家。展览会中萨塞特的
作品，肖像画，是从美国运来的，难得看见的作品。这幅肖像同鲁夫尔所藏的
《老人像》，同样表现着深刻的情感和生命的光辉。

其他差不多同一时代的伟大的艺术家，如皮萨内洛（Pisanello）美丽的肖像画，加佐利含有东方的意味，利皮构图的美丽，卡西摩·达拉（Casimo Tara）之雄壮勇敢，科萨（Cossa）、弗朗切斯卡诸人的作品，都是高贵伟大的艺术。

意大利艺术到基兰达约以后，初期告一结束。油的颜料的使用，从夫朗德斯传入；北欧艺术家的美的元素，同时也渐渐采用在艺术中。这种采用，意大利艺术进步的程序中，没有什么妨害；同时，这时代的绘画，完全脱离了中古时代的精神，而进于依恋人生的意向。形式方面，也注意到表现的原则。

但是，艺术进程中，形式与生命，有时也会失去它和谐的平衡。波提切利的《维纳斯的诞生》，是一个很明显的例子，表现得过于精微、软弱以及过于文学，不充分注意生命和形体美的和谐。但是，他的成功，也就在他那诗的意味、微妙的感情和完美的描写。佐凡尼培利尼的《地狱的寓意》（*Alegorie du Purgatoire*）同《耶稣在大保山显圣》（*La Trans figuration*），两幅作品中，表现很真实的幻想风景同充满神秘的感情。Antonello de Messine 的肖像画，西诺雷利（Signorelli）同韦罗基奥（Verrocchio）的耶稣像，博尔特拉菲奥（Beltraffio）同索拉里（Solario）的肖像画，洛伦佐·迪·克雷蒂（Soreuzo di Credi）的美神，同其他的杰作，处处感到启发后来意大利伟大作家发挥光大的象征。如曼坦那的构图，神妙的智慧，受古代天才深刻的影响，达到创造的伟大与和谐。

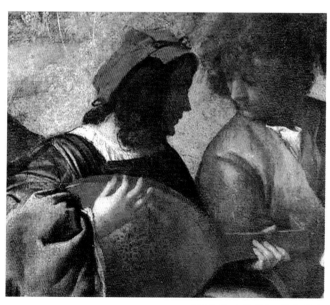

田园合奏（局部） 乔尔乔内

维纳斯的诞生（局部） 波提切利

伎乐

展览会中意大利最好的杰作，集中在一处。如丁托列托的《羞善与老人》（*Suzanne et le vieillards*），提香的肖像画，乔尔乔内（Giorgione）的《田园合奏》（*Flore le Concert Champetre*）、文西的《隐修院》（*Ermitage*）；佛罗伦萨的画家，如柯雷乔（Corrège）的《睡美神安提俄珀》（*Antiope*）、米开朗基罗的《圣家族》及《奴隶》、拉斐尔的肖像画《椅中圣

母》、《圣母的婚礼》，其他的作品。在这些作品中，有至高无上的表现，单纯、雅洁、全体的和谐、丰富的动作，充满着的个性，肉体的颤动，音韵的谐和，把灵感同质体联合的、整体的表现。在这里，有真实的生命，灵肉的合一，艺术达到至高无上的境界。

盛极而衰的原则是不能避免的，所以，意大

圣母的婚礼（局部） 拉斐尔

年轻的酒神 卡拉瓦乔

利的艺术也不能永远保持着最高的境界。经过这些伟大的、特出的天才以后，就开始发生渐次衰颓的景象，不过当时并不显著而已。虽然经过两世纪的时间，有时也有伟大灿烂的作家，如委罗内塞在16世纪中，应用他的智慧和热烈的情感，在艺术上表现伟大的成功，但是，如萨托（Sarto）、布伦奇诺（Bronzino）、巴末桑（Parmesan）、索杜玛（Sadoma）诸人，不特感情的表现次一等，就是人生的表现也渐渐远离。当时艺术家的作品，与其说他们有真实的创造，毋宁说他们更巧妙罢了。

这次展览中卡拉瓦乔（Caravaggio）的作品引起多数人的注意。《圣彼得受难》《达马斯途中》（*Du Chemin de Darnas*），在艺术上突然产生一种新的力量，他有很久的时期不为人所注意，其实他是超越时代的一个最伟大的画家。他不追随意大利艺术传统的形式，不像当时一般艺术家那种温柔、高雅，描写的态度，他是写实的态度，取材于平庸、普通的事物，很真实地，把人类深刻的悲剧，表现出来。所以，在他的作品中，充满着强烈的个性同天才。可是，有时也描写快乐的对象，如会中的《年轻的酒神》（*Bacchus adolescente*），很可以代表他。卡拉瓦乔的创作，后来影响到西班牙的艺术，后来，再从西班牙的艺术影响到现代大艺术家马奈。

圭多·雷尼（Guido reni）、阿尔巴内（Albane）、多美尼基诺（Dominquin）诸人的作品，温柔、美丽、诗意的表情，变成各种的程式化。这程式反复相传，重叠再现，当然会变成很可厌倦的东西。卡拉瓦乔在这个时代，更感到他的自然主义的伟大。他对意大利后期的艺术，可以说没有什么影响，反而在西班牙、法兰西，觉到他的巨大的影响。

18世纪的意大利还有一个伟大的艺术家，他是一个新的委罗内塞，他的作品有新鲜的空气，光明的色彩，他叫提埃波罗。当然，他的伟大的东西是他所创

造的壁画。出品中如《狂欢节场景》，那流利的线条，光华的色调，也是伟大的杰作之一。意大利伟大艺术进程的结束中，我们不要忘记两个大风景画家：卡纳莱托（Canaletto）和瓜尔迪（Guardi）。他们的作品，描写乡村同都市的风景。对自然之诗意的实现，作风中表现和谐的情调。但是，他们虽然是意大利的画家，对法国的风景画，他们得到很深刻的影响。

会中还有小部分的雕刻品，如弗罗基奥（Verrocchio）的《女人与花》《达维特》、多纳泰罗（Donatello）的《圣约翰》；还有一部素描版画。意大利的雕刻同它的绘画一样，有同样的伟大。但是，在巴黎所集中展览的，比较下，觉得平庸。当然，我们不能把佛罗伦萨、罗马，各地伟大的创作转运了来，这个展览会已经很够我们惊异了。收集的出品，有在美国或俄国，或是在教堂的暗角里从来没有动过的作品。总之，意大利艺术是生活享乐的表现，艺术家把生命中一切动作、欢乐运用他的理想，使之和谐。在这里，没有恶和痛苦，只有一种和谐与美丽。他们的理想，超越了一切的形体，使整体的、诗意的实现，没有黑暗。意大利的艺术永远是高贵的。这虽是它的短处，也是最成功的地方。意大利的艺术，是使人类寻求和谐与高贵的理想之实现的艺术。

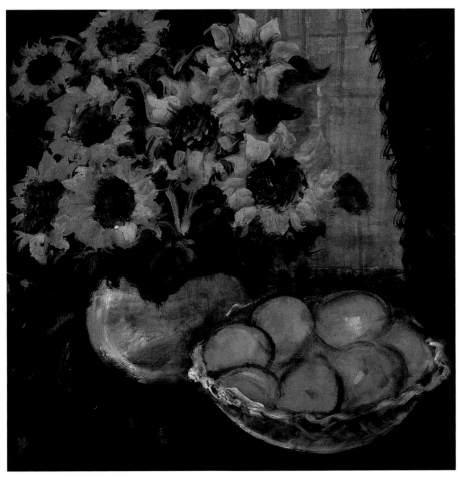

向日葵

二、19世纪与20世纪的意大利艺术

同一时间，在巴黎国立网球场现代美术馆（Jeu de Paume）举行意大利19及20两世纪的艺术展览会。意大利19世纪的艺术没有多大的贡献。当时各方面都很衰落，只产生限于地方色彩的作品，不再保留着人文主义活动的精神，就是传统的形式也仅保留在一个可怜的，平庸的程式中。能够引起我们注意的地方，是作家不断地，一面寻求过去的伟大，一面解除形式上自身的束缚。这样的态度，在艺术有一部分的成功。

第一个陈列室有卡诺瓦（Canova）的雕刻，阿皮亚尼（Appiani）的油画。这些作品受了法国新古典主义美的观念，例如拿破仑时代大卫（David）的作品，很明显的影响。卡诺瓦是个脆弱的雕刻家，可是，他的雕像还能有个性的表现；阿比亚尼的拿破仑肖像，色彩很丰富，线条很生动，很像法国大肖像画家格罗斯的作品。弗朗西斯科·海耶兹（Francisco Hayez）的作品，较有个性的表现。他是意大利的安格尔，虽在功夫方面没有那样深刻，诗意同灵感，却表现得很完美，代表的作品如《曼佐尼的肖像》。其余的作家如安格尔的学生阿曼里（Amanry）、杜瓦尔（Duval）、莫特兹（Mottez），他们的作品较少民族的特性。

可以说，全19世纪的意大利艺术倾向于自然主义的描写。可是，当时的艺术家忽略了绘画上主要的新价值——雕刻性，同体量的意义。这，失却了绘画的意义，而替代上比较文学的、诗意的、理想的表现，代表作家如莫雷利（Morelli）、克累毛阿（Crémoua）。

个性可以改变普遍的错误。几个像塞冈蒂尼（Segantini），找到了新的基础，像印象派的理想似的，要把诗意同实在的自然连贯到艺术上。他的作品如《两个老妇》，很能表达他的理想。安东尼奥·丰塔内西（Antonio Fontanesi）是一个风景画家，有科罗的风

罗索雕塑作品

味。孙约累尼的风景画，比较像西姆（Ziem）的热情的表现。19世纪后半期，如波尔提尼（Boldini）的作品有意大利人的特性，他生活在巴黎，有现代作风的意味；乔瓦尼（Giovanni）、法托利（Fattoli）的作品，有平淡的色彩，流利的线条，很像得加斯的作风。

这时代的雕刻家，梅德尔多·罗索（Medardo Rosso），是印象派雕刻的创始者，对于罗丹、埃克勒·罗莎（Ercole Rosa），都很有影响。他的长处是忘却雕刻中的成法，而替代以浪漫的、诗情的、忧郁的表现。

20世纪的初期，意大利各方面都较好些，有真实统一的国家思想的观念。艺术，经过一个折中主义的时代以后，艺术家才走进广大的道路。这复兴运动中第一个画家，如斯帕迪尼（Spadini），他保留意大利古代固有的神秘，同时受法国诸大艺术的领导，使他的作品重返到意大利复兴的途径。其他如莫迪里阿尼（Modigliani），是巴黎派的画家。

意大利现在还活着的艺术家的作品，陈列在第一楼。虽很有意大利的特性，却在作品中缺乏生命的表现；就是间或有这倾向，也不过是法国画家的反响而已。最主要的，意大利缺乏一个集中活动的地点。俾能把各方面的思想的活动，渐渐接近、联合起来。米兰是意大利艺术运动热烈的地方，有相当的经济来维持，将来或者会为意大利艺术发挥光大的中心点。可是，现在世界艺术运动，就是属于国家主义思想的艺术，它的出发点，还在巴黎。这是因为法国艺术保留着一种伟大的思想，把实际同形式连成一体，作为艺术的基础的缘故。

现代年纪较大的艺术家中还有自然主义的作家，索菲奇（Soffici）是一个很好的例子。卡索拉蒂（Casorati）的作品，注意大体方面的描写；卡雷纳（Carena）、萨利挨提（Salietti）的作品，有光辉的色彩、民族性的特征；卡雷纳是北意大利新运动中可推崇的艺术家，他的作品如《晴朗》有巧妙的音节和热烈的色彩，可惜，有点学院派的味道。

青年艺术家有很有趣的，如在巴黎很有名的肉感印象派画家皮西斯（Pisis），有意大利官感的特性；托齐（Tozzi）有雕刻的意味；点彩主义的画家塞维里尼（Severini），内心主义画家空彼格利（Compigli），都有很好的成就；其余如加洛（Garlo）、卡拉（Carra）、希尔·弗尼（Schill Funi）诸人，风景画家如托斯（Tosi）、塞卡里尼（Cecharrini）、皮兰德罗（Pirandello），都有出品。

雕刻方面，有佛罗伦萨派的马莱尼（Maraini）的高洁的风度，安德烈奥蒂（Andreotti）、贝尔蒂（Berti）及马提尼（Matini）的《日光下的女人》生动的体态，马里内（Marine）的充满诗情的作品。

◆ 现代之艺术

要将近代欧洲之艺术之全体，来判断一番，是极少有机会的。这要有像布鲁塞尔样的表现，才可以使我们得到一个大概。在这里，虽有些详情不很明显，但它给予我们以领导之价值，则是无可疑的。

13个欧洲国度将他们最好的绘画和雕刻，陈列于现代艺术之展览室内，我们想来，这中间定有歧义的。但实际并不如此。到处以一种样子来画，而这个样子又是巴黎的样子。只有比国似乎有例外。但这与其说是自主的，毋宁说是法国派之地方性的表现。它自然有些它自有的精神，但它的表示方式，则是出于法国之造型文法的。

无题

我们并不能说，这个情形是可称许的。除出这个集合里，有一个使人讨厌之千篇一律之外，美术欣赏者，看到了几个好的原则，堕落到卑贱的地位，也常常起了愤恨。若它要想有人格之表现，则它又失望复失望了。这是因为要学法国艺术的教训，是应到它的源头来取的。外国人中之熟悉法国和成为巴黎派的，实在得了无可争议的好处，而那些并没有出其国门一步的人，间接地只是知道法国艺术的，却不能将真正的价值发现出来，而反将它的精神用到最坏的地步。大概他们都将要在国家精神之实在里，要求独立的意志和几个过分的原则混起来；结果呢，只是一个杂种，没有名字可说的。

这是说，只有法国有艺术家的性情，在别处，就不能写幅好画吗？那自然不是，这不过是说，别处没有好的艺术空气。为此之故，一个作品——全部作品，即有很多的天赋，也不能产生的。所以，在这个展览里，我虽可以到处看到了成功的作品，而13国之会合所给的价值之和，则远不如一个好的巴黎沙龙。比利时将她的艺术出品选得很好，如此，免了四月以前在巴黎举行的展览里的那可叹的印象了。老年的詹姆斯·恩索尔（James Ensor）在这里占了个重要的地位，他的静物，有纯洁与快乐的色彩。恩索尔在他的国度里的绘画中，终是占有重要的位置的，因为他虽深深地参加于其本生的心灵里，而他将人类之

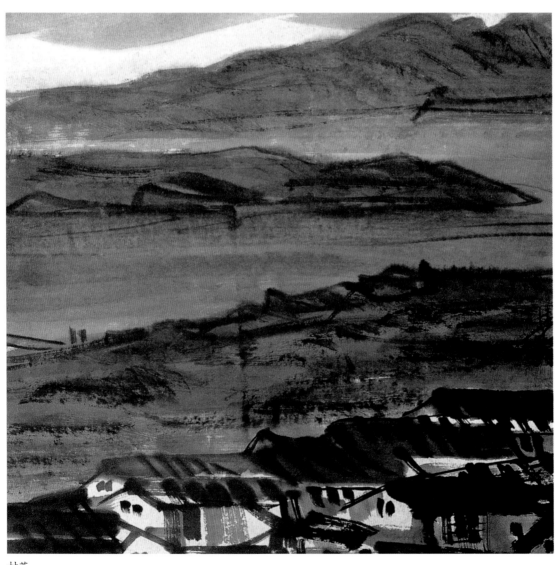

村落

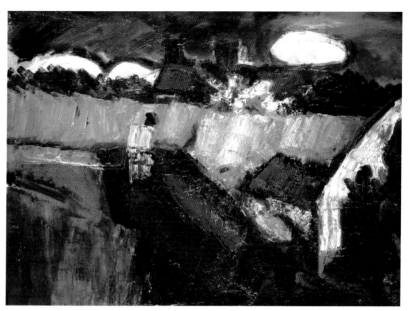

现场工作 佩尔梅克

焦急、感情都反映出来了。斯特拉文斯基（Strawinsky）在别处说过，他的艺术是有护照的。自然，他现在还没有完全出了国境，但到将来，他会超出的。雅各布·斯密兹（Jacob Smits）的作品，在这里所给的印象，并不比在国立网球场现代美术馆所引起的为好些。他的过分修改的风景画，他的缺少柔软，他的重重的空气之追求，都使他成为一个有价值的艺术家，那是自无疑的。但给没有方法，和一个充满了黑暗的精神所卖了。Laermans De Saedeler以各方面说来，都是现存画家中之前辈，他们要将大师们的风格和情绪，重行恢复，但前者之故事画，后者之风景画是极少达到自由表现的生命和风格之深切联合的，而这则是一个作品到完全成功之所必需的。里克·沃特斯（Rik Wouters）他是战前死的，似乎是一个胆小的野兽主义者，但极有天才，在这里很好的代表着；讲好了他，我们应讲康斯坦特·佩尔梅克（Constant Permeke）的极强的人格所支配着的现存的人了。这个强烈而深沉的风景画家，是一个真正的画家，有他自有的世界，特别的文字，他要把夫拉曼的心灵，很真实地表现出来，而有不从过去，而在现代生活里去求的那种得意的主张。他尤其出色的，是一个写海写乡村的画家，大幅画是不适宜于他的。他的同志史密特（Smet）、沃斯廷（Woestyne）的真实性，较他差些。他们同样地努力，但在风格一方面，前者之无定的印象主义和后者之隐藏着的学院主义，虽有明显的长处和无疑的诚实，不过是偶然而得一个可传之作品，在这几个领袖艺术之周围活动者Servoes —— 幻想之圆家 —— Brusselmans、Tytgat，极有灵巧，发明，见于幻想的画幅里，opsomer —— 熟练的画家 —— Paulus、Saverys，还有别的。他们证明了在比利时有个很活动的艺术空气，所差者，是高贵精神生活，可以产生普遍的，有价值的作品。

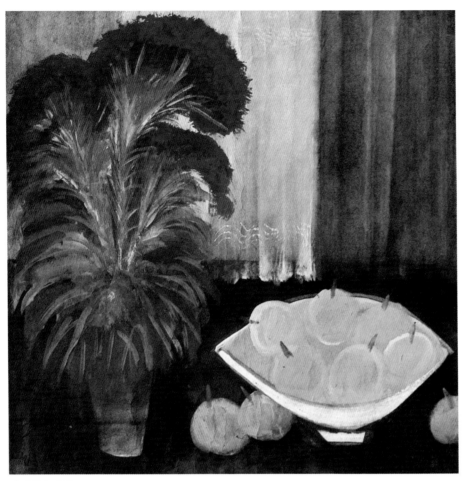

鸡冠花与苹果

　　官方经办的法国之展览，将法国绘画方面的各种相反的运动中的表现，代表出来。我们不要埋怨它，因为，有了它，活的艺术是最好的，又得一番证明了。但法国艺术家沙龙之趋势，则有甚好之画家代表着，譬如Lucien Simon、Charreton、Charlor ── 可惜它的画家的长处，只得了一个冰冷的表示 ── 为Aman Jeam所代表着，他的微弱的印象主义，是对这个派别所得的独立。再远一些，有这几个画家的结集，如Friesz、Marquet、Labasque、Mauriee、Denis、Valadon、Asselin这几个艺术家，说不定是为外国人所欣赏的，他们的长处是这样法国式的。Viullard和菩那的艺术，比利时不很知道它的大价值，不将他代表得更好些，新派别包有Brianehon、Legneult、Oudot、Planson的，没有机会可以更生动地表现出来，这都是很可惜的。

　　不过主要的一间陈列室是很好的。他有马蒂斯、德兰、弗拉明克、毕加索、博纳尔、凡·高、塞贡扎克（Segonzac）、夏加尔、丢勒、郁特里罗的可欣羡的画，单举这些名字，已够一派之光荣了。这里使人惊异的是，才能之不同和他们所显示的成熟。每一个画家有他的领域，有领域之全部分。但

同一的焦急，将他们联合起来，研究之方向到处是一样的。有多少画家就有多少特别的感情，在这里表示着，但有同一活的思想线索，连贯着。还有，这或者不是这样天才产生伟大的感觉，而是这样光亮颤动之精神性的好处，雕塑也是同等可以注意，但表现得更为严肃。马耶（Maillot）和吉蒙（Gimond）的裸体，我们还可以在法国室里见到些，这个法国室里也有很好的绘画——德斯皮奥（Despiau）和吉蒙的半身像，或者还要比绘画把法国的真理表现得多些，节制的、集中的风格；但他们也不把生命，也不把精神之锐利，表现得差些。

其余的浏览，就得不到大刺激了。意大利可以实现个更好的展览，尤其是把她今日所有的大雕塑家举出来，但除了波拉齐（Polazzi）、费罗尼（Fillonni）有感觉，有天才的以外，到处只有几个向最不勇敢的方向努力的，平淡无奇的表现。我们在目下国立网球场现代美术馆的展览里可见的精神，这里是不存在的。这是因为，住在巴黎之意大利艺术家，没有被请来参加吗？总之，这些绘画没有真精神运用着，没有任何研究，技术又是不值什么的，将使我们很难预言现在的，意大利的艺术了，倘使我们不在以前的表现里，知道它是能把极好的作品聚集拢来的。

在英国有一个极活动的艺术生活。这，在这个国度所组织的丰富的展览，就可证实的。有三个大房间留给它用，在那里，我们可以逢着许多的惊异，因为，英国的精神是为折中主义所激发的。有几个艺术家，还要表同情于一种拉斐尔前派有几个写一种上等社会的画像，而其最诚实的，则试作杂题的画，露了一角绿色的风景，色彩四围之布置，倒也颇有好处。而最使人称奇的，则是英国画之前进队之活动，法国已发明了10年、20年了，而英国还只发现立体主义，超现实主义，不顾一切地去投入其中。若以为它不知利用，那是错的。正相反，这些艺术家很明白这事的机构。他们这样做，犹如迪迪埃（Didier）写小草一样灵便。其实呢，我们很希望他们简单一些，平和一些，那么，真的绘画也可得些好处了；但无论如何，有一事是很可惊奇的，就是，这个有名的前进队的学院主义，在法国是给人所忌惮的，在伦敦的表现，倒要比在巴黎的为多。

从前产画的荷兰，今日则异常可怜。不单是没有性情，即其平淡之作品，没有艺术家的造型价值和生命，也不能生出一个兴味的总和。瑞士的画家有更多的长处，很大的舒服，有思想，有一种焦急；其中有几个在这里陈列了些有价值的作品，或是富有生气的图稿，或是生动的绘画。奥地利真是滥用颜色，它所展览的画幅，显露着突兀的结构，这要是不能省的，倒也不能批评它了。还有，在这个展览里，画家之不能支配观者，而把他们打击、打昏的，也大有其人，这也是应当提出的。

波兰没有一些特出的东西，而Lellonie倒有一个很好的艺术家利班（Liepin），一个猛烈却平衡的风景画家，和比利时人或是夫拉曼的法国人，很有亲密的关系的。匈牙利陈列了些如通俗画般的作品，虽有风韵，却缺乏甚深的价值。丹麦、捷克、瑞典倒有，尤其有艺术家的性情，极有天赋，有一个别处所稀有的火焰，冲动着。所可惜的，他们是很明显地附属于巴黎派的，不能构成一个特别的"环境"而已。

这几个不同国度的雕塑倒是较好的，但终没有达到真正的好处。文学、思想，太多了，这许多东西妨害造型艺术的表现。不过，无论在哪一国，雕塑事业，终比绘画为高贵，可以把这个给一般人所斥责的意念，主张起来。

我们应得再说一声，这里极有趣的艺术家，或者以其画法，以其风韵，为作品之精神。不过，他们声音之性质，同他们的同业者太相同了，不能使我们分辨出来。在法国和比国之外，真实的人格是没有的。但我们可以希望，将来有几个会占有更适切的一个地位，以为法国绘画在欧洲之影响的一个好例子。

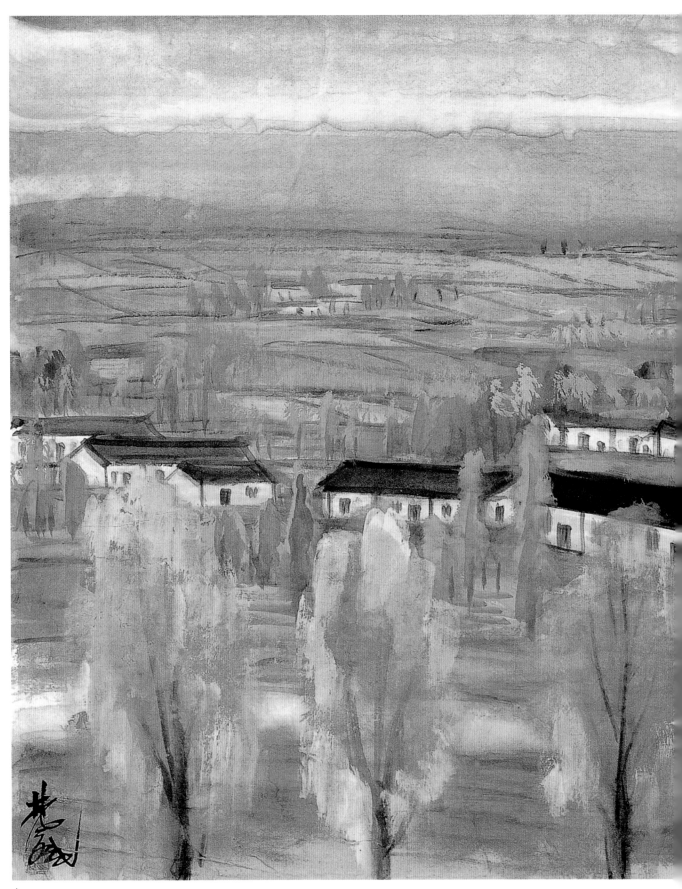

春

◆ 伦敦中国艺展

英国皇家学院现在所办的"中国艺术伟大"的展览会，是中国艺术在欧洲从来没有过这么重要的表示；只有1929年柏林的中国艺术展览会中，有的出品，其精选之处，还可比较得来，这次中国政府对艺展的赞助，有更多量精选的作品，那是从来没有过的。这种赞助使柏林顿府（Burlington House）参观的人，有不能磨灭的印象。这不特是很少欧人看见过的故宫大部分独一无二的出品，在展览会中，而且可以看见1923年新郑出土，及1933年寿县出土，两处重要的发现。在这许多宝藏中，加以欧、美、远东，各公私主要的收藏家借给的许多重要的东西（铜器、雕刻、绘画、水墨画、玉器、陶器及各种艺术品），由此可想见这展览会，中国艺术重要的表现。

由年代之前后，及物品的种类，陈列得很有次序。古代商周的铜器，汉魏著名的雕刻，宋代那无比的绘画，以及近代的瓷器、漆器。欧美人最先只晓得中国近代的东西，所以对中国艺术的认识和鉴定，不是历史的程序，由古而今，他们是由今而古的。西方鉴赏家，最初的趣味在中国的瓷器、漆器，以及有中国特色的，18世纪古典的绘画；后来，才渐渐地对1世纪时那巨大的艺术品（如墓碑之雕刻、建筑诸类），发生兴趣；最近，对纪元前2世纪的铜器，开始认识它的伟大。大家都感觉到，这种铜器很像中央亚细亚大月氏人（Scythes），美洲哥伦布未到以前的艺术（红种人的艺术）。这类的东西，都集中陈列在第一室。它的特别的形式，中国图案装饰的特性，大家不断地赞赏它这完美的表现。如尤摩弗帕勒斯（Eumorfopoulos）收藏中的马头、东京Nezda收藏中的铜瓶、伦敦的大卫·威尔（David Weill）、布鲁塞尔的A Stoclet及Stoc Rholue、瑞典王子诸人收藏中的出品，都是可赞美的、杰出的作品。

汉魏时代的雕刻（纪元前220年至纪元557年），和古代的铜器，作风上有相当的区别。虽那巨大的雕刻，如守墓的怪兽（狮子Chimères），还可以寻出和古代铜器作风相近的地方，如罗振玉（Loo，C.T.）所收藏的怪兽（长一公尺六十寸），是一个证明。可是，欧洲收藏家，大家都晓得那奇特的马的雕像，和最古代的铜器，完全是异样的、不同的作风。这种作风，我们可以说，它是比较倾向于写实的。但是，应当明白，东方的写实主义和欧洲写实主义差得很远。这种倾向的作品，如罗振玉的在纽约大理石巨大的佛像，很可以代表。这石像大约系纪元后585年的作品，同时可以证明这石像系中国艺术受希腊艺术间接影响后之新时代的作品。因为，中国的艺术受北印度古代艺术的影响，北印度古代艺术又受希腊影响。这是艺术史上很重要的一页。亚历山大（Alexander）把希腊的思想和人体美，传播到亚洲来，我们可以说，东方的艺术，假如没有希腊艺术传入的影响，对人的描写，是不会产

林风眠 中西绘画艺术论稿

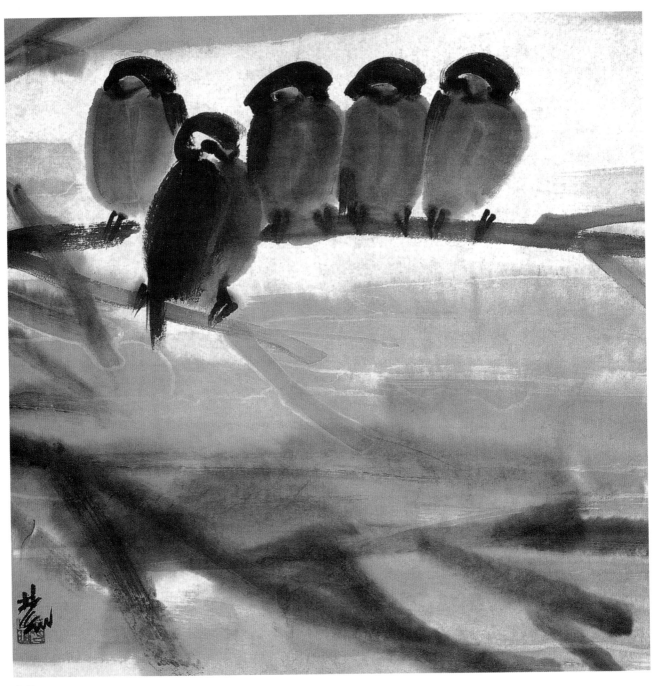

冬日

生的。由中建陀罗（Gandhara）到中国、日本的佛像的雕刻，其中所含希腊意味的作风，也时常有极大的变化；到后来，简直认不出来了。有的雕刻，含罗马艺术的成分反而多，而纪元前4世纪希腊雕刻的意味反而少。

唐代（618年至906年）是中国史家认为绘画艺术最好的一个时代。可惜，这时代的作品存留很少。其实，中国古典时代的绘画，跟着唐代来的宋代才最伟大。这个时代在历史上很重要。当时为东方绘画各方面的中心点，如日本的绘画，就受到很大的影响。莫昂特（Morant）所著《中国艺术》，书中有一段关于这时代作风的特别描写："这时代绘画的构图，注重于情感的表现，图案装饰的

百雁图（局部）马贲

初秋（局部）钱选

鸡

意味较少。它的方法，选择对象中主要的精彩，把没有用的东西全部地抛弃，它不受它们的羁绊。绘画中所选择的题材，都是偶然的事物，一般的观念。但是，它能从这事物观念中，表现出它伟大的情感来。这时代的绘画，和同时代的诗文，有同样的倾向。用过分的情感，表现忧郁悲伤的状态。宋代的艺术家，把所得到的都表现在作品上，给我们一个深刻的同感。"我们不要忽略，中国的绘画是比较接近诗和音乐的表现，这点，同欧洲绘画比较接近建筑或雕刻，有一个很大的区别。马贲的《百雁图》，夏珪的《长江万里图》，系一个很长的手卷，要一面卷一面很文学地读，要想到音乐的意味，空白的地方，同音乐上的休止是相通的。中国的绘画可以说是线画的音乐。

展览会场，有几幅很可以代表宋代的作品。中国绘画中的山水画，总包含着诗意的表现，如《独钓寒江雪》；东京收藏中的无名氏所作的《山景》微妙伟大的杰作；夏珪的风景画：《青山雁远》《雾村归舟》《黄昏渔笛》《烟雨孤舟》；无名字的墨画《江岸之塔》，以及钱选的《初秋》，描写一个初秋池塘上面的景象，画着各种草虫，如蝴蝶、蜻蜓、甲虫、青蛙及各种水藻。中国人视书法同绘画一样高深，书法上所表现的情调，完全同绘画一样。中国的艺术充满着诗意的调和。

参观的群众对最后一室充满着热情的兴趣，因为，在这陈列室中，得到欧洲的赏鉴家两世纪中所喜欢寻求的瓷器、漆器、玉器、一切的出品。玻璃橱中充满着这种美丽的物品，可赞赏的青瓷瓶、杯、碗、杯、盆、瓷砚、水盂、灯、一切瓷制的各种形式。17、18世纪中国的艺术在图案装饰上有很多的贡献，但是，总缺少像古代铜器雕刻、宋代绘画，那种伟大作风的表现。这精美巧妙的艺术品，是艺术在时代上衰落的一种现象。同时，使人想到像法国洛可可（Roccoo）的风味。中国的艺术，和其他伟大的艺术，历史上的过程是一样的，有初期，古典的成熟

林风眠
中西绘画艺术论稿

期，后来经过一个过分造作的时代，而渐次地到固定不大活动的时代，这是历史上必有的过程。

中国艺术有三千年长期的历史，有时在形式上受到各方面的影响，但在本质的表现上，总保存着中国民族固有的精神。展览会中，把中国艺术整个地观察起来，和欧洲的艺术有很明显的立于相反的区别：欧洲的艺术，从希腊的雕刻起，经过古代、中古时代以及近代，以人事的描写为艺术上主要的中心；中国艺术，对人事只当作是自然界的一部分，和其他事物一样，从来没有把人高出于自然一切事物的观念之存在。所以，中国的艺术家，喜欢片刻的、美妙的、变化的情调，把他的热情，走向西方艺术所走的另外一条相反的大道中。

雏鹭

◆ 诺曼底船上的装饰艺术

现在，没有一个不知道最快、最大、最华丽的轮船诺曼底（Normandie）号的任务不只在把乘客从挨佛尔装到纽约去，它的使命还要比这个普遍。人们造它是要把它作为一种法国的艺术和工艺之使臣的，要它证明了它的超越性。无疑，人们已经把所要达到的目的达到了，但人们敢说，它的成功不可以再完备些吗？若只要使人惊奇，那是确实做到了。但或者还可以做到同样动人，而又是出于一种高级的精神的吧？

我们在此地，并不怀疑工程家们的工作。我们自然可以说，他们还是顾到轮船的传统的形式，实在还可以再大胆些。不过，我们之能得最强烈的艺术情绪，纯是仗他们的。船的曼长线条，各部分之平衡，我们若一想他的重量，就会极有力地引诱我们，使我们称奇。技巧问题，使他们得到这个形式的美丽，这是无疑的。但，他们能完成这个，在他们的技巧规则之外的，要达此目的。

人们不断地在讲一种分明的、理智的、他们曾用过极稀有的艺术的趣味和理解。轮船的风格，这是几个建筑家和装饰家所主张的，人们颇疑于其大胆的。说他们的作品之精神是如此，似乎是在说，这是不适宜于城市，而在船上，则为珍品。但其实并不如此。"轮船的风格"，是有"要不得"的含义的，而为人所欢迎的轮船上装饰艺术，是在国际宫殿间所炫耀的艺术。诺曼底号并不出此例。一切设想，无非要使旅行的人，不管其客厅内，或卧室内，忘却其在海上；因为，船身同它的附属品之比例是这样的，如果要到甲板上去，须是实有这个决心，所以，人们在经大西洋时，可以想象其并没离开实地过的。

可以，这或者是大众所喜的，因此，这观念是可以拥护的。

航海史　杜巴斯

所应研究的是，在诺曼底号上如何应用的呢？自然，没有地方是无端地省钱的，所用的是最富丽的质料，有经验的艺术家和技术家也叫来了。世上没有一个宫殿，要比它富丽，要比它更能表现故意的富丽了。这是1925的展览会所证实的，倾家荡产般的，装饰的奢华之胜利。这些是无疑地合法的，因为，或者人们只可以把炫目的、习用的东西给予大众，所以不必批评装饰之精神，但实现是无可非议的吗？从前，造一所别殿——诺曼底号可以当得凡尔赛宫——是一个人主持一切的，挑选艺术家，给他们以指导，顾到全部的协调。而于诺曼底号，没有一个人领导，而是聚合了许多装饰它的艺术家之努力的。从一客厅到另一客厅，一卧舱到另一卧舱，精神是不同的；全体好似法国装饰艺术之漂亮的样本，而其性质之复杂，则是使人感到不适的。交给一个人去办这轮船，难道竟是不可能的吗？还是找不到有学理，以及能使艺术家们屈于此学理的那个人呢？在这里，以这一层给予这个建筑师，那一层交予那个建筑师，他们又引用了

漆屏 杜南

些不同的观念，而只顾注意到他们自身的画家、雕塑家、技术家，如此，大体的平衡就给破坏了。这是极狭义的个人主义之胜利，这个人主义于艺术家有损，因为，他们中之一，若要努力把自己提高起来，就不能帮大体的忙了。诺曼底号的内部组织，出于工程师之手的，十分地好。几个主要客厅的比例之美，出入处处灵巧，大路梯是庄严的、宽大的，又是合用的，实现了一个纪念物之全体。但且看其装饰，大客厅、舞台、冬日之园，是博文·德·伯金（Bouwens de Boijen）和专业的建筑师所设计的。极端的奢华，金之光，银之光，大镜子之光。这里，人们引用装饰中一个新的技巧，就是绘画雕刻过的镜子。大客厅之顶，是满布着他们的绝对无可议的实施。这些镜子是照让·杜巴斯（Jean Dupas）先生带有学院性之幻想画而做的。著作者，想要有种风格，但他所用的滥了的主题之总和，却似并没有组成的一个。风格故事的诚实，1925年装饰风格的弱点，在这里极多。红漆大门是让·杜南（Jean Dunand）先生所做，其画样亦杜巴斯先生所设计的，他的装饰的精神，明是和镜子一样的。据说杜巴斯先生的目的，是在丰富与华丽。倘若他没有别的奢望，则应庆贺他的。他是达到他的目的而有余了。

大客厅旁之吸烟室内，杜南先生涂金的漆统治着。他的大幅画虽不新奇，是极有趣的。他们利用埃及人的高低的原则，同和漆的艺术极相称。图案是极好的，虽然有时节奏是宽懈的，总体并不怎样繁重。而且，主要的是杜南先生的技巧的长处，在这里是照长于此道日本人的意思做的，他是这个艺术的开始工作者，这些工作却是超越了他的。他的画幅，内容有极深的富丽，一句话，是真实的。此外，他又把大客厅的大柱，用这个物质涂了上去；这虽无疑地将全体之笨重更增加了，但他是负此责的。舞台比客厅简单些，几乎没有装饰，从上到下都贴了银；从风格和形式上看来，令人想起巴黎新近所造的几间小房间。

大厅、大小膳厅、教堂、泅水池，是巴图（Patout）同巴空（Pacon）建筑师的作品。同他们

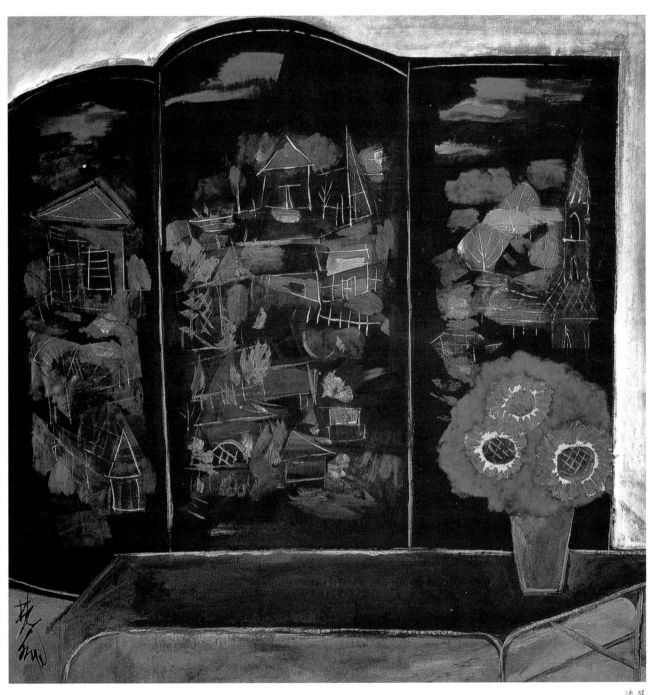

漆屏

的同业者一样，他们做得也极华丽，不过性质不同。他们多"建筑"些他们在自己所加的形式上，而不是在合作者的造型想象上，得些装饰。大膳厅没有窗子，四面都是玻璃的砖，是拉都累特（Ladouret）先生所模成，刻的、雕的墙边有极高的灯罩，也是用玻璃做成的，是拉利克（Lalique）先生之工作。大体是炫目的，透明的，但这个采取些发光的喷水池的美学的，装饰的精神，似乎很快地过了时了。别个客厅绕着这个大走廊；它们虽中庸一些，但也不曾将伟大放弃。教堂是以更新了的基督教艺术的特别风格建造的，它的尊严几乎近于俾

林风眠
中西绘画艺术论稿

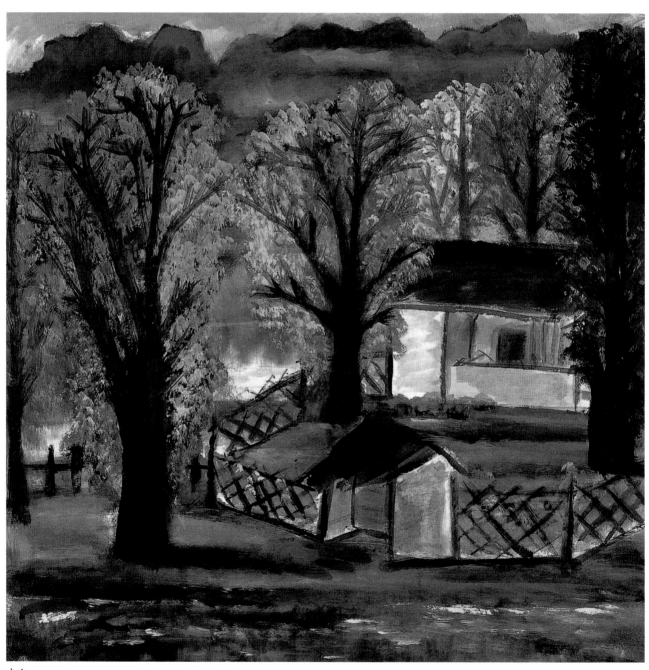

农舍

臧兴，在勒·布儒瓦（Le Bourgeois）先生用木刻的十字路上，有极有光彩的瓷的装饰和画了画的天花板，这些构成的总体没有秀丽的长处，使信教的人会觉得单纯的装饰之尊严，似乎太笨重一些。而泅水池则极动人，是成功的作品之一。它的形式虽是古典的，而勒诺布尔（Lenoble）所做的有色玻璃的表面，塞夫尔（Sèvres）厂所出的镶瓷，合成一个极细致、极快乐的东西。

大房间，小房间，则是请最好的装饰家做的。他们的许多作品，本身是极好的，但再说一句，他们中间没有连贯的精神，它们在一起，好像法国装饰艺术的一本目录。还有，口号是要旅行者忘记其在海上，那只有用很安定、很坚实的木器，在无论哪种房间内布置起来了。没有一个艺术家曾经试寻过"航行的器具"的公式。这个极大的尝试，虽是可惊范围虽广，把法国装饰艺术第一次表现出来，却并没有些革新，没有些甚深的试为，全体有一个伟大总账，这是无疑的，但，能有些信仰的自述，不是更为可取吗？

蒙坦雅克（Montagnac）造了甚美丽的超等房间。这是我们所早已认识的风格的模范，线条简单、舒适，感觉性在细致的圆形里表现出来。器具、墙、柱子之类——是富丽与有官气的。而且，这里所说的，本是指几间给法国总统住过的房间而言。Dominique、Leleu、Pascaud，则更有花样，也并非没有华丽的外观。但来讲些杜菲特（Dufet）、雷诺多（Renaudot）、克罗兹（Klotz）的作品，或更为相宜。他们和其余几个要做些不是"地上"的器具。虽然他们还没有走到他们的原则的尽头，但，他们的几个实现了那原则的，则是灵巧和可喜的。克罗兹虽然不放弃床，活动椅子，那旧的观念，却利用了铝，在一个空间有限的房间内，得到了柔软的实用的形式。杜菲特的作品也是温和的线条分明，但他的装饰的意志，则在所用的质料内表现出来，贵重的浅色木头，新鲜的布匹等。累诺多用了不发锈的钢，用得很好。他免了太呆板、枯燥无味，以大体的色调，以及在墙

上平平地放了几块金属的片子，使得装饰简单与真实。但我们还须讲到别的作品。到处有几点有趣味之点可以举出，虽我们不赞成它的精神。二等舱并不比头等舱分得不好。奢侈自然差此，但也是著名艺术家，如Schmit、Marc Simon、Rousesu、Noyon所表现的。

到此为止，我们只讲些装饰，并不曾触着到处可见的作品、绘画、雕塑。而在诺曼底上，就它们的范围和它们的品质而说，尽有极重要的作品。膳厅里有一个和平神像。它是雕刻家得戎（Dejean）所做的，虽没有多大的特创，却还是一个好作品，有感觉的、人性的，没有给不必要的故事所压住。大厅之楼梯上部，有个鲍德利（Baudry）先生所做的诺曼底像。这是一个较有学院气的作品，但很秀丽、很简单的。一般为人们所要给予些象征之意义的作品，再没有像他这样地摆脱的，这样地纯粹的。装饰的雕塑也很得宠，但不是好的。今日有许多艺术家以浮雕为一种画图，在那里，有个颇有节奏的组织上，放了几个人物、景象；那是，固然有一种大体的连贯，却是没有内心的逻辑的。为此之故，这些作品，总是难懂的，尤其是人物大小尺寸是不同的，最后因为有在框子内写了许多题目的必要，不得不有复杂的态度，立刻变成滥调了。让尼奥（Jeanniot）在会宴室的大浮雕，就大小与技术而论，自然是伟大的，可是，它的太繁重，也是很明白的、主要的、线条的相合，还是互相触犯的多。大膳厅有四个涂金的浮雕，这是Drivier、Poisson、Pommier，同德拉马雷（Delamarre）诸先生的作品或是较好的，但不幸得很，后者的作品内，喜欢古代风格之点，是太显明了。在客厅内，还有Bouchord先生的浮雕；大客厅内，有和Saufsique先生一样的作品。

不管装饰艺术之缺点怎样，它的观念和实现，终是存在的。这，我们不能说到绘画里。在诺曼底上所能见到的绘画，不过是作品之放大，而不是为装饰墙面而创的。Balande先生的埃特尔塔的风景，不过是新

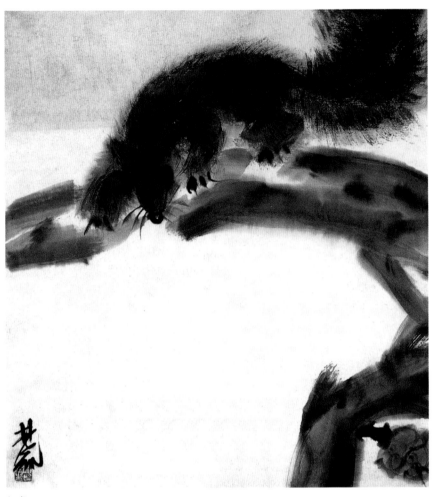

松鼠

群的，以及爽快的而已；Méheut先生的《冬》描写一只雪中之兔，不过是新奇的而已；Edy Legrand先生的诺曼底的衣冢，不过是用插图而已。但大小若减少时，则品质也就好了起来。譬如Geoges Lepape先生的小幅画，就有风格和细致；到处在小客厅内、房间内，我们可以见到Picart Le Doux、d'Espagnat、Gernez、Jean Bouchaud诸先生的极极成功的小面积的装饰物。最后，我们还须讲图书馆里的《虎》的大幅画。这，再证实了一次Jouve先生之兼有装饰之知识，以及写生物之本领。

将诺曼底号上所有的艺术之因素都举出来，这是不可能的。我们现在见到，没有将许多重要作品说起：Raymond Subes先生的铁铸的门，虽然这有限的造型方面的发明，因它只有坚实的平面，平面上有几个椭圆，将诺曼底诸城的风景，高高低低地表示出来；

Daurat先生的锡瓶，这是大客厅内最好装饰之一；最后，下船厅里一幅大的镶嵌瓷画，证明了它的作者Schmied极大的才干。

无疑地，在这里，我们对于诺曼底里艺术的表现，是不客气的。但这是因为，我们要他们是完全的。现在，艺术能够作件范围极大的作品，是极稀有的，所以，我们希望这次能够实现一个连接作品的机会，不会弄坏了。既说了这，让我们来承认各处都有灵巧、有理智的通合，有创辟精神的例子出来。总体似不平衡，但是很敏捷的，而且，极可惊的特点，它的光彩不妨碍它生意。临了，这无疑地，是主要的东西，我们在这里有了具体的证据，证明艺术的技术，终是有生命的和有品性的，人们若要的话，它是能够参加于最最广大的实现的。

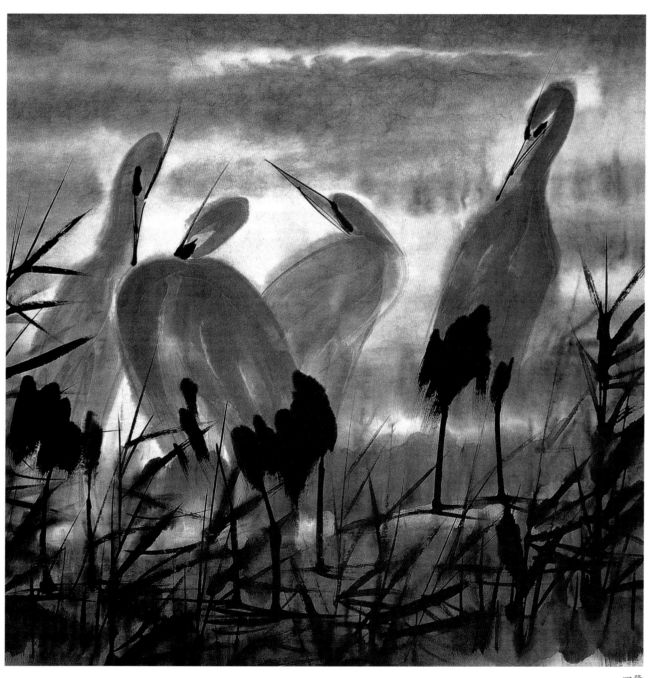

四鷺

林风眠
中西绘画艺术论稿

111

中国雕刻向何处去

从古代的铜器陶器同玉器上，我们知道中国古代的雕刻是多半在兽类的装饰上发展的，而且在这方面也的确放过异彩。这是什么原因呢？前人很少研究过。依我的推测，这或者同巴比伦加尔得的艺术有关，说不定竟是由于它们的影响，才形成了中国在汉代以前的古代雕刻艺术的。

从汉代到唐宋，是人物雕刻在中国艺术史上由萌芽到成熟的时期，也可以说是中国雕刻艺术的黄金时期，恰恰正好，也正是中国文化史上从佛教输入道教成熟的时期。始皇据说曾鼓铸过十二金人，我们没有看到，当然是在可信可疑之列；孝山堂同武梁祠的雕画，却是我们亲眼看得到的，至于六朝以后的种种佛雕、翁仲、明器，尤其都是，看到的机会就更多了。这又是什么原因呢？很明白地，这是受了佛教输入的影响：印度同希腊之文化上的关系是谁都知道的，而古代希腊艺术几乎全部在雕刻上发展，希腊的人体雕刻影响到印度的雕刻，印度的人体雕刻再用佛教输入而影响到中国的雕刻，这是很可相信的连带关系。假如不承认这种关系，我们就很不容易解释这个截然不同的转变了。

从唐宋以后，中国的雕刻就又到了一个暗淡时期，除一部分对于唐宋雕塑的无力的持续以外，几乎没有什么新的发展。同时，在文化史上也没有像佛教那样有力的文化输入。

到现在，中国的雕刻似乎非另觅一条生路不可了。

我以为，假如前面的叙述有几分真实的话，那么，目前中国雕刻要想别开一条生路，并不是全没办法的事。我们的先辈既然是利用了外来的方法，使他们的雕刻艺术有那样的活跃，我们为什么不可以

唐代汉白玉彩绘佛道像

师法前人，也来利用一下此时此际的外来方法呢？当然，古人在利用外来的方法之际，同时是有直接师法自然的那种描写兽类的底子的，那么，我们不也可以直接师法自然为基础而同时师法外来的雕刻方法吗？

如果我们没有忘记汉唐以来中国自身发现的方法，我们能够直接当面的自然的形态，同时又能利用新近从外洋输入的方法，谁敢说我们中国将来的雕刻艺术，不会有很光明的发展？

果然由这方法能得到光明的发展，这方法就是中国雕刻正当的去路。

开渠先生领导下的中国雕刻师协会，我相信是一个有志为中国的雕刻艺术努力找出一条生路来的集团。组织成功以后，曾经问过我对于这个努力的意见，除口头答复外，草成此文，以供协会诸君参考，不知道到底对诸君有什么用处没有。

小白花

东西艺术之前途

这个题目，表面看来，似乎很空大而且复杂。（一）因为中国学术界对于东西艺术的构成，根本上同异之处，尚没有定论；（二）对于艺术上历史的观念太少，不能从过去经验中发现将来。有这两种原因，普通总觉得这种问题空泛得很，其实艺术界多数人的心里，总含着中国艺术复兴的希望。但一问到如何复兴，我们对于这个问题便不能不有一种具体的研究。简言之，要了解艺术如何复兴，必先研究艺术是如何构成，其次才能谈到东西两方艺术上根本的异同。

◆ 艺术是如何构成的

艺术是什么？这个答案，我们再不能从复杂的哲学的美学上去寻求一种不定的定义（请参阅各种美学书）。我以为要解答这种问题，应从两方面观察：一方面寻求艺术之原始，而说明艺术之由来；一方面寻求构成之根本方法，而说明其全体。

艺术之原始问题，欧洲学者研究得很多。如达尔文（Darwin）谓："音乐之原始，就是雄物借以招引雌物的一种东西。"斯宾塞（Spencer）又谓："艺术的原始是游戏。在下等生物之生命里的许多力量，全消失于生命之维持和继续。人类却于满足这项要求之外，还有余力，从游戏的冲动引起艺术的冲动。游戏是事实的模仿，艺术也是如此。"前一种说法，未免流于功用；后一种说法，觉得范围太小。

我们从人类的过去的悠久历史中，寻求艺术原始之痕迹，如欧洲诸地所表现在第四纪时人类原始时代关于艺术上的各种证据，由此实可证明艺术之产生，并不是在文化极其发达之某时代艺术之原始，实与人类而俱来。我们试想象原始人类时代，穴居野处，当时人类之生活，实极简单。他们一方面为满足生活的需要而产生工具；一方面为满足情绪上的调和，而寻求一种相当的表现，这就是艺术。

原始人类，他们为维持生活而创造工具，因外界的情形日益复杂，所以工具亦逐渐变化，由简单而趋完密，这是人类本能上自然的一种倾向。人类的生活依其经验上之增长，一方面满足其物质上之需要与情绪之调和；其他方面则寻求逃避痛苦之方法。凭其直觉与本能，不断地寻求一种比较适合的生活。人类的满足各方面之需求，因有进步。并且智慧与躯体均较其他动物为完密。运用其自身而产生工具，或于自身之外产生一种方法。最初用手而创造工具，后来用工具而产生新工具。总之，人类能应用其所有之经验，而产生方法，又能利用方法将其所有之经验传散于群体之中，不断地增进其经验而伟大于后代。他种动物只能以自身为工具，个体所得之经验又限于个体之消灭而消灭，不能有群体的演进。工具之不完备，方法之不发达，因此在生活上没有伟大的增进，一方面艺术上亦只限于不完全之表现，由此可见艺术与工具之产生，其原始虽各不同，但互相影响的关系很大。

人类的语言与文字，实为文化演进的中心。言语之原始，起于一种直接上的模仿，而源于象声（Onomatopée）。如咕咕（Coucou）、唧唧（Cricri）、咯咯（Glouglou）之类，此类言语，实为人类听觉上的一种印象。如某种动物，以其特别的叫声，以命其名。他方面人类在视觉上，又得到许多印象。线形之产生，即为文字与绘画之原始。在言语与文字之中，最使我们注意的一种表现，就是音韵。音韵之原始，由简单的相似的声音，而使适合于一种节奏之中。儿童及野蛮民族皆视此种为可爱之音乐，愈单调的相似的愈能使其得到更多的快感。其实这种现象，不独在声音如此，即动作上亦莫不有此倾向。野蛮民族的舞蹈，总是很单调而相似的动作多，儿童对于母亲之单调的歌唱，能使其安静睡眠。重复的游戏，能使其笑悦，都是这种原因。总之艺术上的演进，由单调而复杂。莫扎特（Mozart）、

水果

贝多芬（Beethoven）、罗西尼（Rossini）、韦伯（Weber）、门德尔松（Mendelssohn）、舒曼（Schumann）、肖邦（Chopin）、瓦格纳（Wagner）诸人变化的奇伟的音乐，我们能得到一种特别的快感，与了解作者的情意。反观野蛮民族之单调的歌唱觉得太无意味了。

我们尤当特别注意的，就是音韵为声音的舞蹈之表现。舞蹈实为动作的音韵之表现。人类在本能上具有表现其悲哀与欢乐的一种表示。这种表示的方法，只有两方面：即呼叫与手势。由此产生声音与形式，为一切艺术原始之原素。人类所异于其他动物，就是能把这种声音与形式变化无穷，而成艺术上

新农村

的两种倾向。前者由言语之应用，以音韵为中心而产生音乐与诗歌。所谓"言之不足，故长言之；长言之不足，故咏叹之"就是这种意思。后者由文字之应用，以形式为中心而产生装饰、建筑、雕刻、绘画诸类。舞蹈是含着音乐的节奏，形式的均齐两方面的一种表现。

总以上所述，可见艺术之原始，系人类情绪的一种冲动，以线形颜色或声音举动之配合以表现于外面。斯宾塞谓艺术之原始是游戏，游戏是人类情绪上的一种冲动，这倒还说得下去；若谓在下等生物的生命里许多力量全消失于生

命之维持和继续，人类却在此项要求之外还有余力而产生艺术。这种论调把人类与其他动物产生艺术的分别点，立论在剩余之时间上，且以此解决人类有产生艺术之可能，其他生物不能产生艺术，其理由很有可以讨论处。Schiller谓鸟之歌唱，不独是一种欲求的呼叫，其他如各种动物中有艺术创造之能力者很多，果由剩余之时间而推论我们家中的家畜，其生活之力量全不费力，我们可否希望这类家畜，将有艺术上之创造。这是事实上绝对不可能的。

艺术是情绪冲动之表现，但表现之方法，需要相当的形式，形式之演进是关乎经验及自身，增长与不增长，可能与不可能诸问题。人类对此两方面比较完备，在表现方法上，积成一种历史的观念，为群体之演进，个体之经验绝不随个体而消灭的。

艺术为人类情绪的冲动，以一种相当的形式表现在外面，由此可见艺术实系人类情绪得到调和或舒畅的一种方法。人类对着自己的情绪，只有两种对付的方法：前一种在自身或自身之外，寻求相当的形式，表露自己的内在情绪，以求调和而产生艺术。后一种是在自身之内，设立一种假定，以信仰为达到满足的目的，强纳流动变化的情绪于固定的假定及信仰之中，以求安慰而产生宗教。宗教之构成，总含着特别的条件，而出世与超物质的思想，为其根本方法。

艺术构成之根本方法，与宗教适相反。宗教与艺术同原始于人类情绪上之一种表现。艺术则适应情绪流动的性质，寻求一种相当的形式，在自身（如舞蹈、歌唱诸类）或自身之外（如绘画、雕刻、装饰诸类）便实现理性与情绪之调和。

人们怀疑科学发达后，与艺术发生不幸之绝大的影响，根本怀疑理智与情感的冲突，其实事实上并没有这种现象。从历史上观察的结果，世界艺术之伟大与丰富时代，皆由理智与情绪相平衡而演进。原始时代艺术发达即工具进步时代。埃及、希腊艺术之伟大时代，皆理智与情绪相平衡时代。欧洲中古时代情绪方面部分的发达，超出于理性之外，艺术因衰落而消灭。文艺复兴时代之根本精神，简而言之，实是理性的伸展，以理性调和情绪而完成艺术上之伟大。直至近代古典派末流，以理性为中心，使艺术陷于衰败之地位，浪漫派又以狂热之情绪而调和之而开一代之作风。总之，艺术自身上之构成，　方面系情绪热烈的冲动，他方面又不能不需要相当的形式而为表现或调和情绪的一种方法。形式的构成，不能不赖乎经验；经验之得来又全赖理性上之回想。艺术能与时代之潮流变化而增进

之，皆系艺术自身上构成的方法，比较固定的宗教完备得多。因此宗教只能适合于某时代，人类理性发达后，宗教自身实根本破产。某时代附属于宗教之艺术，起而替代宗教，实是自然的一种倾向。蔡元培先生所论以美育代宗教说，实是一种事实。

◆ 东西艺术根本上之同异

我们要研究东西艺术之同异，第一步当着手于历史的探求。西方文化起源于埃及、希腊，而伟大于文艺复兴时代。东方文化，以印度及中国为代表。中国的艺术，自印度之佛教输入后，产生一种新的倾向，这种倾向实可代表东方艺术。埃及神话里面的事实，都含有两方面的表现，埃及的主要之神有三个：奥西里斯（Osiris）为太阳神，视为爱护万物一切之神，日行天上，为黑神所杀。其妻伊希斯（Isis）地神，埃及人又象征她为夜月，哭其夫之死，在无可如何中，勉以其微光照人，后使其子何露斯报父仇而继其位。尼罗河之水，埃及神话中，谓为伊希斯哭其夫之眼泪。这类神话之构成，一方面含着想象与梦的意味；但另一方面这种命意之由来，又像事实上的模仿，把自然界的现象，连贯于隐意识之中的一种表现。

埃及古王朝的绘画，有一种极特别的方法，如描写人体头面，多用侧面描写；因为如用正面来模仿头面，侧面部所特有之高鼻无从表现，肩部则复用正面，腰部则三分之一向正面而表明腰之状态，三分之二向侧面而表明臀部之形状，膝之下复用侧面，使脚之形状能完全描写出来。这种表现的方法，完全是模仿自然，因技术与方法之不发达，变成一种部分的割绝的表现。

埃及的建筑中最主要部分，莫如圆柱。圆柱构成的形式，亦多系由模仿自然而来，如荷花式（Lotiforme）系模仿荷花含菌的形状，以荷干为柱身，荷菌为柱头。埃及区域，富产荷类，荷出水

雕塑 阿波罗和达芙妮

际，以干支菌。埃及圆柱，互相支靠之处，绝类此种水产植物。其他如金字塔（La Pyramide），一方面看去，似由模仿自然而来；因为在河岸之沙土，被风吹后，多成三角形的现象，金字塔式，或由这种现象而来。但他方面略加以深刻的研究，又不能说是绝对模仿自然。埃及人因宗教的关系，相信人死后，如躯体苟能保全，将来会复生的，因此对于死者之躯体，非常注意，想出种种保存方法。坟墓之建设，比居室尤为完备整齐，盖以为死者复生后之居室。金字塔为古王朝帝王之坟墓，以其宝贵之尸体，幽闭于此室中，深恐人之发现或碎毁，因此，想把坟墓做得愈坚固愈能保留久远为最好。在建筑的形式上来说，坚固而且能保留久远，莫如底边长大顶尖狭小之金字塔形。由此金字塔的形式，或不能说是模仿自然，因为此种几何形式的构成，发生于想象之中。

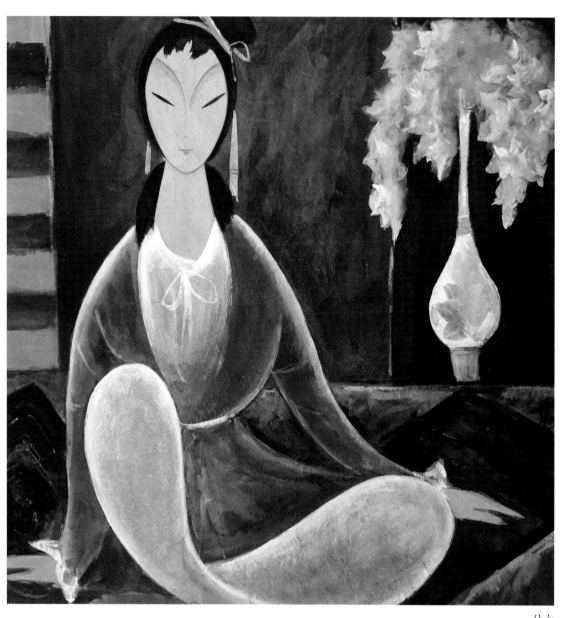

仕女

希腊人的精神，取法于自然，确为定论，如宗教上诸神之表现，与希伯来宗教上诸神，绝对有根本相异的性质。希腊人的神，是含有人的意味的，试略读荷马之《伊利亚特》（*Iliade*）及《奥德赛》（*Odyssce*）所描写诸神之举动，皆含有人的心理。又如神话里阿波罗（*Apollon*）一段故事，尤表示其富有人的情感。阿波罗系太阳神，象征一切文艺，他被爱神戏弄，对着他射了一支情箭，因此望着女神达芙妮（*Daphne*）苦苦地乱逐，女神别无方法，只得逃走。女神的父亲看见没有法子，因把女神变成一株桂树，他追上的时候，美丽的女神，只是一株冰冷的桂树，因以桂叶织成头冠，后来诗人头上戴着的桂冠，就是这个故事，表示这冠是由爱情变成的。据考据家言谓达芙妮象征黎明，阿波罗追逐达芙妮系含有太阳与黎明之意味，太阳是追着黎明的。这一段神话，完全是以自然之现象为主，以情绪及隐意识贯穿之。古代的人类，每于不可解释在寻求解释，前者出于模仿，不能不依自然界之定理；后者出于想象，只把假定绝对而信仰之。

希腊美术，在古代历史上，占着最重要的位置，其根本构成一方面之方法，全取法于自然界。如建筑中最重要的柱饰诸类，似多模仿植物而来，即雕刻方面，能伟大丰富都系受各方面之影响。希腊人崇拜身体之强健，游戏与运动极发达。衣服之褶纹，且能与身体相称，而不掩身体上曲线美之表现。希腊宗教含着人的意味多而神的意味少，因此反助艺术上之发达。希腊艺术丰富时代，如菲迪亚斯（Phidias）、普拉克西特列斯（Praxiteles）、米隆（Myron）之作品都含有一种热烈的情感的表现，而形式又能应用自然而调和表现之。

罗马完全是继续着希腊艺术上各种方法，不过在建筑方面依罗马人伟大雄壮之性格，把希腊式

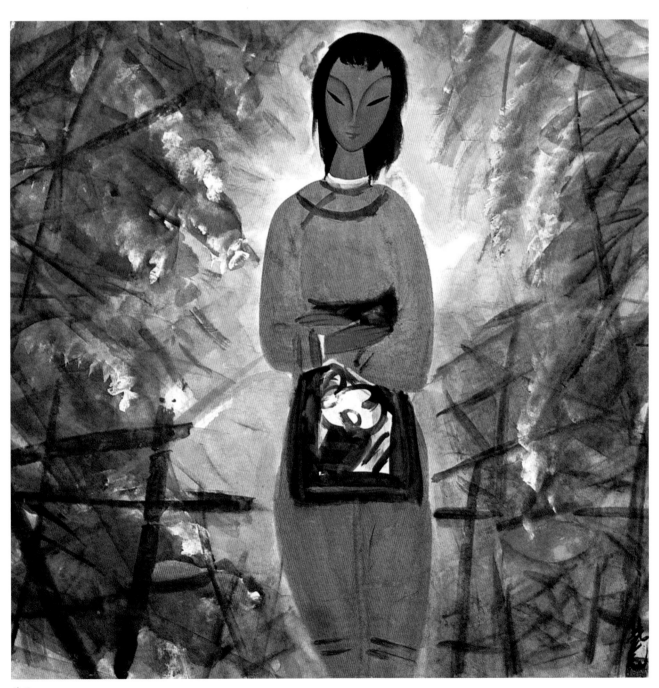

花丛

的建筑发挥而光大之。罗马末叶，希伯来之思想起而代之，历史上谓为中古世纪之黑暗时代，直至意大利文艺复兴时代，即希腊思想复活时代，直至现代，皆以此思想为中心。总之西方的艺术，在历史上寻求其根本精神，描写与构成的方法，全系以自然为中心。

东方艺术以中国为代表，中国艺术之原始，无可考，亦绝无系统的说明，只能略说一个大概。中国古代，相传书画同源。书是一种象形文字，如日⊙、月☽、草艸、木朩诸类，其实这种字就是画。但这种字画的形式，究竟是模仿自然呢，还是想象呢？如⊙字一方用圆形以模仿日轮之意，圆形里面的一点，或是象征光明的意思。总之，这种书画的形式，不能说全是自然的模仿，实含有想象的构成的意味。

八卦的形式，全是想象的产物。如☰像天，☷像地，里面皆系长短线形，八卦中绝无点类。欧洲发现很多原始时代的陶瓶，在瓶之饰纹上，其次序与时代之关系，均由点而演进成线，由线而演进成形，可是这种线纹，除装饰外，别无意义。中国八卦形式的几条线，含着一切变易之意，为中国文化一切之原始。由此观察起来，中国人富于想象，取法自然不过为其小部分之应用而已。

古书上相传中国艺术发达很早，黄帝时代建筑已很发达，而且完美，黄帝之臣史皇作图，可见当时形一方面已很发达，唯中国古书难信，在事实上绝无确实之证据，可见古代器物之发见，其饰纹多像几何线形，而绝少模仿动植物的。如商甗边上之饰纹，足上所雕之饕餮形，周钟无专鼎诸类，主要之饰纹，皆像几何线形，而动植物之描写绝少。

汉时石刻画之流传，实为美术史上的实证，所表现在刻画上之作风，似倾于写意方面多，且其表现事物皆系用侧面，如武梁祠石刻所画之荆轲刺秦王的故事，及伏羲氏、女娲氏诸像，其表现之方法多像写意。

汉代后，因佛教由印度输入中国，印度艺术多受希腊西方之影响。总之中国的艺术，佛教未输入之前，多发达在装饰上，佛教输入后，人体之描写始渐产生。

中国的风景画，因晋代之南渡，为发达的动机。南方山水秀丽，在形式之构成上，给予不少之助力。唐人之风度，宋人之宏博深奥，都是先代风景画所独创的。西方之风景画表现的方法，实不及东方完备，第一种原因，就是风景画适合抒情的表现，而中国艺术之所长，适在抒情。第二中国风景画形式上之构成，较西方风景画为完备，西方风景画以摹仿自然为能事，只能对着自然描写其侧面，结果不独不能抒情，反而发生自身为机械的恶感，中国的风景画以表现情绪为主，名家皆饱游山水而在情绪浓厚时一发其胸中之所积，叠嶂层峦，以表现深奥，疏淡以表高远。所画皆系一种印象，从来没有中国风景画家对着山水照写的。所以西方的风景画是对象的描写，东方的风景画是印象的重现，在无意之中发现一种表现自然界平面之方法，同时又能表现自然界之侧面。其他如文学、戏剧、音乐诸类，皆与绘画有同样的趋势，如诗歌方面抒情的多而咏史诗绝少。戏剧方面发达得很迟，且其表现方法多含着写意的动作。音乐方面，长于独奏，种种皆倾向于抒情一方面的表现。

由上所述，我们现在把东西两方艺术同异之点略加一个结束。西方艺术是以摹仿自然为中心，结果倾于写实一方面。东方艺术是以描写想象为主，结果倾于写意一方面。艺术之构成，是由人类情绪上之冲动，而需要一种相当的形式以表现之。前一种寻求表现的形式在自身之外，后一种寻求表现的形式在自身之内，方法之不同而表现在外部之形式，因趋于相异，因相异而各有所长短，东西艺术之所以应沟通而调和便是这个缘故。

林风眠 中西绘画艺术论稿

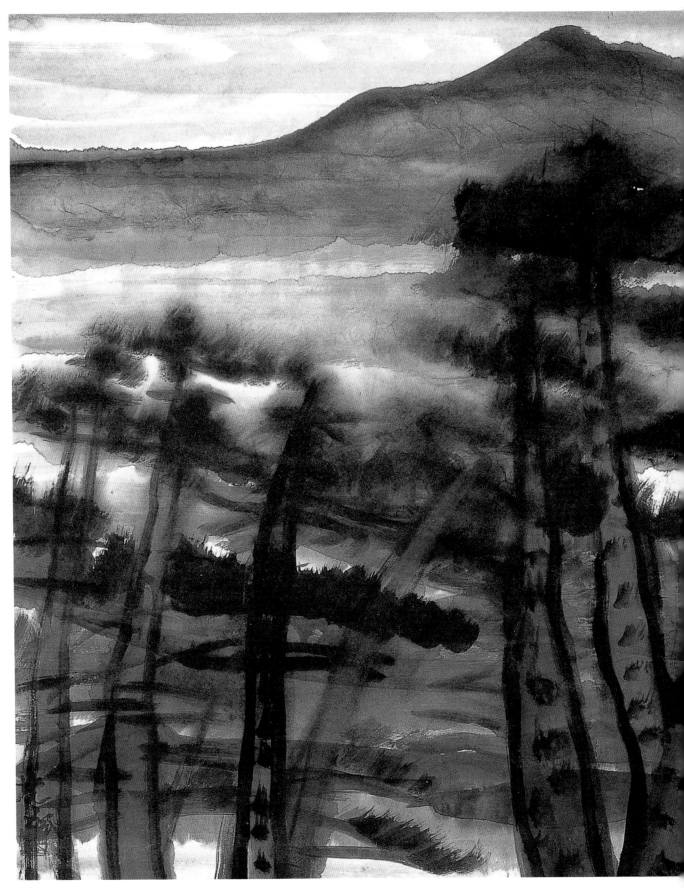

松林暮色

◆ 调和东西艺术

西方艺术，形式上之构成倾于客观一方面，常常因为形式之过于发达，而缺少情绪之表现，把自身变成机械，把艺术变为印刷物。如近代古典派及自然主义末流的衰败，原因都是如此。东方艺术，形式上之构成，倾于主观一方面。常常因为形式过于不发达，反而不能表现情绪上之所需求，把艺术陷于无聊时消倦的戏笔，因此竟使艺术在社会上失去其相当的地位（如中国现代）。其实西方艺术上之所短，正是东方艺术之所长，东方艺术之所短，正是西方艺术之所长。短长相补，世界新艺术之产生，正在目前，唯视吾人努力之方针耳。

我们把过去的事实，以历史的观念统整之，不难测艺术前途之倾向。埃及、希腊、文艺复兴时代，以及中国唐、宋诸代艺术，能丰富而且伟大，其原因固是很多；但主要问题，还是在艺术自身，是否有丰富与伟大的可能，然后加以环境上相当的机会，才有伟大丰富事实上之发现。艺术是以情绪为发动之根本原素，但需要相当的方法来表现此种情绪的形式。形式之构成，不能不经过一度理性之思考，以经验而完成之，艺术伟大时代，都是情绪与理性调和的时代。

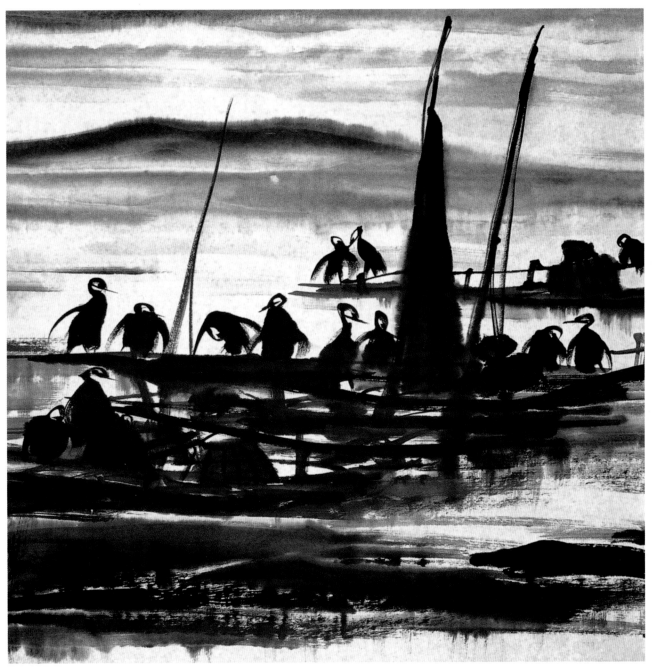

水上

下编 — 态度·使命

怎样研究绘画

研究绘画的第一个必要条件是多画木炭画。

因为绘画是形象艺术之一种，画家一定要把握得住物形，然后始可以谈得到有所表现。练习把握物形，靠街头人物勾稿，靠动物园里的动物勾稿都可以，只是，人物同动物都是很活动的，在技术有了把握的人勾来当不困难，在初学的人就不免事倍功半。木炭画的对象是静物或是石膏模型，勾起来就便当得多，因为它们是不会动的，你可以安安静静地去画它们。静物不用说了，石膏模型多半都是从有动态的物品同人物模下来的，你画的石膏同静物多，你就一样地可以有了把握物形的经验。

大多数的石膏模型，都是有名的艺术家精心匠意的作品之模型，是在诸种相类似的物形之中，去了不好的不美的地方，采取完善的至美的特点的作品之模型，比起我们凭自己的眼睛看出来的物形要美丽得多。如此，你要多多在这些石膏模型的描写上用功夫，就可以练习你的心，使你知道你所意想的或你所经验的物形在哪些地方是对的是美的，在哪些地方又是不对的不美的。

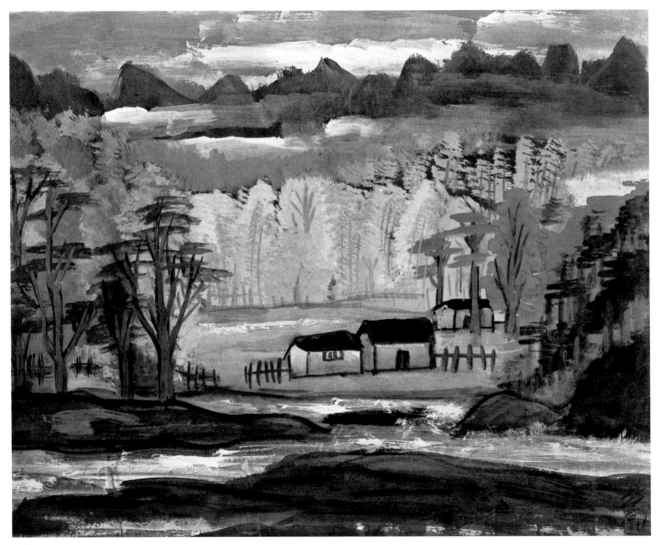

村前

126

一个人在画画的时候往往是忘我的同时也是忘物的，只是凭了一时的热诚在画画而已。如此，如果你所描写的对象是常常变动的，常常在流动不居稍纵即逝的状态之中，画等了你一阵，想考察一下你所画的在形象上有没有错误的时候，你就感到困难，如果你所描写的对象是不动的，你就可以抽出时间来把你所画的画同你所画的对象比较一下，把你的眼睛的错误发现出来。所以，木炭画是练习眼睛的好方法。

　　画家的手足要求同眼睛一致的，就是，你的眼睛看出来在对象那儿某条级有多长，有多重，是怎样的方向，你的手一定要同眼睛一致，在你的画面上画出同眼睛所见的一样。这不是一下子就可以成功的，这是需要千修百炼，千修百改，久而久之才能见效的。如此，也必得你的对象是不动的，然后才可以容你千修百改，否则，对象既不在眼前，你当时既无从改起，手也不能得到同眼一致的经验，是非常不便当的。所以，木炭画又是绝好练习手的方法。

　　你既有了认识美的物象的心，又有了认识美的物形的眼，你就容易利用你那有训练的心同眼，在万事万物中观察你在表现思想同感情的时候所需要的物形；你既有了把握物形的手，你就可以利用你那有训练的手，去把你由观察而得的物象把握住，使它们自由地由你使用，你就不难自由地用物象表现你的思想同感觉了。艺术家是什么呢？艺术家不过是能把握物象以表现其思感的人物而已；你能把握物象，你又能借物象表现你的思感，你就是艺术家。

　　虽然，这不过是一个画家所必需的基本功夫，使一画家能成画家而已。要想使你的画好，要想使你的画格高，你还得多读书，多留心人生，多看有名的作品：多读书可以使你的心门大开，可以使你的性灵活泼，你才不会为偏见所束缚；多留心人间生活，可以使你的思想致密，可以使你的感情丰富，你的思感才可以有重量不浅薄；多看有名的作品，可以使你审美的眼光高超，可以使你的方法丰富，你的作风就不会平凡——你的思感深刻之后，你的见解高超之后，你的作风不平凡之后，你的作品还有什么不好的呢？

　　至于什么人有怎样的理论，什么人有怎样的作风，又是什么派别是好是不好的事，在初学的人只有一概置之不理方妙；一管这些事，你就不免堕入偏见，这偏见不特对你没有帮助，甚或一经引入魔道，便一生不得超生的事也不是不可能的；这也是研究绘画的人不得不千万小心的。

　　　　　　　　　　　　　　——为《学校生活》研究专号作

知与感

物象为我所得，有两种形式：一为知得，一为感得。

物象对我之第一刺激，固无一不由于感官者；迨其一经感知而进为认识时，此知得与感得之形式乃立即出现。

此种形式之出现，根据人类类型之状态的区别。人类中有以理智胜人的一种类型，又有以感情胜人的一种类型：前者前此所得之各种经验，以智慧之形贮存于意识域，故一遇物象之刺激，以智慧之形与之类化，故为知得者；后者前此所得之各种经验，以顿感的印象之形贮存于意识域，故一遇物象之刺激，即以印象之形与之类化，故为感得者。例如，科学家对植物之所得，为此植物与彼植物之种种区别的记忆，一旦遇黄色细瓣菊花，即断定其非百合科而为菊科之植物，艺术家对植物之所得，为此植物与植物之种种形象上的趣味，一旦遇此黄色细瓣之菊花，即感得其色之黄与其瓣之细之趣味，而不问此植物为何所科属之植物。

艺术之价值，不是由知得得到的，乃是由感得得到的。试问，有几个高明的批评家，当其批评一件艺术作品之际，是不问那艺术作品给了人们以怎样的感动与暗示，而专问那艺术作品是用何种体裁何种材料以及何种方法作成的呢？批评也注意分析，但，其所分析者，乃是先捕捉作品之感动与暗示，然后根据这感动与暗示，以衡量此作品所采取之体裁、材料与方法，是否适合一类的事；绝不是分析那种体裁是否高贵的体裁，那种材料是否高贵的材料，那种方法是否高贵的方法一类的事。

假使如上的说法不曾错，我们就知道，自命为艺术家的人，在气质上既不应当是偏于知得类型的人物，在存心上也不应当是专注意知得而不注意感得的存心。换句话，我们在艺术工作方面，不应当遵从理智的命令从事，却应当遵从感情的命令致力于工作。再换句话，当我们动手工作的时候，不要问别人有没有这样做过，不要问这样做是不是出人头地，相反，我们先要问我所感到的是不是这样，这样做是不是能够很合适地表达了我所感得的。

我们常说，某某艺术家的态度不够诚恳；又常说，作家的态度不够诚恳所以不够感动人。我以为，艺术家态度的诚恳或不诚恳，区别的第一步就要看他是凭知得出发的，还是凭感得出发的：要是凭知得出发的，就不免是以体裁、材料同方法为工作之目的，那么，他的态度是不诚恳的，他的作品必然也不会怎样感动人；要是凭感得出发，就一定是能以感动力与暗示力为工作目的，那么，既然感动力与暗示力是作家直接从自然感得的，他的态度就是诚恳的，他的作品也一定很能像自然感动了他暗示了他似的感动别人。

一般地说，批评家比起艺术家来，自然是更为科学家一点的人，不然他就不能很冷静地去理解一件艺术品的各方面的价值；严格地说，艺术评判家也不完全是科学家，他们一定比起一般的科学家来，要艺术家得多的人，要是不然的话，他们就只能算是考据家或是考古学家一类的人，因为艺术批评家要是没有艺术家侧重感得一面的头脑也不能清晰地捕捉艺术作品的真实的价值的。

从这样看来，真正要想做个有高贵价值的艺术家的人们，除去凭自己肉眼同心眼去观察自然，去感得自然，去表现自然之外，还有什么算得了高贵和出人头地的方法、作用以及派别值得我们去亦步亦趋地模仿的呢？

我们常说："艺术是诉诸感情的。"要是物象先就不诉诸我们的感情而诉诸我们的理智，我们又如何能教我们的作品不诉诸欣赏者的理智而诉诸他们的感情呢？

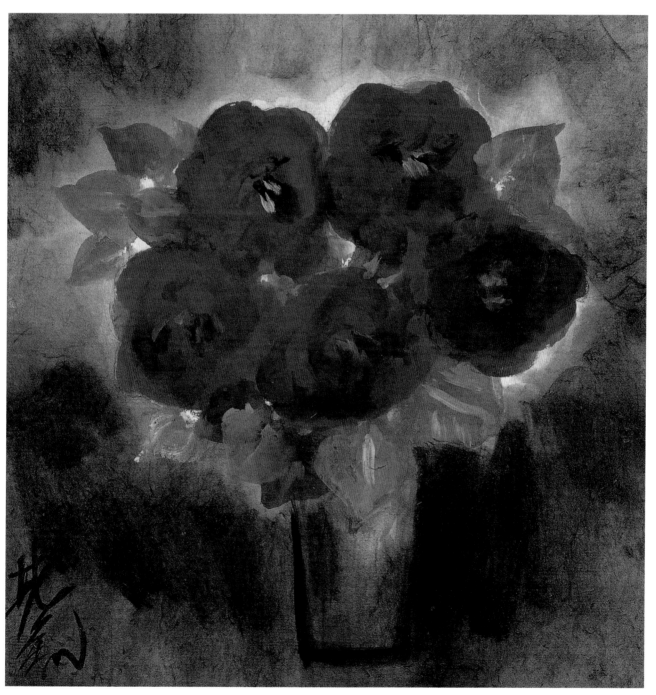

五朵红花

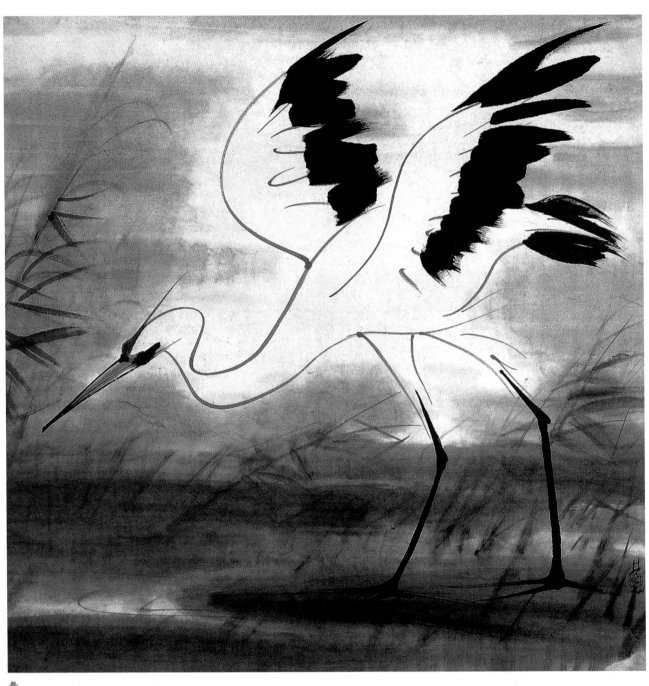

舞

我们要知道：当我们面对着自然的时候，自然是作品，我们是欣赏作品的人；当欣赏者面对着我们的作品的时候，我们作品是作品，欣赏者正同我们欣赏自然的地位相当——假如我们不能把自然给予我们的启示给予我们的作品，我们的作品也不能给予同样的启示给予我们的欣赏者啊！

自然的醇化云云，那是自然引起来的醇化，不是我们自发的；要是强把自发的醇化加进作品里去，那显然是不会调和的。

这是我一时所得的一点领悟，我相信会是对新进的艺人们很有帮助的，用敢质诸同好，不知以为如何？

美术界的两个问题

我是个美术工作者，就美术方面来谈两个问题。

第一是美术作品的出路和解决美术家生活问题。

美术家闹穷是大家知道的，而实际上连生活都成问题，没法维持最低生活水平的都很多，他们羡慕戏剧家、音乐家、作家，有了好戏好音乐满座，有了好书，不怕没有读书的人。可是画家呢？开个展览会也许观众很多，结果却没有人买画，画展能卖几幅，最后是连裱画钱都收不回来。我们提倡繁荣创作，但落得个作品没有出路。譬如一个雕刻家要完成一件作品得花成年累月的时间、精力。收集材料，花钱雇模特儿，在一定的环境下创作，然后翻成石膏像，送到展览会，幸而入选还可展出；闭幕了再搬回家去，就这样一次又一次地展出，一件又一件地搬回来，画家也是一样。出版社好容易愿意出版一幅，稿费八十元，有的还得要作者勤勉地跑，接受意见改了又改，接着等了又等，等候"可用"的消息，有的一等就是半年。

另一方面，我们的轻工业没有和美术配合起来，没有发挥美术家在工艺美术上的潜力。画家不必限于画檀香扇。工艺品的范围大，需要多。陶瓷、漆器、家具、日用品都需要美术家来加工美化。我建议很快地设立一个工艺美术院，可以集中人才，研究改进。如果美术家能够在工艺美术发展中起点作用，既美化了人民的生活，又解决了美术家的生活需要。（附带说明一下，我对工艺美术是门外汉，这也仅是一点外行人的意见。）

第二点是美术界的百花齐放问题。

首先，我感到的是领导部门对教育事业没有全面性的规划。例如，原有上海美专、杭州美分院、苏州美专，每个学校都有它的历史。上海的迁到了无锡，杭州的要迁上海，现在无锡的又要迁西安，杭州迁上海的没有迁成，结果上海没有一个美术学校。广东的迁武昌，现在听说又要迁回广东去了。种一棵树吧，今天种这里，明天又拔起来种那里，这样种法是永远种不活的。

其次，一个美术学校是培养新生力量的基地，可就没有很好的教学计划，青年们在学习上无所适从。例如，过去强调生活，这本来是好的，可是另一方面却不要技术，随便给人扣一顶技术观点的帽子，甚至说意大利的文艺复兴滚出学校去，《蒙娜丽莎》也受到了最恶毒的批评。素描练习，变来变去，迄今

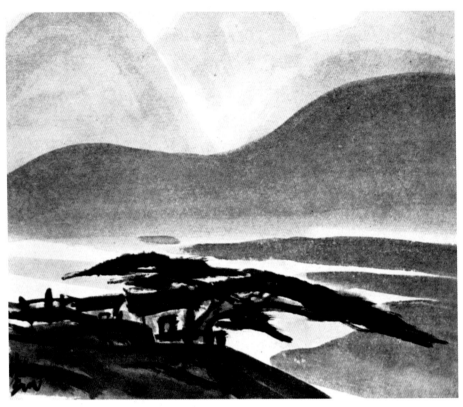

江畔

还没有肯定的方法，追求形式，失去学习素描的真实意义，说印象派是形式主义，过去临摹西洋古典作品也受到批判，可是现在学生又在临摹印象派，事实上印象派的作品是临不得的，要知道培养一株幼苗是多么慎重和细致的工作。

最后，对学术的研究领导做得太少，对待美术创作问题上一知半解，把社会主义现实主义的道路看得太狭小。墨西哥世界著名画家西盖罗斯（Siqueiros）在座谈会上说得很清楚："社会主义现实主义的美术创作，随着各民族文化传统的不同，而正在开始，绝不是也不可能拿历史上过去的东西，如自然主义或学院派的东西来替代我们的社会主义现实主义的美术。"

自然主义和学院派的技法可以给我们做学习上的参考和应用，但是美术上传统的技法很多；不仅限于自然主义和学院派，还有人一面在用印象派的技法，一面却大骂印象派。其实印象派从开始到现在差不多一百年了，它的优点和缺点早有定论；我们直到现在还闹不出个结论来。尤其是以自然主义和学院派替代了社会主义现实主义的美术创作，成为清规戒律。不同于他们的就扣上形式主义的大帽子，一棒打死。出版社和展览会的评选委员们，手里都像拿着一个同样的模子，去套所有的作品；套得上的就要，不合规格的就落选。千篇一律、公式化、概念化的产品就大量出笼，霸占艺坛。学术上的问题不允许主观和粗暴，必须提倡广泛的学术研究，才能达到真正的百花齐放。

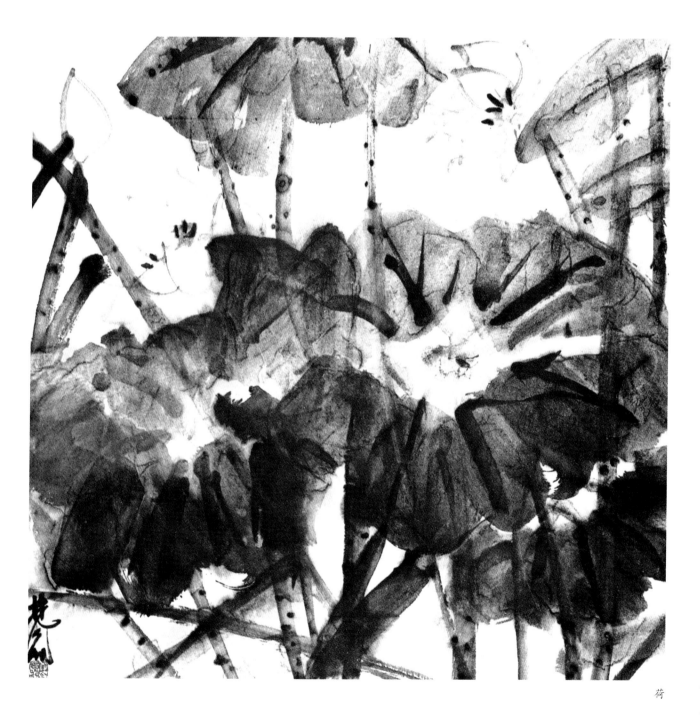

荷

林风眠
中西绘画艺术论稿

我们所希望的国画前途

中国之所谓国画，在过去的若干年代中，最大的毛病，便是忘记了时间，忘记了自然。

何以说是忘记了时间呢？中国的国画，十分之八九，可以说是对于传统的保守，对于古人的摹仿，对于前人的抄袭。王维创出了墨笔山水，于是中国画的山水差不多都是墨笔的；清代四王无意中创立了一派，于是中国画家就有很多的人自命为四王嫡派；最近是石涛、八大时髦起来，于是中国画家就彼也石涛，此也八大起来！他们没有想到，艺术是直接表现画家本人的思想感情的，画家的思想感情虽是本人的，因为画家本人却是时代的，所以，时代的变化就应当直接影响到绘画艺术的内容与技巧，如绘画的内容与技巧不能跟着时代的变化而变化，而仅仅能够跟着千百年以前的人物跑，那至少可以说是不能表现作家个人的思想与情感的艺术！

何以说是忘记了自然呢？中国国画家既然斤斤以古人之风格气度为尚，于是就忘记了，艺术原是人类思想情感的造型化，换句话，艺术是要借外物之形，以寄存自我的，或说时代的思想与感情的，古人所谓心声心影是。而所谓外物之形，就是大自然中一切事物的形体。艺术假使不借这些形体以为寄存思想感情之工具，则人类的思想感情将不能借造型艺术以表现，或说所谓造型艺术者将不成其为造型艺术！中国画家就弄错了这一点，所以徒慕"写意不写形"的那美名，就矫枉过正地，群趋于超自然的一隅去了！弄到现在，就只看到古人的笔墨气度，全不见有画家个人的造型技术了！试问，一种以造型艺术为名的艺术，既已略去了造型，那是什么东西呢？

为矫正这毛病，我们所望于中国绘画之前途的，有以下三点：

第一，绘画上的基本练习，应以自然现象为基础，先使物象正确，然后谈到"写意不写形"的问题。我们知道，古人之所以有"写意不写形"之语，大体是对照那些不管情意趣致如何，一味以像不像为第一义的画匠而说的。在我们的时代，这种画匠也并不是没有；不过他们是早已不为水平线以上的画家所齿及，而且他们的错处倒有不如我们的抄袭家那样厉害的趋势：于是，我们就得努力矫正我们自己的，而不把那些画匠置之话下。

第二，我们的画家之所以不自主地走进了传统的，模仿的、同抄袭的死路，也许因为我们的原料、工具，有使我们不得不然的地方吧？例如，我们的

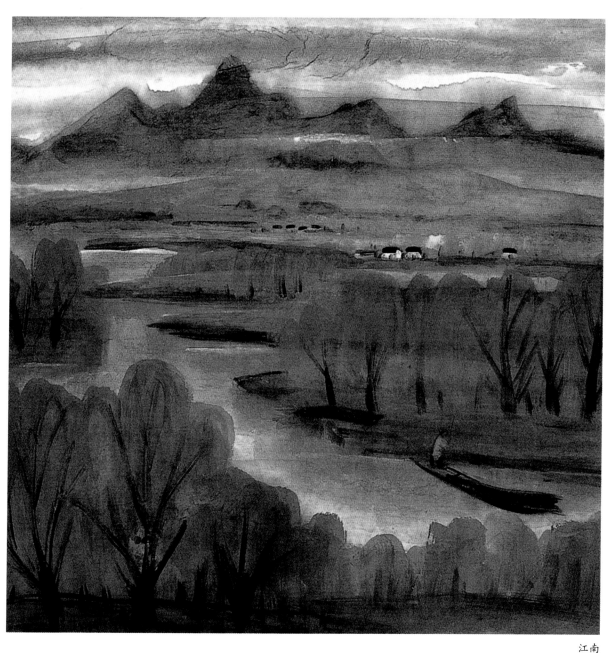

江南

国画目前所用的纸质、颜料、毛笔，或者是因为太同书法相同，所以就不期然地应用着书法的技法与方法，而无以自拔？那我们就不妨像古人之从竹板到纸张，从漆刷到毛锥一样，下一个决心，在各种材料同工具上试一试，或设法研究出一种新的工具来，加以代替，那时中国的绘画就一定可以有新的出路。

第三，绘画上的单纯化，在现代同过去的欧洲，并不是不重要的；所以我们的写意画，也不须如何厚非。不过，所谓写意，所谓单纯，是就很复杂的自然现象中，寻出最足以代表它的那特点、质量、色彩，以极有趣的手法，归纳到整体的意象中以表现之的，绝不是违背了物象的本体，而徒然以抽象的观念，适合于书法的趣味的东西！

我觉得只有这三个办法可以解除中国绘画前途的危险，也只有这三个办法给予中国绘画以一个光辉的前途，我愿同中国绘画诸同志共勉之！

艺术家应有的态度

◆ 远功利的态度

无关心论是康德论美的精华，就是说，当一个艺术家在创造他的作品的时候，第一应该把世间的一切名利观念远远地置之度外，然后才能到生命深处，而直接与大自然的美质际会；后来又有"人生短艺术长"的一句谚语，这又是说，同人类现实生活关系最密切的那种直接的物质享受到底不过是一时的事情，只有艺术能把作家的生命垂之永久，延长到只有人类存在的时候。

◆ 爱自然的态度

自然一语物质存在之总和及根本亦可谓为除本身以外，一切精神，物质及其现象，均为自然。此处之所谓自然实取后一意义。一个艺术家应当有从一切自然存在中都找得出美的能力。所以他应当对一切自然存在都有爱慕的热忱。因为，他是爱艺术的，而艺术又是从这些地方产生的。我们看见，多数的艺术家同文艺家都是广泛的人道主义者，这就是人类是自然存在中的主脑，而艺术家是爱自然的缘故。

◆ 精观察的态度

艺术家常能见人所不能见，闻人所不能闻，感人所不能感的东西。我们可以说艺术家是具有特别的敏感的人物，也可以说，那是因为他有善于观察的态度的结果。世间的事物都有若干的来由去因，也有许多必要的朝变夕化，常人总是把眼见的现实看作实在，艺术家则往往在暗处先看它的因由变化；此种观察且永无停止。故艺术家，能得事物之真，而常人则以此为怪矣。

◆ 勤工作的态度

艺术家所要表现的，是他从自然存在所观察所感印的，在思想中构成的幻象，这幻象是一不留心就会为别的感印破坏的；艺术家所恃以表现其幻象者是他多年所得表现技巧，这技巧稍一放置是很容易生锈的；因此，艺术家往往是最勤于工作的人物，一方面专心保持他的美丽幻象俾不为外物所破，一方面琢磨他的表现技巧俾不至于生锈。我们可以说，工作是艺术家生命，不工作的艺术家等于不存在。

艺术的艺术与社会的艺术

我们一谈到了解艺术这句话，就从很简单的问题谈到很复杂的问题上来了。但是我们研究艺术的人，应当首先决定我们的态度，我们从事艺术上之创造，究竟是为艺术的还是为社会的呢？从前欧洲的学者在艺术上争论之点，总离不了"艺术的艺术"和"社会的艺术"两方面，极端争执，视为无法调和，而变成两不相容之态度，其实这种过于理论的论调，愈讨论愈复杂，如同讨论美的问题，竟谈到上帝上面去了。托尔斯泰的《什么是艺术》书中，谓"艺术好坏的定论，应依了解艺术的人多寡而决断，如多数人懂的，多数人说好的便是好艺术；多数人不懂的，多数人说不好的，便是坏艺术"。这种论调未免失平。如果是这样，艺术家将变为多数人的奴隶，而消失其性格与情绪之表现。克鲁泡特金批评托氏这种言论，亦谓其过于偏见。盖了解艺术应有相当的训练，在这种美的教育不普及之下，好的高深的艺术怎能使多数人了解，即托氏书中称为好的艺术，如米勒之画，我们亦不能说是多数人了解的呵！这种所谓争执，据我个人的观察，渐渐由西方输过到东方来了。但是如果我们透彻地研究一下，事实上并不觉得这种问题变成相反的意思。艺术根本系人类情绪冲动一种向外的表现，完全是为创作而创作，绝不曾想到社会的功用问题上来。如果把艺术家限制在一定模型里，那不独无真正的情绪上之表现，而艺术将流于不可收拾。由作家这一方面的解释，我们就同时想到其他方面的影响，因为艺术家产生了艺术品之后，这艺术品上面所表现的就会影响到社会上来，在社会上发生功用了。由此可见倡"艺术为艺术"者，是艺术家的言论，倡"社会的艺术"者，是批评家的言论。两者并不相冲突。

艺术家为情绪冲动而创作，把自己的情绪所感到而传给社会人类。换一句话说：就是研究艺术的人，应负相当的人类情绪上的向上的引导，由此不能不有相当的修养，不能不有一定的观念。我们在过去的艺术中所得来的经验是什么呢？我们可以说艺术是创造的冲动，而绝不是被限制的；艺术是革新的，原始时代附属于宗教之中，后来脱离宗教而变为某种社会的娱乐品。现在的艺术不是国有的，亦不是私有的，是全人类所共有的，愿研究艺术的同志们，应该认清楚艺术家伟大的使命。

抒情·传神及其他

编辑同志：

收到你们的信，知道有些读者要我谈一些关于我的创作生活和体会。我是一个绘画工作者，要我画似乎倒容易，要我写，我就感到不知从何谈起。是的，我画了许多风景和花鸟，这些作品，是我个人多年来在创作过程中的试探，也许像许多人说这里有我的风格，但这些都不能说是成熟的作品。

我从小生长在一个山村里，对山上的树，山间的小溪，小河里一块一块的石头，既熟悉又喜爱。童年的时候，我有时总在小河里捉小鱼，或树林中捉鸟，养一些小鱼和八哥，那是最快乐的事情了。因为这个缘故，也许我就习惯于接近自然，对树木、崖石、河水，它们纵然不会说话，但我总离不开它们，可以说对它们很有感情。我的故乡的风景，现在想起来，并不是特别美丽，只要是多山有小河的地方，祖国到处都有，我离开家乡多年了，四十年没有回去过，但童年的回忆，仍如在眼前，像一幅一幅的画，不时地在脑海中显现出来，十分清楚，虽隔多年，竟如昨日！

我想也许因为我从小生活在山村里，对大自然的爱好，成为一种习惯，不管到什么地方去旅行，只要能从车窗中望见外面，不管怎样的景色，也许看来是最平淡的东西，在平原上几株树，几间小屋，一条河，铁路旁边的一沟水，水里有许多水草或荷叶，我永远不会感到厌倦。我最怕夜车，黑夜里看不见外面，如果睡不了那就比什么都难过了。我喜欢看电影和各种戏剧，不管演得好坏，只要有形象，有动作，有变化，对我总是有趣的。我想由于这种习惯，也许就因此丰富了我对一切事物和自然形象的积聚，这些也就成为我画风景画主要的源泉。

你们要我通过一两幅具体作品（如《秋鹜》），来谈一谈怎样在创作过程中，面对自然景物，根据情绪的需要，进行刻意创造，抒发自己的感情。我觉得，关于这个问题，我一点也谈不出来。我只能写一些《秋鹜》这一类的作品是怎样画出来的。说来也很简单，多年前，我住在杭州西湖，有一个时期老是发风疹病，医生和家人要我天天去散步，我就天天午后一个人到苏堤上，来回走一次，当时正是秋季，走来走去，走了三四个月，饱看了西湖的景色，在夕照的湖面上，南北山峰的倒影，因时间的不同，风晴雨雾的变化，它的美丽，对我来说，是看不完的。有时在平静的湖面上一群山鸟低低飞过水面的芦苇，这些画面，深入在我脑海里，但是我当时并没有想画它。新中国成立后我住在上海，偶然想起杜甫的一句诗"渚清沙白鸟飞回"，但这诗的景象是我在内地旅行时看见渚清沙白的景象而联想到这诗的，因此我开始作这类的画。画起来有时像在湖上，有时像在平坦的江上，后来发展到各种不同的背景而表达不同的意境。我只能说这些与你们所提出来的不相关的许多空话。

你们问我："怎样对细碎的自然景象进行概括和提炼，突出特定对象的特性，达到传神的境地？"这一问题我更说不出来了，因为我作画时，只想在纸上画出自己想画的东西来。我很少对着自然进行创作，只有在我的学习中，收集材料中，对自然作如实描写，去研究自然，理解自然。创作时，我是凭收集的材料，凭记忆和技术经验去作画的，例如画西湖的春天，就会想到它的湖光山色，绿柳长堤，而这些是西湖最突出的东西，也是它的特性，有许多想不起来的，也许就是无关重要的东西了，我大概就是这样去概括自然景象的。

近来有许多同志谈到我的创作，我再说一次，这些作品只是试探性的，是不成熟的东西。我们的国画有丰富的传统，如何去发展传统和吸取外来的精华，创造出我们这伟大时代的作品，是需要全国广大的美术工作者共同努力的。编辑同志，我只能回答这些。

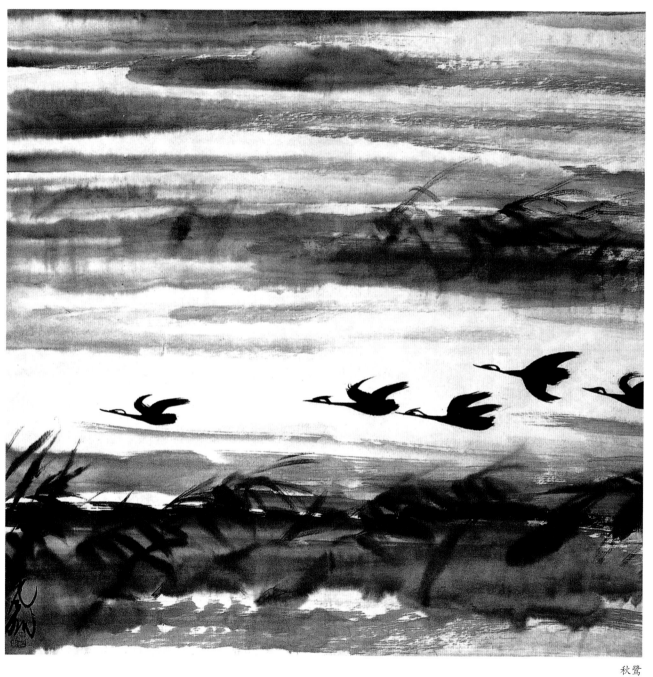

秋鹭

什么是我们的坦途

杭州是个美丽的都市。

美丽激发了许多古代的名人，为杭州建造了各处的寺塔，雕刻了各处的山石，描写成各种的绘画、诗歌、游记，使杭州更为美丽。

美丽更激发着各区域以及各种类的现代人，使他们用尽了所有的交通工具，用尽了所有交通工具的能力，或则远涉重洋，或则近在咫尺，络绎不绝地，到杭州来游玩或居住些时日。到此地，春季则拾掇到处都有的"映山红"，夏季则摘莲花采荷叶，秋季则满觉陇闻桂香簪桂花，冬季到西溪看芦花；离此地，则购一切可以纪念杭州的零星东西归遗亲友，并向他们述说杭州的美丽。

美丽是这样能够吸引人的东西！

据心理学家言，美之所以能引人注意，是因为人类有爱美的本能的缘故；人类学者更以各种原始人类的，以及各种现在存在着的野蛮人类的，如爱好美的纹身、美的饰物、美的用具等，证明了这事实；生物学者亦以各种动植物之以花叶羽毛之美为传种工具的事，把这事实推广到各种生物界去。

人类的生活能力高于一切生物，所以人类不特能欣赏美，且也能创造美。

人类所创造的美的对象是艺术，人类所创造的研究美的对象的学问是美学。

美学不特研究美的对象，也批评它；美学不特可以批评艺术，也可以拿来评价人类的普遍生活：它可以把知识的对象的真，意志的对象的善，艺术的对象的美，完全统一在一点上。

近代美学者有一种学说，谓美的范畴有两种：一种是单以个人的立场为出发点的，一种是以种族的立场为出发点的。对于后者，以为：人类是合群的动物，离人群我们是不能活命的；反过来说，如果人类或是民族不存在，属于这人类或民族的一人也不能单独存在。美学如果站在一切人类活动都为人类本身的生命之保存与持续的立点上说，则不能不把单为个人享乐的美的范畴降低，同时把足为人类全体或民族全体的享乐的美的范畴抬高。

有人以"一块钱不如两块钱"的语句讽刺美国人，以为这是太过功利主

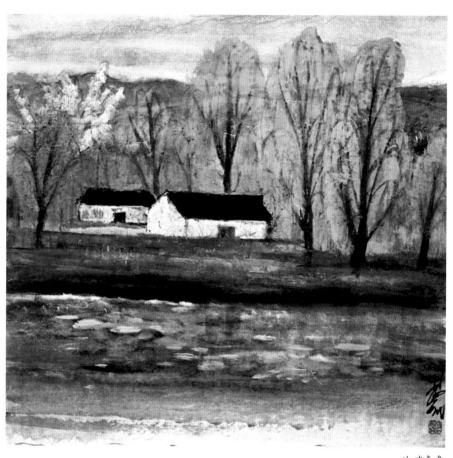

池畔春色

义；其实，这也颇是科学的：科学不过是寻求，使人类以不多的力量得到更多的利益的方法，换句话，也就是寻求有利于人类的生命保存与持续的方法，科学愈发达，人类利用外物以发展自己的生命的力量就愈大，这和一块钱和两块钱的说法并没有两样。

照如此说，无论在每个人的思维上，无论在美学的评价上，我们对于美的事物之欣赏，都有舍去一时的或个人的快感，而采取永久的或民族的快感的可能性。

我们试把这个可能性，从以制造美的事物为职志的艺术家方面看一看吧。

艺术有它供给美的价值的形式同内容，这两方面，内容不尽是与科学的真同意志的善相一致的，像王尔德（Wilde）之流，单在追逐一个美的幻象而制造他的英雄的性格，那性格也是一种美的内容，但这种内容，只可引起极少数的人物的微微一笑，不用说一般粗俗的人们不会懂它，就是懂，那不特对人类活动的向上没有帮助，或者反以其"无关心"性，把大家引到一种活动的摅尸床上去！不能同内容一致的形式自然不会是合乎美的法则的形式，但也有不表现任何内容的纯形式的艺术品，这在一切成品模仿的作品那儿可以看得见，这种形式主义的做法也可说是"制造美"的一种，但它们并没有在我们美的事物的总量上增加了什么，它们替死人服务是有的，替我们活人没有贡献什么，更谈不到为"个人"的或为"种族"的了！

和这相反，从个人意志活动的趋向上，我们找到个性，从种族的意志活动力的趋向上，我们找到民族性，从全人类意志活动的趋向上，我们找到时代性；一切意志活动的趋向，都是有动象，有方法，有鹄的的；把这些动象、方法同鹄的，在事后再现出来，或从不分明的场合表现到显明的场合里去，这是艺术

林风眠
中西绘画艺术论稿

家的任务，也是绝佳的艺术的内容。我们说艺术是生活的反映，那是指前者说的，我们说艺术是生活的启发，那是指后者说的。以这样的内容为内容，以合乎这样的内容的形式为形式，在艺术家的立场上不是为我们美的事物的总量上增加了新的东西了吗？在美学的立场上不是把足为人类全体或民族全体的享乐的美的范畴抬高了吗？在一般的文化评价上不是合乎更有利于人类向上的原则了吗？

在我国现代的艺坛上，目前仍在一种"乱动"的状态上活动：有人在竭力模仿着古人，有人在竭力临摹外人既成的作品，有人在弄没有内容的技巧，也有人在竭力把握着时代！这在有修养的作家，自会明见取舍的途径；但在一般方才从事艺术的青年，则往往弄得不知所适从！

可惜没有充分的时间把这些问题仔细分析，但在以上所写的这短短的小文中，我们也会看出什么是应该赶上的坦途了吧！当然，我是对能脱离一切奴性的青年们说的。

——为杭州《民国日报》新年特刊作

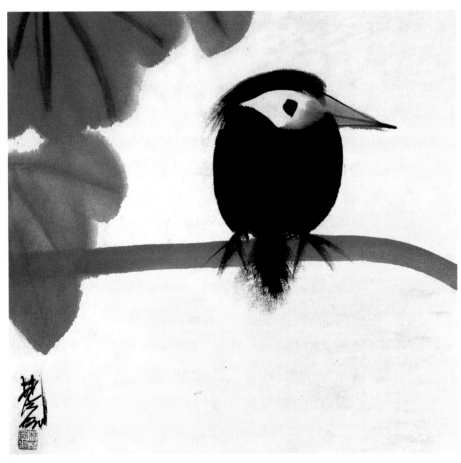

立

美术的杭州

◆ 释题

我们知道，属于美的，有天然美、人工美，以及创造美之区别。天然美是天生地设不加一些人工而自然美妙动人的；人工美是在天然美之外，加以人工之改造或补充而成的；创造美是完全由人类的力量，在固有的美的对象之外，创造出一种新生的美来的。

这三种美虽然在质在量各有不同，却差不多到处都有；杭州自也不能例外。本文就是以此三种美的对象为依据，而谈杭州的过去、现在，以及未来的。

我们谈到杭州就立刻会想到西湖，唐代的白乐天也告诉我们："未能抛得杭州去，一半勾留在此湖。"这因杭州的精髓不在城市，而在西湖。所以我们的题目虽是《美术的杭州》，在我们的心目中，则不期然而然地就成为《美术的西湖》了。

◆ 美术的杭州之过去

关于杭州的美，明嘉靖间钱塘田叔禾说："杭州内外及湖山之间，唐以前为三百六十寺；及钱氏立国，宋朝南渡，增多四百八十二，海内都会未有加于此者。"为什么海内都会没有比杭州西湖的寺院更多的呢？大凡宗教是离不开艺术的，他们时时想利用艺术以组织社会人士对于他们的信仰心理，因为信仰宗教是感情的表现，艺术则是最能摇动人类感情的；如果把艺术放在美的环境中，岂不将使艺术的感动力更有力量吗？所以，杭州西湖之寺观林立，正是杭州西湖比别个地方更为富于天然美的明证。

换句话说，西湖也正因为寺观更多于别地，故于天然美的富饶外又增加了一种更多量的人工美与创造美了！

关于西湖之天然美，此地暂且不谈；关于西湖的人工美，也有我们另外的细目；我们此地且先从创造美的过去谈起吧。

西湖，无论一石之微，一亭之小，实在都各有其娓娓动人的掌故。所惜

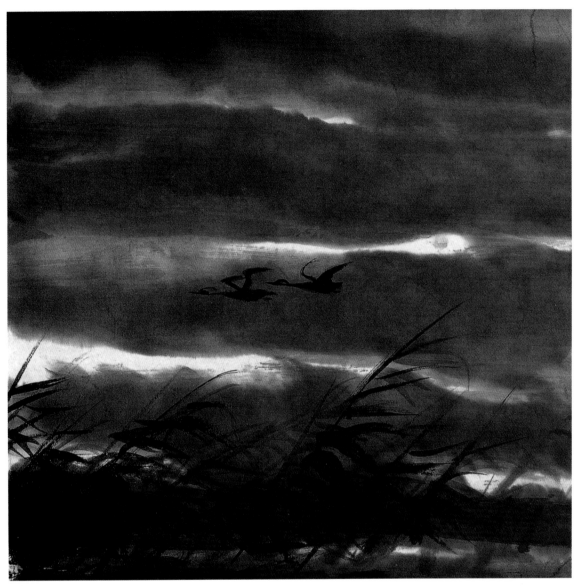

双鹜

者，掌故是属于历史同文艺的；亭台楼阁因用材不出于草木陶土之故，存者不多；大体尚存或整体保存至今，而足以归入美术品之列者，就只有较有耐久性的雕刻同浮屠了。然而就这一点也尽够我们留恋不舍的了！

西湖可归于建筑艺术中的塔，大约尚有六幢。

未到杭州，我们早就看到了的是宝石山上的保俶塔。关于此塔的建筑有两说：一说谓吴越王钱镠时，吴延爽请东阳善导和尚舍利，乃建九级浮屠于宝石山巅。到宋咸平年间，僧永保重修导，行人时呼永保为师叔，其塔因称保叔塔。一说谓钱王颇得民望，之曾入觐，留京数月，居民因思俶而建塔，名保俶。塔原九级，宋元祐至元至正年再毁，由僧慧炬建，已至七级，现存的为万历二十年（1592年）所重修。

与保俶塔遥遥相对的原有雷峰塔。这也是吴越王时代的建筑，近年虽已塌毁，但在各处我们都可以看到它的遗影。保俶塔挺秀纤丽有美人之目，雷峰塔则作风古朴端庄，故有"老衲"之称。

南高峰原有七级浮屠，建于晋天福年间；北高峰

148

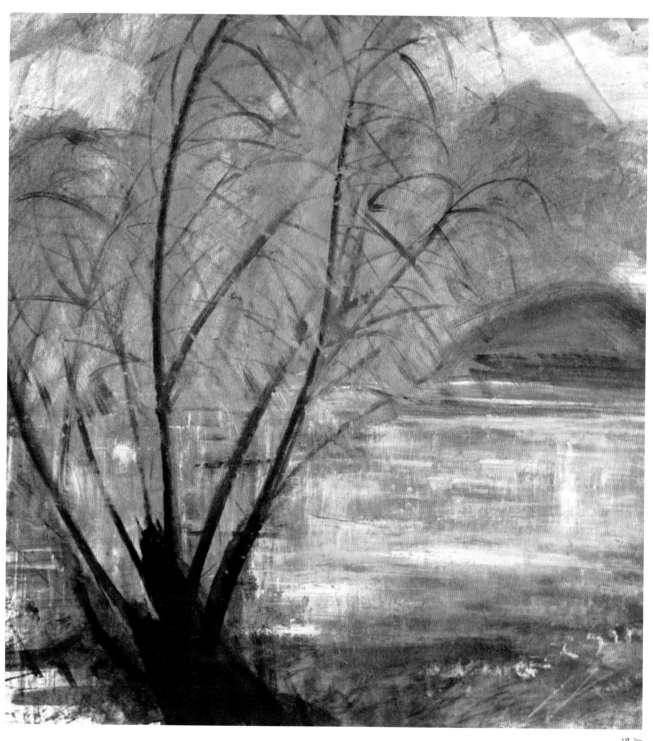

堤柳

林风眠
中西绘画艺术论稿

原也有七级之塔一幢，建于唐天宝年间；今俱毁，但留其废址以资凭吊而已。

在灵隐寺飞来峰前龙泓洞口，现在还有两个小塔，原名灵鹫塔，为晋时西僧慧理所建，今名理公塔。该寺大雄宝殿前左右两小塔，为吴越王所建"四石塔"之残存物。此三塔纯以石建，饰以雕刻，尚可考见两晋五代间雕刻之遗风。

矗立于钱塘江边，迈山隔湖而与保俶塔遥相呼应者，厥为宋开宝三年（公元970年）智觉禅师所建之六和塔。此塔原有九级五十余丈，宋宣和中，毁于方腊乱变，绍兴二十二年（1152年）僧智昙复将其改为七级，至明嘉靖三年（1524年）又毁，今存者当为嘉靖后之重建品。

西湖之古代雕刻甚多，其尤令人注目者约有三处：

烟霞洞石罗汉，相传晋时已有六尊；至吴越王时，又补十二尊，共为十八尊。其洞口千官塔，据《西湖新志》引《定香亭笔谈》云："吴越千官塔在西湖烟霞洞口，乃就岩石凿成"。然此种塔像极罗汉，其作风有远不及洞口近代所刻之观音像者。

于忠肃公谦之墓，在西湖三台山旁，于为明英宗时人，西湖游览志谓其建于弘治七年（1494年），于墓前有石人石马各数只，其较久者刻风深沉精练，远为后世所不及，不知此物果为明时物否？

西湖雕像最多，精者应推飞来峰。此峰历史颇久，在晋咸和元年（公元326年），西僧慧理即有"此乃中天竺国灵鹫山之小岭，不知何以飞来？仙灵隐窟，今复尔否？"之语。宋代《临安府志》云："龙泓洞畔有人凿住世罗汉十六尊。"《西湖游览志》云："皆元浮屠杨琏真伽所为也。"盖此处之雕像，宋时已有，而元代亦有补刻者。

◆ 西湖古代建筑雕刻之保存

西湖的古代美术品，自不止如前节所举之寥寥；如果照最近过去那样的置之不顾，则上举之寥寥数端，恐亦将凋零不能久存了！

飞来峰的雕刻可以说是西湖的精粹，其临灵隐寺之一面，自麓至顶，自表至里满布以宋元以来的大小雕刻物。过去呢，在洞中的，有些被人凿去了头面，有的被无识的僧侣满涂以金漆；在洞口上者，已为大自然的力量侵凌到几乎泐破的地步；在对灵隐寺天王殿之一面，则满盖了杂树荒草，有些竟因植物根部逐渐膨胀，弄得手裂腹绽！

于墓的石人石马，不论其年代如何，总算是纯中国风的雕刻佳品。过去也因无人保护，有些地方竟旦旦为村儿樵夫所凿毁！

灵隐龙泓洞口之理公塔，过去是善人们焚毁字纸，及清道夫焚烧树叶的处所！

雷峰塔，昔年屡有重建之说，至今仍未见诸事实；如果再有若干年不修，恐连现在尚可常见之原塔摄影也将不可复见了，彼时将何由保持其原有作风呢？

◆ 现在之西湖整理工作

自赵志游先生掌杭州市政以来，知杭州繁荣系于西湖，而西湖之荒废向为人所不注意，故对西湖整理颇多成绩。其有关于美术者约略有三：

西湖风景固向为人所乐道，唯亦有其缺点。此种缺点之一，是太嫌平坦。湖面自属平坦，其中虽有孤山，亦不过蕞尔一屿，且因其距离葛岭太近，直使人不觉其为水中之屿，但觉其为陆上之山；湖周三面均山，而高度无甚上下，且均多漫坡，绝无奇峰笔立者！因此，南北两峰虽较群山无甚出入，亦为清人视为奇景之一。

能救西湖过于平坦之病者唯有雷峰顶端之雷峰塔，及宝石山巅之保俶塔。

自雷峰塔坍倒以后，则唯保俶是赖矣！

保俶塔早有补修之议，迄未见诸实行。今已由市政府于前月兴工，预计明年桃花放时，此塔当焕然一新，将与游人相视嫣然而笑！

西湖自汉人建塘，白乐天作函以来，中间屡有修浚。唯自宋王钦若请以西湖为放生池而降，西湖乃日为淤泥所塞！尚忆民国十八年（1929年）西湖博览会开会时，适值天久不雨，西湖水浅泥出，钱王祠及三潭印月一带，淤泥成屿，鹭鸟栖止，时人大有沧海桑田之感。虽旧置有起泥机，亦久抛于净慈寺前，几化为锈铁矣！

自今春以来，前此置而未用之泥机，乃时见囊囊鸣声起于湖中，且亦时见有泥船数百艘，日事掀淤泥，捞水草；今则湖水一碧，与天共色，快人眼目不少！

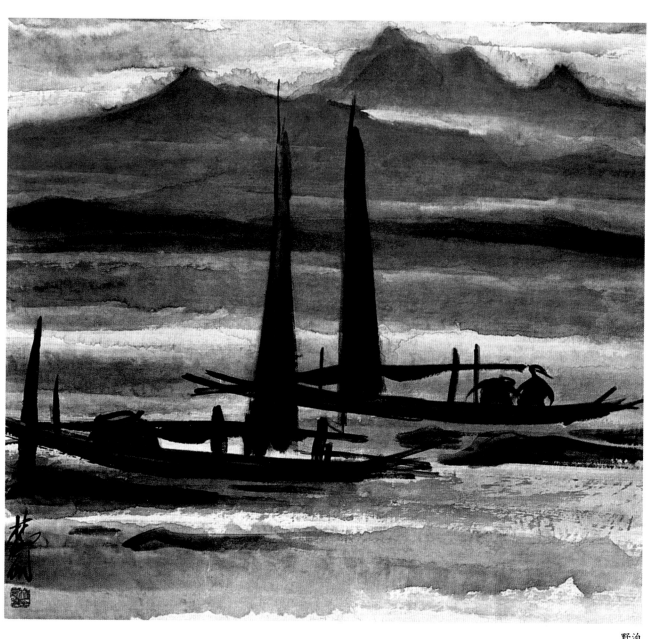

野泊

中西绘画艺术论稿

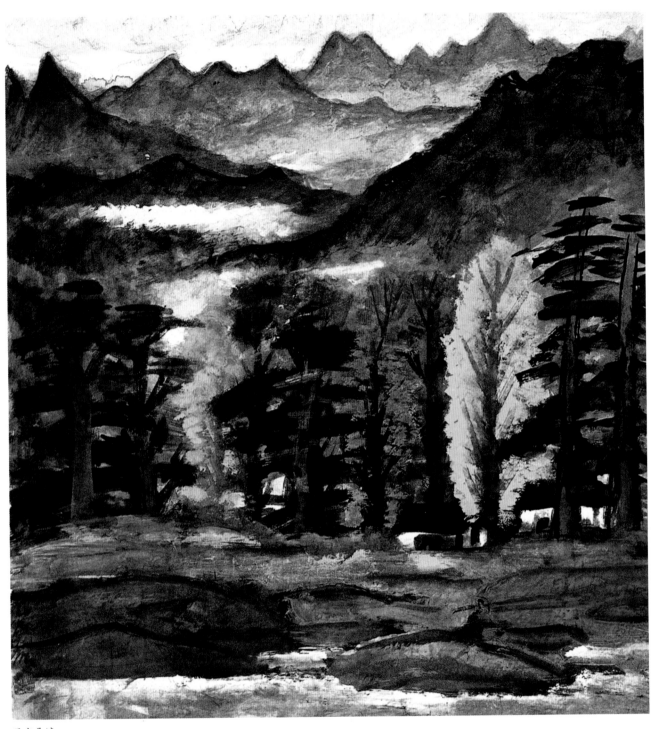

层峦叠嶂

　　试与凡曾旅居北平者语，动辄赞叹北平不置，问其何为赞叹，则谓除建筑外，几处于有趣之公园中，实有使人流连忘返之意。西湖本身为一大公园，表面上似不必再有公园之设置；然西湖及其山岭固足供人游览，庙宇及其别墅固足供人憩止，而一则往返需时，再则多少总须破费，三则事为老弱所不能胜，故仍有于居民较近之处，设置公园之必要。

能救西湖过于平坦之病者唯有雷峰顶端之雷峰塔，及宝石山巅之保俶塔。

自雷峰塔坍倒以后，则唯保俶是赖矣！

保俶塔早有补修之议，迄未见诸实行。今已由市政府于前月兴工，预计明年桃花放时，此塔当焕然一新，将与游人相视嫣然而笑！

西湖自汉人建塘，白乐天作函以来，中间屡有修浚。唯自宋王钦若请以西湖为放生池而降，西湖乃日为淤泥所塞！尚忆民国十八年（1929年）西湖博览会开会时，适值天久不雨，西湖水浅泥出，钱王祠及三潭印月一带，淤泥成屿，鹭凫栖止，时人大有沧海桑田之感。虽旧置有起泥机，亦久抛于净慈寺前，几化为锈铁矣！

自今春以来，前此置而未用之泥机，乃时见橐橐鸣声起于湖中，且亦时见有泥船数百艘，日事掀淤泥，捞水草；今则湖水一碧，与天共色，快人眼目不少！

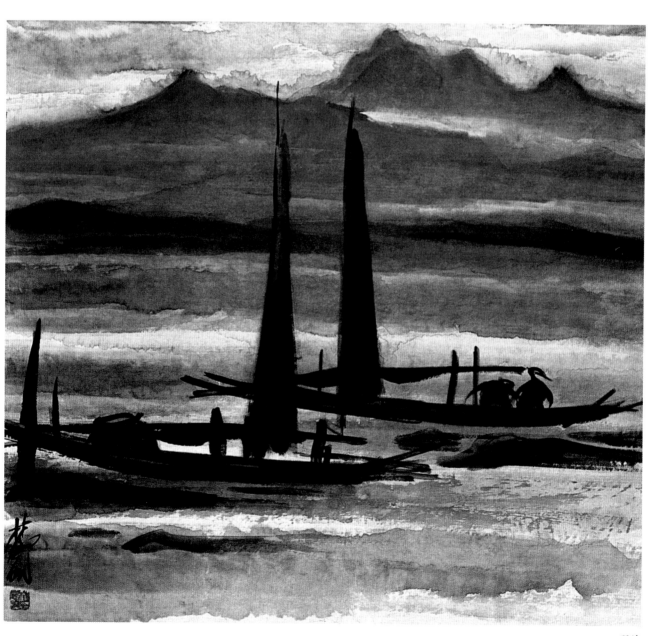

野泊

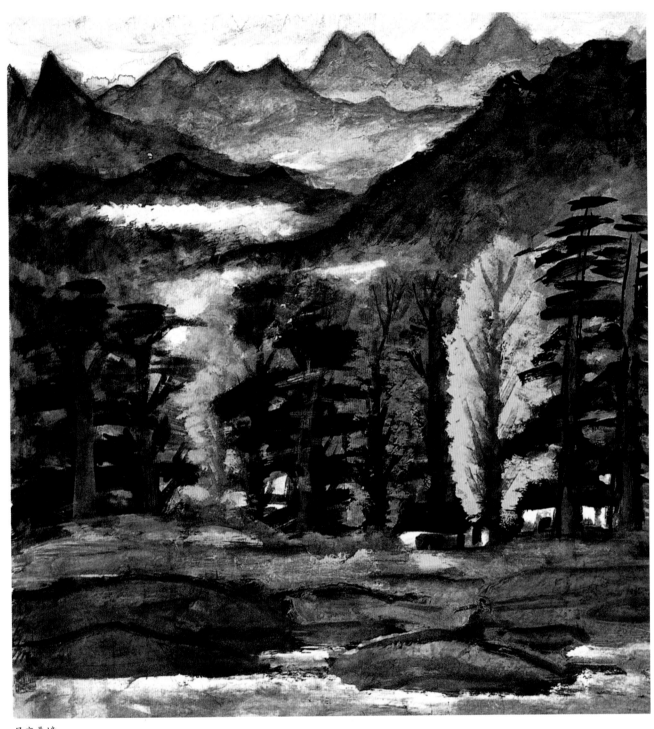

层峦叠嶂

　　试与凡曾旅居北平者语，动辄赞叹北平不置，问其何为赞叹，则谓除建筑外，几处于有趣之公园中，实有使人流连忘返之意。西湖本身为一大公园，表面上似不必再有公园之设置；然西湖及其山岭固足供人游览，庙宇及其别墅固足供人憩止，而一则往返需时，再则多少总须破费，三则事为老弱所不能胜，故仍有于居民较近之处，设置公园之必要。

西湖之公园，已有者为孤山下之故行宫，及湖滨路之杭城故基。前者在西湖之内，远不如各项别墅，且到西湖上者亦不必有流连此园之余暇。后者地址适宜，唯面积太狭，不能称为公园。自赵市长来任后，乃将湖滨第五公园之末，就原有大空地上，筑有第六公园，置花畦，建小亭，杂栽花木，广辟通路，使碧草如茵，花荣如锦，广袤虽不甚大，而布置则俨然有与北平各园并驾齐驱之势；特别的是从他处移来之石刻数种，矗立草际，点缀其间，颇与西湖全部之感觉相谐和！

他如道路之修筑，湖塘之补整，以及白堤两旁之铺草植花，则其余事。

◆ 现在之西湖艺术教育

西湖之天然美，固曾为宗教家所利用；西湖之人工美，固曾为有心者所增益；而西湖之创造美，则自西湖国立艺术院成立以来，始见有焕发之气象。

1928年春，国立艺术院举行第一次开学典礼时，那时的大学院院长蔡孑民先生，有这样几句话："自然美不能完全满足人的爱美欲望，所以必定要于自然美外有人造美。艺术是创造美的，实现美的。西湖既然有自然美，必定要再加上人造美，所以大学院在此地设立艺术院。"

本校校址现在所占的是罗苑，三贤祠，照胆台，苏白二公祠，朱文公祠，启贤祠，莲池庵，陆宣公祠等处，南面隔湖可望南山诸胜，与湖心亭三潭印月为比邻；东依平湖秋月，可望第六公园；西趋西泠桥，可望北山诸名迹；中夹白堤马路，为游湖者必经之途；北靠孤山，而隔湖可见初阳晓瞰及保俶古塔。蔡先生诚不我欺矣！

本校原设有绘画、雕塑及工艺艺术三系，本年秋季添设音乐系，并拟于明年秋季加设建筑系。本校教

员均为积学敦品之学者，读者当已于历年本校在上海南京及日本所举行之展览会中目睹其作品，是非自在人心，固不必作者代为卖弄。本校学生，因为宿舍所限，本年度只有三百余人，唯孜孜于学业之进步，其势殆有不可侮者。

西湖向为沉静之空气所笼罩，益以古人胜迹大有令人玩味不尽者，故办学于此，虽其天然之美足为陶情养性之助，而每有使体魄益柔使精神益萎之可能。因此，本校于艺术之技巧练习与思想表现，时以精悍焕发之风度为旨趋；于体育之提倡，亦不敢后人。读者设曾亲睹本校之展览会，当知本校同学之艺术作风，每现有英明迈进之气；读者设留意杭州体育消息，当知本校同学之体育声誉，骎有驾凌杭州各校之势！

总之，西湖之美，余校无不尽量吸收；西湖之病，余校亦无不尽量纠正。此盖不特艺术教育为然，不特在西湖上之艺术教育为然，各地各种之教育皆应尔尔也。

关于校务，余不欲多言，以免蹈近人铺张扬励之弊，余固甚望读者能尽量批评之也。

◆ 对于美的杭州之希望

我们觉得，西湖不论其在历史文化上，不论其在杭州居民生计上，更不论其在古迹保存及艺术教育上，都有加以整理与繁荣的必要。

关于西湖在中国历史上的地位，本刊有《历史的杭州》一文；关于西湖在中国文化上的地位，本刊有《浙派文艺及金石书画》一文，读者尽可看出其不可等闲忽视的价值。

我们知道，杭州市在最近数十年来发展得很迅速，而其所以能很快地发展成为中国不可多见的新都市的原因，大部分要靠着西湖。我们看，杭州的绸

缎、茶叶、雨伞、竹筷、纸扇，以及其他土产，不是在春秋两季销得最多吗？杭州的旅馆、酒菜馆，不是在春秋两季生意最好吗？为什么呢？不是因为在春秋两季是西湖景色最好，游人最多的时候吗？

清代曾把它最得意，也是它对中图文化最大贡献的《四库全书》分配一部在西湖上。古今来许多有名的著作都是在西湖上写成的。佛教自然利用了西湖的天然美，把它的伽蓝纷纷地建筑在西湖附近。就是儒家的若干学者也都留恋于西湖：这是为什么呢？不是因为西湖的安静舒适，很宜于读书写作吗？

特别是在中国的雕刻方面，西湖确是中国古代雕刻的一个重镇！别处的中国雕刻大半都被毁弃得不像样子，西湖的雕刻虽然也在被弃置之列，究竟还毁得并不如何厉害。

因此，我们希望我们的国家，能略微留意到西湖对于中国之历史的、文化的、经济的、古迹的、美术的以及教育的关系，在最近的将来，至少要办到下列诸事：

一、划西湖为文化艺术区，建筑大图书馆、美术博物馆，使中外游人一接触西湖即如已触及中国固有之文化与艺术。

二、以最大的力量清理飞来峰及孤山一带之荒草杂树，使古迹艺术品不致为自然力所侵凌。

三、恢复一切古代的建筑，并增加保护古物之建筑，使西湖成为更伟大之美术博物院。

四、彻底清除湖底积淤，使湖水不致再有污浊之患。

五、鼓励有关西湖之美的文艺描写及艺术表现，使西湖之美借以表扬。

六、加重西湖工程局之职权并聘请海内外艺术名家，从事于"美的杭州"之设计。

　　　　　　　　　　　　——为《时事新报》新浙江建设运动特刊作

致全国艺术界书（节选）

全国艺术界的先生们、女士们：

在过去十余年中，艺术运动上我们所做的功夫，是专致力于"力行"方面的。

彼时以为，中国之缺乏艺术的陶冶，主要原因，在于没有真正创造的艺术品。绕在国人眼前的那些缺乏生命的赝造品，都不能引起国人对于艺术的赏鉴趣味，致使艺术在中国的地位，一天一天低落下去。这种艺术地位低落的结果，逼得国内艺术家不得不走向无望的死路，而前之所谓赝造品的，乃愈衰颓而至不成东西。国人亦正因没有东西可赏鉴，愈鄙视艺术而至不谈艺术。如此，艺术既愈趋愈下，人心亦愈趋愈不肯受艺术的陶冶，前途危殆，真是不堪设想。欲救此种危殆，则非有肯牺牲一时名利的艺术家，奋其腕力，一方面以真正的作品问世，使国人知艺术品之究为何物，以引起其赏鉴的兴趣，一方面为中国艺术界打开一条血路，将被逼入死路的艺术家救出来，共同为国人世人创造有生命的艺术作品不可。

抱定此种信念，以"我入地狱"之精神，乃与五七同志，终日埋首画室之中，奋其全力，专在西洋艺术之创作，与中西艺术之沟通上做功夫；如是者六七年。在此六七年的短期中，虽因天才不逮之故，未见有多少之成效，只此奋斗不已，无时或忘艺术运动的苦心，自问亦复甚堪告慰。

归国以后，直接与中国社会接触，凡所闻见，多足以证明昔日之观察为不误，而事实且有过之而无不及！故在忝长北京国立艺术专门学校之初，即抱定一方致力在欧工作之继续，一方致力改造艺术学校之决心，俾能集中艺术界的力量，扶助多数的青年作家，共同奋斗，以求打破艺术上传统模仿的观念，使倾向于基础的练习及自由的创作；更以艺人团结之力，举办大规模之艺术展览会，以期实现社会艺术化的理想。感谢艺专热心艺运的朋友们，虽在政府财源异常涸竭之下，仍使可爱的艺专，能保持其蒸蒸日上的朝气。便是北方的民众，在这一年多的时期中，也有了对于艺术上的朦胧的感觉。

不期横逆之来，不先不后，偏于此艺术运动刚有复兴希望时来到，于是，费尽多少心血的，刚刚扶持得起的一点艺术运动的曙光，又被灭裂破坏以去！这是艺术运动中多么可悲的事啊！

受到这样无端的打击，我们感到，在此种恶势力的范围之下，艺术运动，万难有重行建筑起来的可能，只能以决然的态度，向新的方向，继续努力。伴此而得的感想：大概是艺术的言论方面没有做到功夫吧？为什么为学西画者所绝不可缺的人体模特儿的临写，会被指为有伤风化呢？

南下以来，一方面因时间匆促，一方面昔日相信需要"力行"的观念未除，故对艺术运动上的主张与方法，仍少有具体之言论。便在这个时期，引起了不少南方艺术界同志们的误会，有的形诸文字，有的闻诸口传，一似我们从南下以后，便同其他诸大人先生一样，专意在得高位拿巨俸上做功夫，完全忘记了艺术运动的职志！艺术界的同志们这样热心地为艺术运动而警告我们，使得我们更感到便是为了纯洁的艺术运动，仍有时时说话的必要。

此地，姑且把我个人所见到的，同艺术界的同志们一谈。从此，我们把艺术运动的信条，于努力"力行"之外，更须加上"宣传"一项。

◆ 艺术的影响

人类最大的秘密，除科学家已经解释者外，便是"人生有什么意义？"和"到底有什么归宿？"这两个问题，人类最大的悲哀，除衣食诸事能由科学或人事满足者外，便是找不到此生的归宿，不晓得此生的意义。

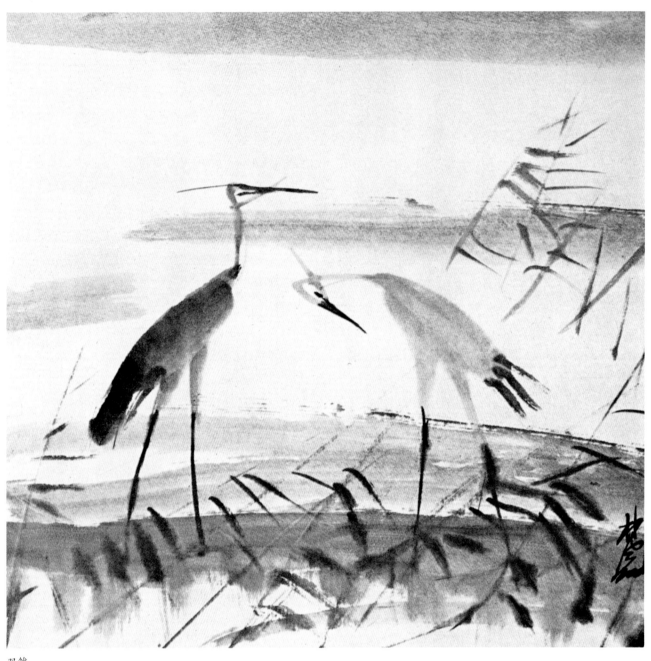

双雏

到宗教在科学的显微镜下溜去的时候，昔之用以自诓的宗教已去，而人类向前的要求却不曾已，且实际上，每与此种锋利的要求以异常的打击。这种打击，使人类生活，起了绝大的变动，感情上骤然增加了无限的悲哀与失望。于此，负着安慰，调和这种冲突之责者，便只有艺术。

艺术的第一利器，是他的美。

美像一杯清水，当被骄阳晒得异常急躁的时候，他第一会使人马上收到清醒凉爽的快感！

美像一杯醇酒，当人在日间工作累得异常惫乏的时候，他第一会使人马上收到苏醒恬静的效力！

美像人间一个最深情的淑女，当来人无论怀了何种悲哀的情绪时，她第一会使人得到他所愿得的那种

温情和安慰，而且毫不费力。

艺术把这种魔力挂在他的胸前，便任我们从那一方面，得到那一种打击，起了那一种不快之感，只要遇到了他，他立刻把一种我们所要的美感，将我们不快之感换过去！只要一见到艺术的面，我们操纵自己的力量便没有了，而不期然地转到他那边！

艺术的第二种利器，是他的力！

这种力，他没有悍壮的形体，却有比壮夫还壮过百倍的力，善于把握人的生命，而不为所觉！

这种力，他没有利刃般的狠毒，却有比利刃还利过百倍的威严，善于强迫人的行动，而不为所苦！

这种力像是我们所畏惧的那命运之神，无论生活着怎样的生活方法，他总会像玩一个石子一样，运用自如地玩着人的命运，东便东，西便西！

艺术，把这种力量藏诸身后，便任我们想用什么方法，走向那一方面，只要被他知道了，他立刻会很从容地，把我们送到我们要去的那条路的最好的一段上，增加了我们的兴趣，鼓起了我们的勇气，使我们更愉快地走下去！

艺术，是人生一切苦难的调剂者！

我们应该认定，艺术一方面调和生活上的冲突，他方面，传达人类的情绪，使人与人间互相了解。

托尔斯泰说："如要给艺术一个正确的定义，当先不要把他看作快乐的源泉，应当认他为人类生活中一个条件；这样观察，便可见出，艺术是人类间互相传达的一种方法。"又说："言语传达人类的意思，为人类联合的一个法则，艺术也是这样，不同的地方，人用言语来传达自己的意思给别一个人，用艺术传达自己的情绪给别一个人。"

我们日常所最需要的不是同情吗？艺术能把彼此的甘苦交换过，最能唤起此种同情；知道有同情的文明社会之所以为福地，便可见到艺术影响的一斑了！

引起人与人间种种纠纷的不是各人的自私吗？艺术能把他的感情及美，浸

入赏鉴者的心肺，使这种下贱的我见，完全在同情与美感下消灭；人类舍却其各人的自私之见，人类社会的各种纠纷与苦恼，大半可以不再发生了！

只要大家没有不平的戾气，只要大家都有了工作的勇气与兴趣，只要大家没有损人利己的下贱行为，只要大家都存着大公无私的同情心，人类社会还会有什么战争，还会有什么不自由、不平等的吗？孔子是最讲求实利主义的，但对礼乐书数御羿骑射并没有好大区别，奈何此刻反有看不起艺术的中国人呢？

艺术，是人间和平的给予者！

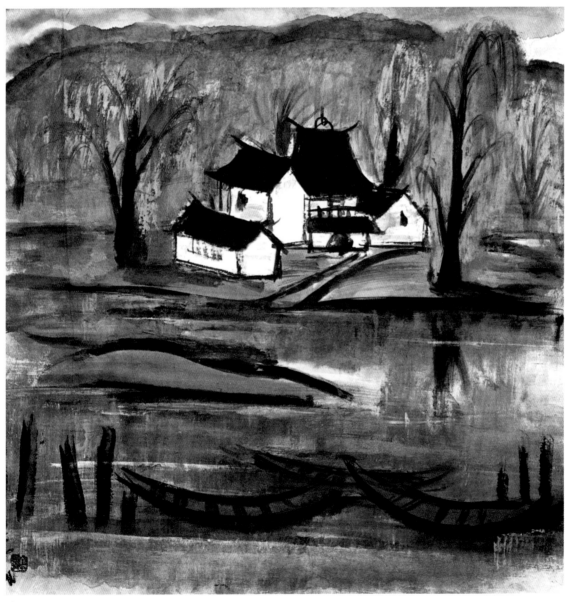

渡口

艺术教育大纲

北京艺专《艺术教育大纲》：

本校定名为国立艺术专门学校，本校以研究高深艺术、养成专门人才为宗旨。

学制：本校现设以下学系：（一）中国画系。（二）西洋画系。（三）图案系。（四）音乐系。（五）戏剧系。

同时大纲还制定严格的学术、财经等管理机构，如设教务处，置教务长一人，各系主任一人，教授、讲师、助教若干人。

本校设评议会。以教授互选八人与校长、总务长、教务长组织之，以校长为议长。财经评议会讨论以下事项：（一）审议本校教育方针；（二）审议本校内部组织；（三）审议本校预算及决算；（四）审议校内各项章程；（五）审议教育长官及校长交议事项；（六）审议各委员会提议事项；（七）审议革除学生事项；（八）审议校内其他重要事项。并由校长设下列各委员会：（一）预算及审订委员会；（二）考试委员会；（三）选举指导委员会；（四）体育卫生委员会；（五）图书教具委员会；（六）出版委员会。

1926年

杭州国立艺术院《艺术教育大纲》：

数千年来由师徒私相授受式的艺术教育，一变而为大规模的学校艺术教育，这不能不感谢西方文明之赐。我国在民国初年间，各种专门学校尚在启蒙的时期，即有北京美专之设，这又不能不钦佩当局者有先见之明。但不幸这座崭新的艺宫三番五次受了学潮的影响，终未能为我国新艺术教育树立个不拔的基础，虽有悠长的历史仍不免受政府最后的制裁，殊堪惋惜。我们试索过去艺术教育失效的原因不外乎两种：

一为政治思潮侵入学术机关，使青年学子不得专心于研究；一为地盘之抢夺，使掌教者专务党争，而失其师表之尊严。凡此种种，都是十余年来教育界的普遍现象。渺小的艺术教育，唯其渺小，更是经不起这种洪水猛兽式的摧残，终于不可救药。

本校受命成立于1928年春，在开办之初，我们即抱一个共同的信念：西方现代的艺术教育纯粹是技术的教育，但在我国艺术教育尚在萌芽的时期，艺人的行动尚受社会怀疑的时期，技术的磨炼之外，仍须兼顾着德性的修养。同时最重要的一点，就是艺术学校应当成为纯粹研究艺术的学府，因此，绝不容复杂的分子混迹其间，以免重蹈过去的覆辙。在为学术而努力的立场上，我们要首先自勉而后勉人，要在教学之中力求增进自己的造诣，总之，艺术学校不是单为栽培后进，而是师生共同研究的场所，掌教者应当自认为永无毕业的老学生，这种信念，六年来虽受了许多挫折，我们自信还保守着。

我们的宗旨既如上述。为达到此目的，我们的教学方法势必采取严格的精神，以挽救过去的颓风。在教务方面，种种规程，除了不可缺少的消极的限制之外，一切设施都是趋重于积极的奖励。

其中虽然还不免有许多缺憾。但是这些规程并非千年不易的法典，我们很乐意开诚布公，在可能范围内，随时加以改善。同时，我们不要忘记，学校的完善不在规程之完善，而在教学者之各尽其责。

本校成立六年以来，学制与名称迭有更改，初为国立艺术院，1929年冬改为国立杭州艺术专科学校，原有之预科亦改为高中部，今春又奉部令将高中部改称为高级艺术科职业学校。在这些沿革之中，我们始终抱定一个宗旨：无论在任何学制、任何名称下，但我们总是力求增进教学的效能，提高学子的程度，使成为名实相副的艺人；在另一方面，我们希望社会人士对于艺术学校勿抱太高的希求，犹之乎文科理科

大学毕业生不尽是文学家或科学家，艺术学校的毕业生亦不尽是艺术家。所谓"家"者是凭个人的天才而有特殊的表现者，才可当此尊称，所以艺术学校所能给予学子者，是艺术的基本方法及经验，使之成为"未来"的艺术家或大艺术家。

本校现设四系：绘画、雕塑、图案、音乐。大别之可分为视觉部与听觉部。兹将各系分述如次：

绘画、雕塑、图案，既同属于造型艺术，自有其共同的基础，一如自然科学之根据于数学，素描即是造型艺术的基本。我国艺术学校过去的错误，就是忽视了素描的重要，对于初学者略授予铅笔画的浅薄基础之后，即教之以水彩或油画，此种办法无异于驱使婴儿角逐于田径，未有不失足仆地者也。本校鉴于此弊，毅然把高职部的第一二学年的时间全致力于素描，到了第三学年才分系别。同时学生选修系别是以素描的优劣为标准。最优等的进绘画系或其他各系，优等的进雕塑系或图案系，中等只得进图案系。

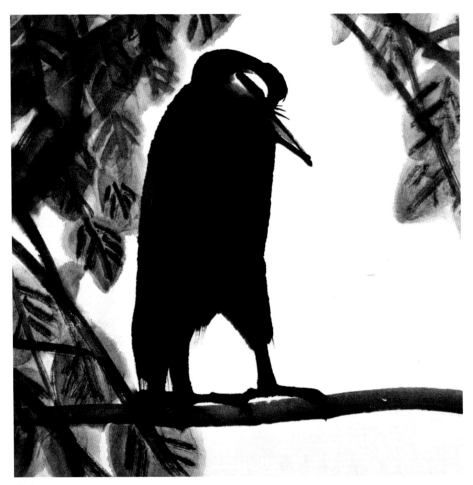

寒鸦

绘画系始于高职部第三年级而毕于专科部之第三学年，前后共四学年。教材内容分别为国画与油画。本校绘画系之异于各地者即包括国画、西画于一系之中。我国一般人士多视国画与西画有截然的鸿沟，几若风马牛之不相及，各地艺术学校亦公然承认这种见解，硬把绘画分为国画系与西画系，因此两系的师生多不能互相了解而相轻，此诚为艺界之不幸！我们假如要把颓废的国画适应社会意识的需要而另辟新途径，则研究国画者不宜忽视西画的贡献；同时，我们假如又要把油画脱离西洋的陈式而成为足以代表民族精神的新艺术，那么研究西画者亦不宜忽视千百年来国画的成绩。总之，一切艺术，即如表面上毫无关系的音乐与建筑，在原理上是完全贯通的。现代西方新派绘画已深受东方艺术的影响，而郎世宁的国画又岂非国画可受西方影响的明证？根据历史与西方现代艺术的趋势，我们更不宜抱艺术的门罗主义以自困。就人性的立场而论，东西艺术（不仅绘画，即其他雕塑、建筑、图案等亦然），直言之，可称为异母的兄弟，本校既以栽培新艺人、领导新艺术运动为天职，对于东西艺术的纠纷，当力持正义，指示后学以康庄大道。绘画为现代艺术运动的主力军，职责尤重，更不宜随世俗的谬见而自蹈覆辙。现在合并国画、油画为绘画系的办法，或许还有人不赞同，但本校施行此种制度六年以来，并未发现不良的效果，事实已代我们辩白了。

　　雕塑系的修业年限与绘画系同。内容可分为泥塑与石刻。泥塑自高职部三年级起，至专科毕业止。石刻为兼修科，专科第二学年起，直至毕业止，凡二年。教材与方法仿佛巴黎美专。我国雕塑人才最为缺乏，留学外国者多因历史的传统观念而习绘画，罕有注意雕塑者。本校有鉴于此，在开办之初即设雕塑系，且因雕塑为造型艺术的代表。最富于永久性，它的社会功用实不亚于绘画。雕塑在吾国历史上的功绩已为举世所共知，在最近的将来，它的发展实未可限量，本校在为造就特殊的人才起见，目前雕塑系虽不得与其他各系平均发展，仍当竭力倡导后进，俾得及时而致用。

　　西方人素称东方人为天生的图案家，吾国古代铜器的形，瓷器的色、线已臻实用艺术的上乘，而达于纯粹艺术的境界。惜乎近代因过事抄袭，遂流于衰败之途。不特影响民族的精神，甚且为工艺落伍的主因。我们就是站在经济的立场亦宜加以挽救，图案系的设立实刻不容缓。我校图案系修业年限与前者同，课程以兼修各门为原则。高职部三年级专修基本图案，专科部则以染织、陶瓷、室内装饰、建筑图案等为主体。东西各国重视图案者多设独立的图案工艺学校，其内容的宏大远胜于其他美术学校，因门类愈多则设备愈繁，绝非一系所能包括。但在我国，因限于经费，即此一系已难维持了。若退一步说，我国事事都是因陋就简，在教育方面，有何学校堪称"完备"？无人注意的艺术教育，只好用精神来战胜物质的简陋，犹之乎西方杰出的艺术品多半是出自破陋的工作室，那么西湖破庙凑成的艺校又何尝不可有同样的奇观？但是，我们

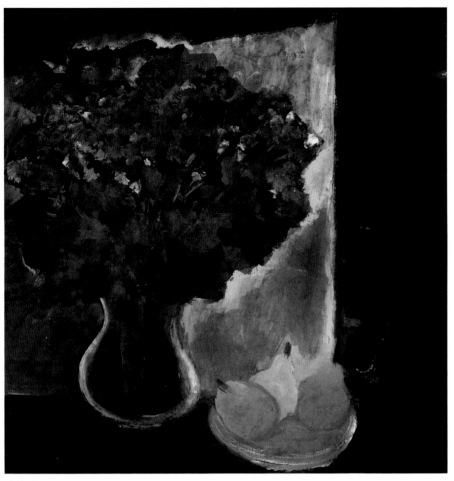

紫色花

并不以为满意。未来图案系的发展当在社会认识图案的力量之时。目前已经渐渐有了些微的转机，将来更可乐观。我们深信中国工艺的复兴及日常生活的美化当有待乎未来的无数图案家。

有人说西方是音乐的民族，东方是象形的民族，音乐近乎动，象形近乎静。现代各民族生存竞争的激烈，也许是肇始于音乐的冲动力。此说未尝无相当的根据。在艺术的性质而论，最有影响于人生者莫过于音乐。不但社会一般人士在工余之暇需要音乐的陶冶，就是研究造型艺术者亦需要音乐的调剂。本校之设音乐系亦顺乎世界的趋势以适应社会的需求。本校音乐系成立较迟，至今仅两年，虽无惊人的成绩，亦已上正轨。学制分为高职部与专科部，修业年限前后共六年。课程酌采西方音乐院的办法，同时兼采国乐为辅。盖吾国固有的音乐与民族的历史并存，在学者的立场决不能弃之如敝屣，所以我们不避守旧的嫌疑，对于国乐仍抱着整理的希望。偏激的论调不外乎否认历史及社会的背景而已，我们对于音乐的整个问题，还是持"和"的态度。我们希望音乐教育在中国能得在其西方同等的效力。

总之，本校的艺术教育方针是在不偏不倚的立场，在忠于艺术、促进吾国文化、恢复其过去的荣光为目的。努力磨炼基本，努力摆脱古今中外的陈式，努力创造足以代表个性及民族精神的新艺术，这是本校全体师生的共识。我国艺术教育的真正结果在乎造就真诚的艺术家，又在乎真诚的艺术家努力造出无数高超的艺术品。

作品欣赏

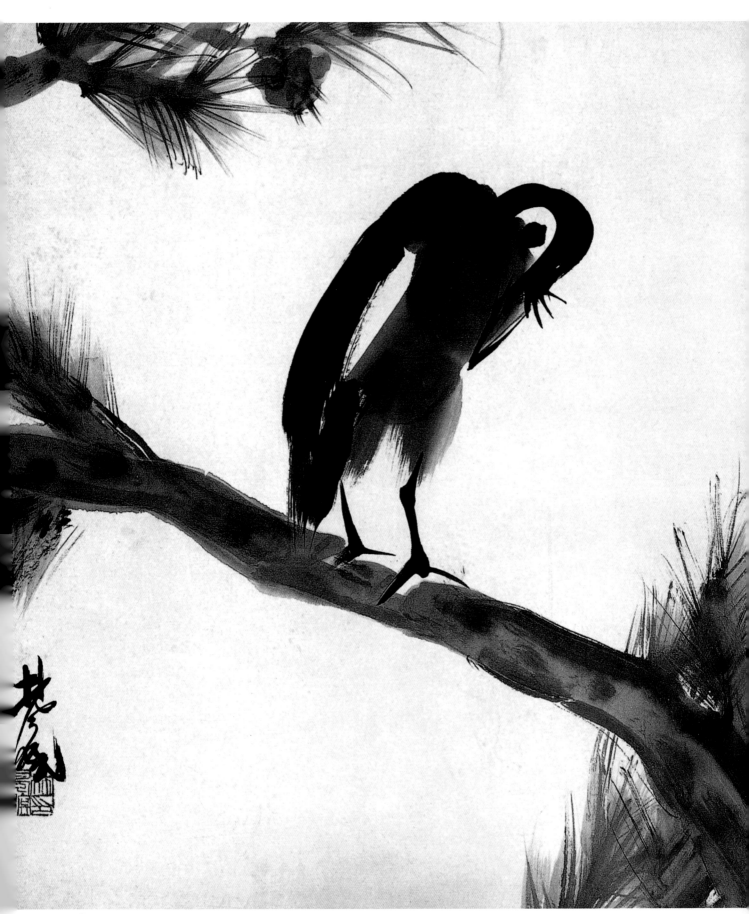

歇

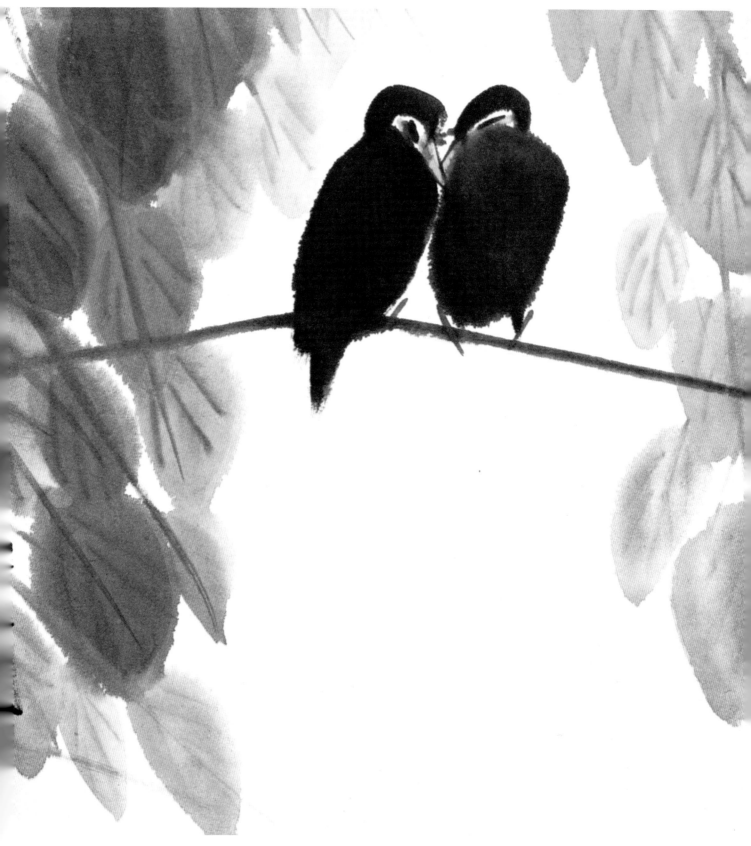

春晴

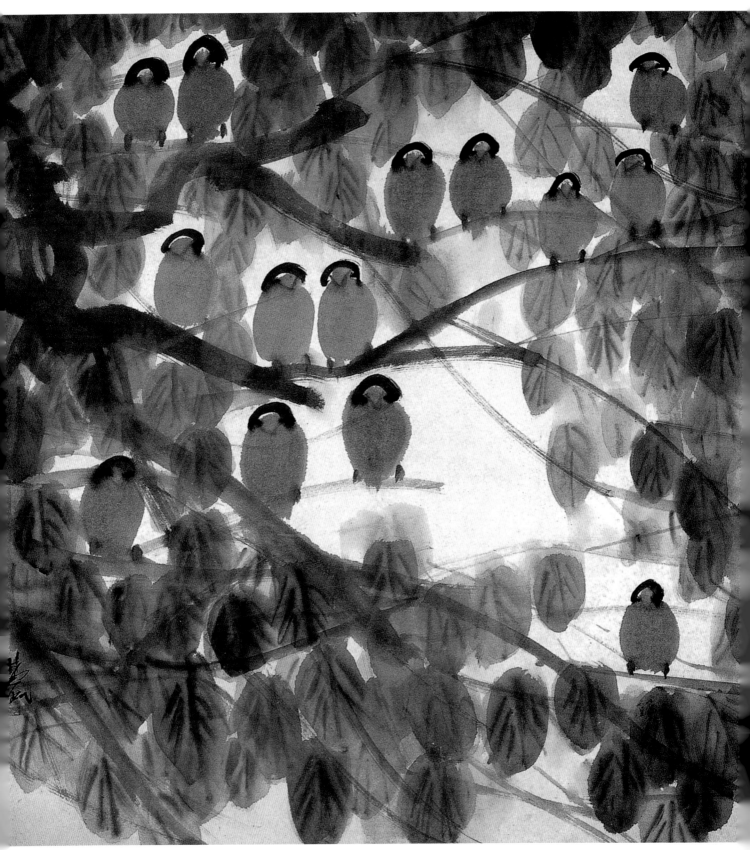

红叶小鸟

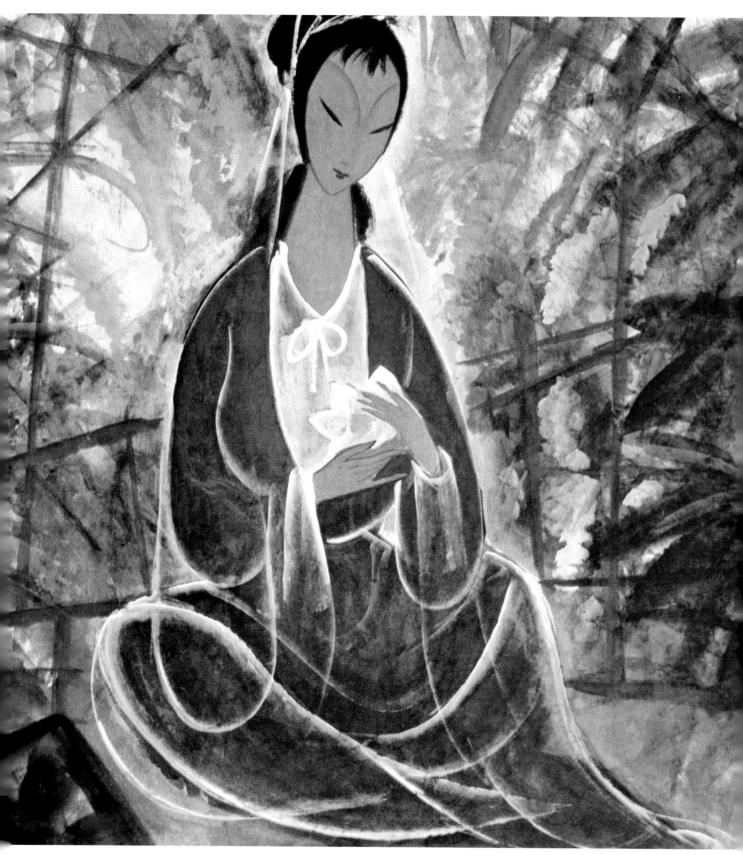

凝思

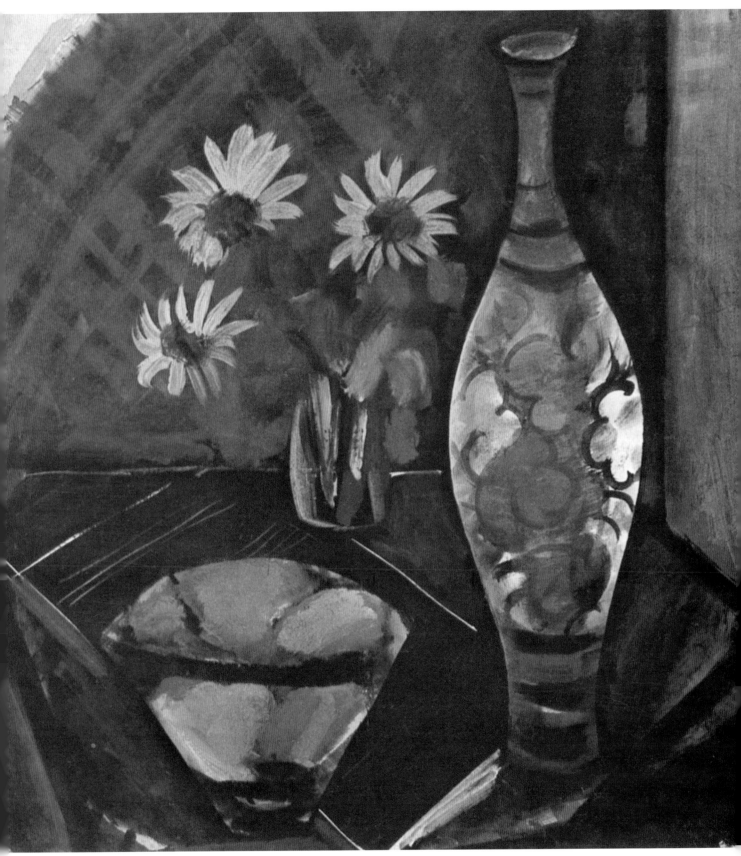

古瓶

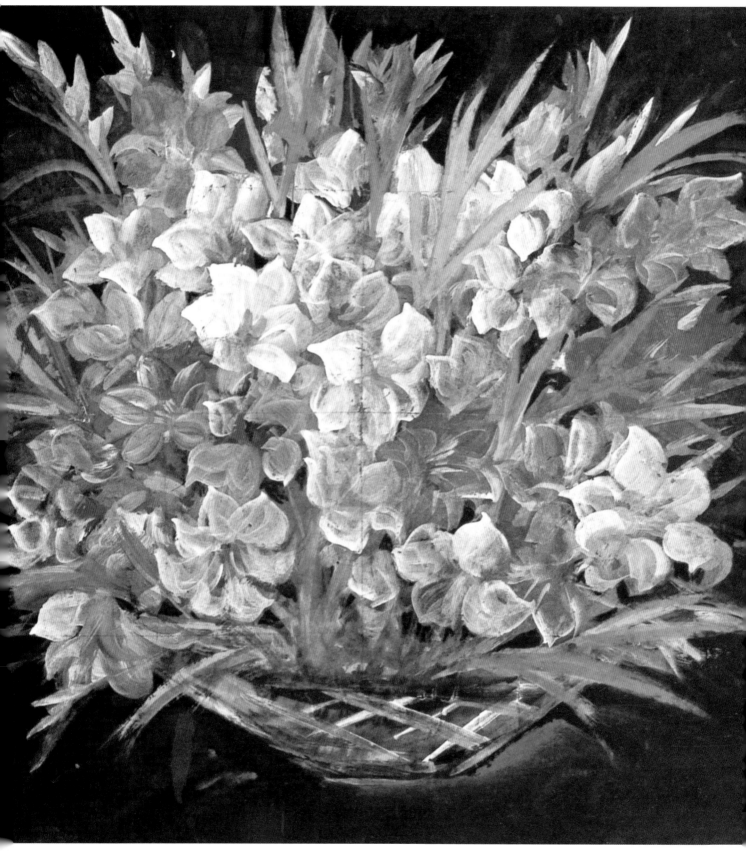

菖兰

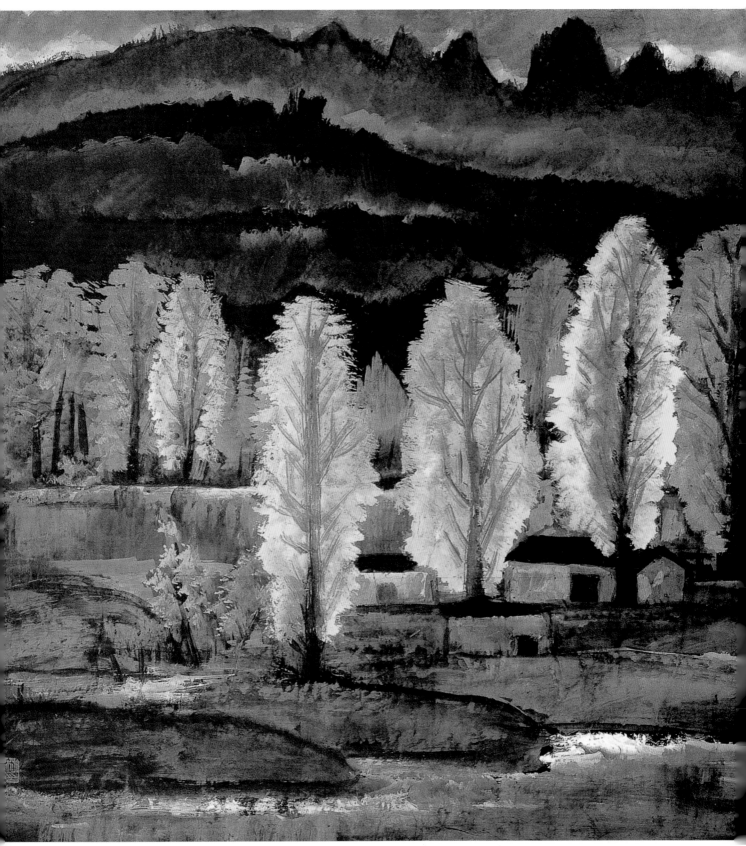

溪流

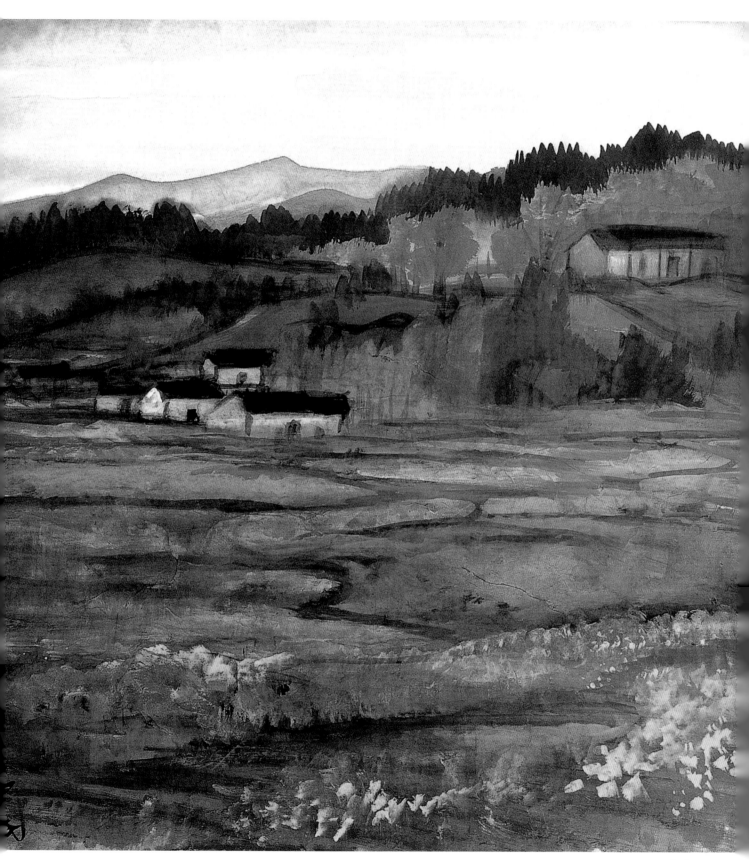

山丘

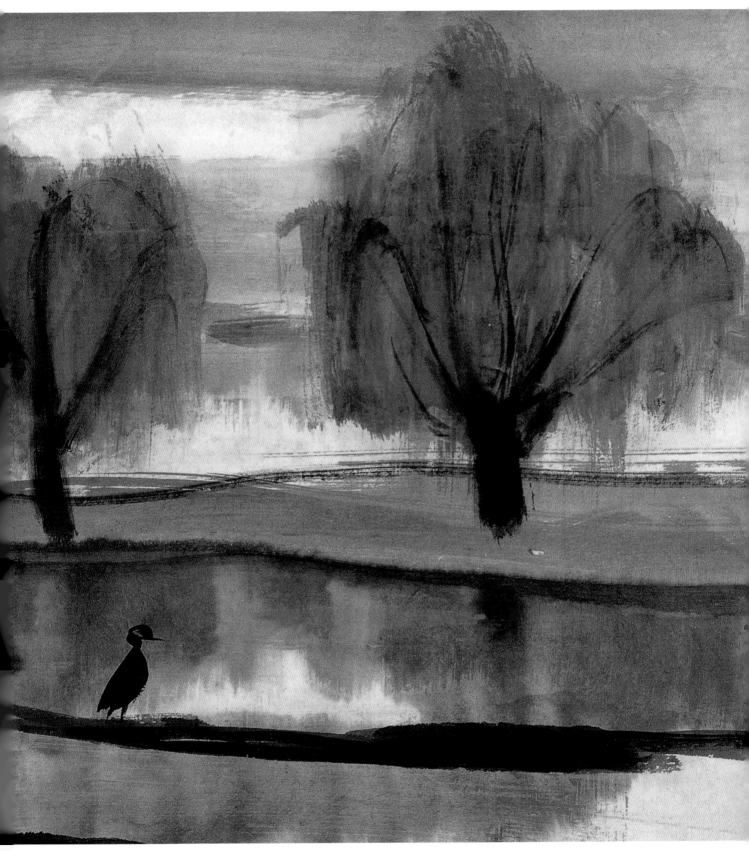

独立

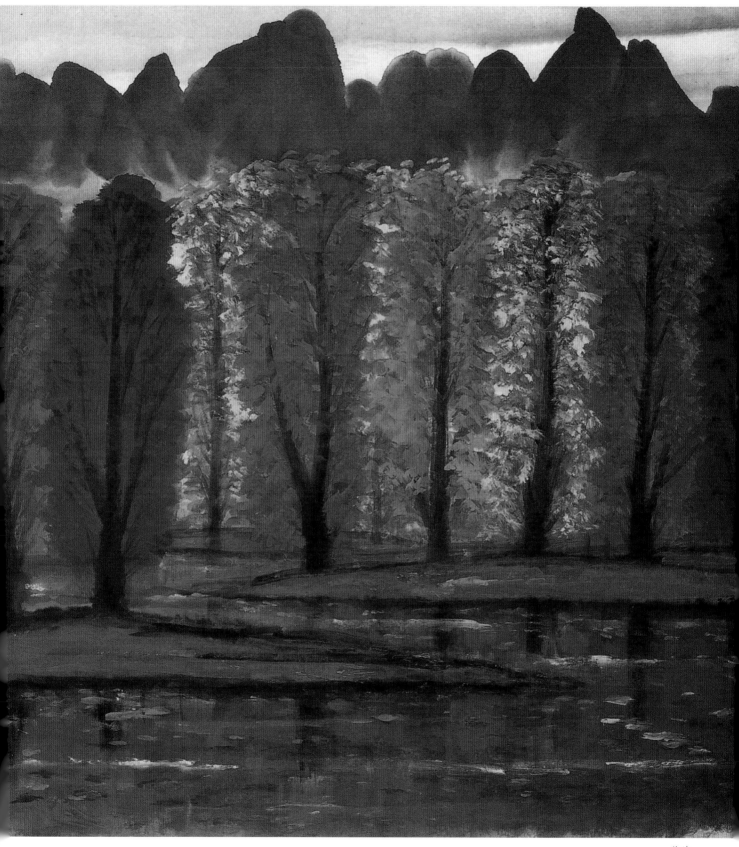

秋林

林风眠艺术年表

1900年　庚子　1岁

　　11月22日（农历十月初一）出生于广东省梅县白宫镇阁公岭村。小名阿勤，取名绍琼，后改为绍群。祖父为石匠，以雕刻墓碑为生。父亲林雨农继承祖业，兼擅绘事。母亲阙亚带，农家出身。

1904年　甲辰　5岁

　　入私塾读书，学名为凤鸣。遵父教临摹《芥子园画传》。

1907年　丁未　8岁

　　入旧制初级小学读书。

1909年　己酉　10岁

　　画《松鹤图》中堂，为乡中大姓购去。

1911年　辛亥　12岁

　　入高级小学。

1912年　壬子　13岁

　　于高级小学继续读书。

1914年　甲寅　15岁

　　考入省立梅州中学，得中学图画教师梁伯聪指导。

1919年　己未　20岁

　　省立梅州中学毕业。筹集资金，赴上海报名参加留法勤工俭学。12月，与林文铮等乘法国邮轮赴法。

1920年　庚申　21岁

　　1月抵法，先后在枫丹白露、布鲁耶尔等地补习法文。同时做油漆招牌工作。得到毛里求斯林姓亲戚资助。

1921年　辛酉　22岁

　　与李金发一起入国立第戎美术学院学习，受院长杨西斯（Yencesse）器重。后转入国立高等美术学院，师从柯罗蒙（Cormon）教授习油画。改名为风眠。

1922年　壬戌　23岁

　　继续在国立高等美术学院学习。作品《秋》入选巴黎秋季沙龙。

1923年　癸亥　24岁

　　偕李金发、林文铮等游学德国柏林。创作《摸索》等作品。遇柏林大学化学系毕业生艾丽丝·冯·罗达（Elise Von Roda）小姐。

1924年　甲子　25岁

　　偕罗达回巴黎结婚。与林文铮等发起组织"霍普斯会"（后改为"海外艺术运动社"）。任斯特拉斯堡"中国古代与现代艺术展览筹备委员会"委员，作品42件参展。作品《摸索》《生之欲》入选巴黎秋季沙龙。夫人冯·罗达生一子，旋因产褥热去世，婴儿亦夭折。

1925年　乙丑　26岁

　　参加"巴黎国际装饰艺术和现代工业博览会"，并任评选委员。4月，与国立第戎美术学院雕塑系同学爱丽丝·法当（Alice Vattant）小姐结婚。

1926年　丙寅　27岁

　　回国任国立北京艺术专门学校校长、教授，兼任教务长及西画系主任。创作油画《民间》，发表《东西方艺术之前途》一文。

1927年　丁卯　28岁

　　5月，组织发起"北京艺术大会"。7月，辞去校长等职。后应蔡元培之聘，赴南京任中华民国大学院艺术教育委员会主任委员。撰《致全国艺术界书》长文。创作油画《人道》。女儿林蒂娜（Dino）出生。

1928年　戊辰　29岁

作品参加在南京举办的首都第一届美术展览。在杭州创建国立艺术院（后改为国立杭州艺术专科学校，即中国美术学院前身），为首任院长、教授。蔡元培先生亲自到校祝贺并讲话。8月，倡议成立"艺术运动社"。

1929年　己巳　30岁

4月，作品参加在上海举办的第一届全国美术展览。主持"西湖博览会"艺术馆筹备工作。8月，在上海举办的艺术运动社首届展览会中展出油画《人类的痛苦》等作品。

1930年　庚午　31岁

应邀与潘天寿等人赴日本考察日本高等艺术教育。在日本东京举办国立杭州艺术专科学校作品展览。

1934年　甲戌　35岁

创作油画《悲哀》。

1936年　丙子　37岁

出版论文集《艺术丛论》。编译出版《一九三五年的世界艺术》一书。

1937年　丁丑　38岁

作品参加在南京举办的第二届全国美术展览。抗战全面爆发，带领学校内迁。

1938年　戊寅　39岁

国立杭州艺术专科学校与国立北平艺术专科学校合并，改称国立艺术专科学校。任主任委员。后辞职返上海。

1939年　己卯　40岁

由上海辗转到重庆，任国民党政治部设计委员。在重庆南岸旧仓库潜心作画。

1941年　辛巳　42岁

改任国民党政治部宣传委员。继续潜心作画。其

间画过抗日宣传画。

1945年　乙酉　46岁

作品参加"现代绘画联展"。重任国立艺术专科学校西画系教授。

1946年　丙戌　47岁

随国立艺术专科学校复员杭州，继续任教。在上海法文协会举办个人画展。

1947年　丁亥　48岁

辞去教职，居家作画。《艺术丛论》再版。作家无名氏撰《林风眠——东方文艺复兴的先驱者》一文。

1948年　戊子　49岁

重回学校任教，主持"林风眠画室"。

1949年　（中华人民共和国成立）己丑　50岁

曾被学校解聘，旋即复职。

1950年　庚寅　51岁

国立艺术专科学校改名为中央美术学院华东分院。继续任教职。

1951年　辛卯　52岁

移居上海。

1952年　壬辰　53岁

辞去教职，定居上海作画。

1953年　癸巳　54岁

参加全国第二届文学艺术工作者代表大会。

1954年　甲午　55岁

任上海政治协商委员会委员。居家作画。

1956年　丙申　57岁

夫人、女儿获准出国，定居巴西。独居上海

作画。

1958年　戊戌　59岁

参加中国美术家协会上海分会组织的下乡劳动。出版《印象派的绘画》及《林风眠画辑》。

1959年　己亥　60岁

赴舟山、黄山等地写生。

1960年　庚子　61岁

任中国美术家协会上海分会副主席。

1961年　辛丑　62岁

作品参加"上海花鸟画展"。漫画家米谷撰《我爱林风眠的画》一文。

1962年　壬寅　63岁

中国美术家协会上海分会主办"林风眠画展"在京、沪两地展出。

1963年　癸卯　64岁

赴新安江等地参观。

1964年　甲辰　65岁

中共中央文化工作委员会在香港主办"林风眠绘画展览"。赴景德镇创作瓷盘画。

1977年　丁巳　78岁

获准出国探亲，寓居香港。由香港中侨国货公司举办画展。

1978年　戊午　79岁

赴巴西探亲。义女、学生冯叶赴香港照料日常生活。

1979年　己未　80岁

《林风眠画集》在上海出版。中国美术家协会上海分会主办"林风眠绘画展"。9月至10月，应邀在巴黎东方艺术博物馆举办大型"林风眠绘画展"。席德进在中国台湾编著出版《改革中国画的先驱——林风眠》。任中国美术家协会理事、上海分会主席。

1982年　壬戌　83岁

夫人在巴西逝世。

1984年　甲子　85岁

赴日本东京参加冯叶画展开幕式。

1986年　丙寅　87岁

应日本西武集团之邀在日本东京举办画展。其后于1990年又举办一次。

1988年　戊辰　89年

为中国美术学院建校六十周年题写"永葆青春"。

1989年　己巳　90岁

应邀在台湾历史博物馆举办"林风眠九十回顾展"。"林风眠艺术研讨会"在北京中国艺术研究院召开。"林风眠画展"在中国美术馆举行。

1991年　辛未　92岁

8月12日在香港港安医院逝世，终年92岁。

后 记

丰 碑

　　新中国成立之时，徐悲鸿带来苏联巡回画派，其现实主义的写实刻画和叙事共情，对刚从战火中诞生、百废待兴的新中国而言，它符合文艺宣传对鼓舞人心的最直接的需要，也符合这一时期广大劳动人民建设新中国新时代的主人翁姿态。林风眠明白这个道理，和所有同时代的艺术家一样，深入山乡鱼村，观察劳动人民对建设新生活的热情和对未来幸福的憧憬。期间，林风眠创作了大量写生作品，并在艺术语言和表达形式上，采用了他一贯坚持的中西融合的画风，水粉、水墨并用，简繁并用，身体力行地实践现代艺术带给他的启示——我们今天或许才明白其立意高远的绘画精神：人类文明进程和现实生活朝气蓬勃相遇的艺术愿景。

　　"融合中西"开新艺术先河的现代艺术形式是林风眠创化出的新形式和新审美，看似"篡改"了东方的传统，显得"新旧"两边都不讨好，但作品中的现代性并没有与当下各种流派产生任何违和感，而是所有流派都将其纳入旗下地盘。林风眠融汇东西的艺术作品，成为新中国艺术界与众不同的存在。其被广泛讨论之处，我们或应注意到"现代主义"发轫绝非仅是一个艺术流派的面世，现代主义的进步性以及对社会生活的参与性，是新兴阶层诞生的号角，并对二十世纪前二十年西方社会保守势力进行了无情地批判，以无可抵御的力量，撕开了温情脉脉的旧时代的面纱。

　　这个世界绝少有"纯"艺术的空间，若有，也便如鲁迅所言的"象牙之塔"，它就像一处虚无的安宁与存在，无迹可寻。

　　在庆祝林风眠八十寿诞于法国举办的"林风眠画展"上，法国塞尔努西博物馆馆长埃利塞夫这样表达："半个世纪以来，在所有的中国画家中，对西方绘画和技法作出贡献的，林风眠先生当为之冠。毫无疑问，从1928年起，他就认为自己要致力于'融合东西方精神的谐调理想'。"

　　1925年，林风眠从法国归来，踌躇满志地投入到"美育国人"与"融合中西艺术之道"的努力中。他创建西湖国立艺术学院（今中国美术学院），并成为第一任院长。同时，他为中央美院、上海美术家协会、上海中国画院等艺术机构的成立也作出了巨大贡献。林风眠不但介绍了西方现代艺术在形式创作上具有的多元可能性，更用他独特的艺术作品，来实践中国传统艺术中对现代性发展之路的探索，成为中国现代艺术的重要母版和开篇之作。而在巴黎，他则为那里的艺术家们带去了来自东方的"财富"，将水墨

境界引入了西方。尽管当时常玉、藤田嗣治等人也将东方的艺术性与毕加索、莫迪里阿尼等人交流，但正如法国评论家瓦纳东所言："不能清楚界定到底是巴黎画派滋养着常玉等人，还是他们或他影响了巴黎画派。"事实上，林风眠稍晚于他们去到法国，但客观地看，他对西方现代主义的中国姿态更具态度和影响力。在现代主义艺术的盛宴上，他与当时工业革命引发的进步思潮在艺术上作出了重要回响。

至于林风眠为什么不参与巴黎画派活动的原因，也许他与其他画家的个体主义具有不同之处。他的视野从艺术研究、实践的个体性，扩展为对中国美术事业的整体性提高，渴求对美术教育的推广普及。但是在此领域，林风眠先后经历了军阀阶层到保守势力的冲击，紧接着抗战爆发，国立艺术院南迁，他的美育计划再度延宕。现在看，这愈加成为中国美术史的遗憾。

弥 补

在我接到林风眠外孙杰拉德·马科维茨（Gerald Markowitz）的委托，举办"2012年上海林风眠外孙寻根问祖中国行"新闻发布会之前，林风眠的名字早已被大众熟知。但这种归属中国美术史墙上的熟知，带着历史的旁观感，让"林风眠"成为纪念的景观，掀不起内心深处的起伏。直至2012年底我们为发布会忙碌筹备，打开一张张泛着时代感的画作后，才具体感受到林风眠遗愿中那沉重的使命感。大部分人还未伸出手来触及这位大师，即滞留在那些对其存世作品充满真伪莫辨性、权威性、垄断性的流言、伪托传记与各类"回忆录"以讹传讹的"结论"中。面对如此一团乱麻，随后他们只能就此转身，也无暇聆听艺术家作品中所透出的旷世之音。

当杰拉德穿着他外祖父的大衣出现在"林风眠外孙寻根问祖中国行"新闻发布会现场时，人们按耐不住地想前来一探究竟。

杰拉德·马科维茨何许人也？他是林风眠的女儿林蒂娜与奥地利籍犹太人卡尔曼在前往巴西的第二年生下的独生子。

1956年，由犹太基金会提供的补助路费，林风眠一家做出了移民巴西的决定。在送走太太爱丽丝、女儿林蒂娜和女婿卡尔曼之时，林风眠还捎上了一个集装箱的作品和物件。紧接着，便是长达35年的分离。时隔56年，杰拉德带着林风眠的珍贵资料回来了，林风眠心中最牵挂的血脉家人回到了上海。

在杰拉德带来的林风眠与巴西家人的生活照中，人们看到了大师在生命最后岁月里真实的缩影。杰拉德展示了其母一直佩戴的项链——圆形挂坠里面镶嵌的是林风眠和爱丽丝的照片。"外祖父爱我，爱我的母亲，爱我的外祖母。我们也爱他。"杰拉德对家

林风眠和夫人爱丽丝·法当、女儿林蒂娜合影　1936 年

杰拉德在位于上海南昌路 53 号的林风眠旧居前留影　2012 年

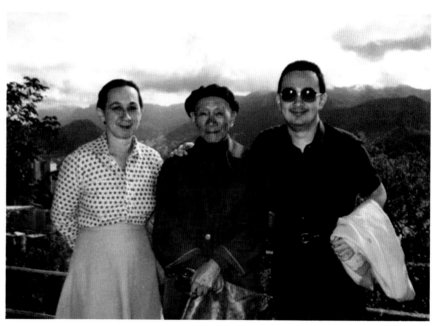

林风眠与女儿林蒂娜、外孙杰拉德合影

杰拉德纪念林风眠手写稿

人的深情贯穿着整个发布会。同时，他的出现，让我们现在或许可以理智地梳理一下关于"林画"种种现象，至少可以公平地看待某种林风眠作品的垄断现象、一言堂现象；最重要的，对一些虚幻的矫饰的"专家结论"，我们多少有了一个真实的参照系数。"上海行"因此备受瞩目，始于激动狂欢，最终归于小心翼翼。

挑起历史的边角，林风眠用爱和艺术化成生命的立体，化成"为艺术而战"的陈年往事，化成其绞缠着一个世纪而未完成的心愿。这一次，杰拉德带着先生一切过往的遗憾回家了。

为弥补外祖父的遗憾，再续林风眠融合中西艺术而开中国新艺术风尚的志向，杰拉德离开中国前，留下了火种。2016年，风眠天贤（上海）文化传播公司成立。这不但意味着林风眠先生的姓名和作品的商业合法性，更是为整合先生留下的各种"遗憾"而做的铺垫。作为新一代的我们仿佛在茫茫艺海中，找到了星星亮起的灯塔。

灯 塔

林风眠把艺术的问题首先归纳为必先知道艺术的根源是什么。在他的《中国绘画新论》中收集了包括法国、德国、英国以及他自己提出的六种对中国美术史的断代学，并展开论证。由此可见，林风眠的视野尽可能地试图从涵盖整个人类文明基点出发，以便作出客观的比较。而我们也可以看到这种介绍不只是对相关资料的援

引，还带有他自己的观点，并成为一种佐证。

其次，林风眠在中国艺术教育的领域中，凭借建立美院的经验，开创融合了中西不同艺术及其教育体系的新可能。运用他大量授课的内容和发表的理论，因人施教地来为学生们指引艺术思考的方向。林风眠非常重视美术基础课程的学习，而在教授技法的同时也更看重对物体的本身的探究，这是一种跳出技法而深入到本质的追问。面对"理智与情感""自然与人""艺术与生存"，林风眠的艺术教育承载着融合中西的广博知识，甚至有一种坐拥人类智慧之上的向新而行，其表现为历史的、哲学的、美术馆的、劳动生活的……无处不艺术。

林风眠先进向前的目光，将他对时代的敏感性，他对现代艺术和中国画融合的实践积累，传授给了学生们。他在取得非凡的艺术成就的同时，也获得了非凡的教育成果。因此，研究林风眠的画作和画论以及美术教育系统的理念，在当下都有着非常重要的意义。

本书在编辑过程中，为方便广大读者阅读，对林风眠所著原文中的部分外国地名和人名的翻译按当今的标准重新进行了调整，在此由衷感谢上海人民美术出版社的领导和编辑在出版过程中的辛勤付出，让本书得以顺利出版，以寄托我们对林风眠先生深深地怀念。

屠宁宁

2022年7月于上海